色鉛筆繪畫
寶典

一次學會 54 種一般
繪畫技法 +15 種水
性色鉛筆繪畫技法

蔥二／著

U0138376

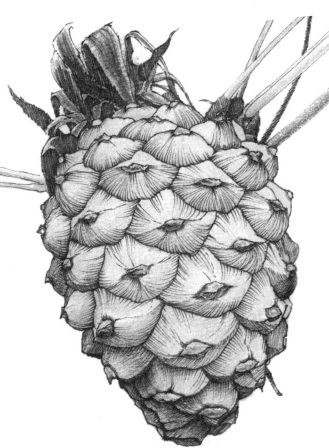

作　　　者：蔥二
責任編輯：高珮珊
企劃主編：宋欣政

發 行 人：詹亢戎
董 事 長：蔡金崑
顧　　　問：鍾英明
總 經 理：古成泉

出　　　版：博誌文化股份有限公司
地　　　址：221 新北市汐止區新台五路一段 112 號 10 樓 A 棟
　　　　　　電話 (02) 2696-2869　傳真 (02) 2696-2867

發　　　行：博碩文化股份有限公司
郵撥帳號：17484299　戶名：博碩文化股份有限公司
博碩網站：http://www.drmaster.com.tw
讀者服務信箱：DrService@drmaster.com.tw
讀者服務專線：(02) 2696-2869 分機 216、238
（周一至周五 09:30 ～ 12:00；13:30 ～ 17:00）

版　　　次：2015 年 10 月初版一刷
　　　　　　2016 年 8 月初版二刷
建議零售價：新台幣 390 元
Ｉ Ｓ Ｂ Ｎ：978-986-210-131-5 (平裝)
律師顧問：鳴權法律事務所 陳曉鳴

本書如有破損或裝訂錯誤，請寄回本公司更換

國家圖書館出版品預行編目資料

色鉛筆繪畫寶典：一次學會 54 種一般繪畫技
　　法 +15 種水性色鉛筆繪畫技法 / 蔥二作 . --
　　初版 . -- 新北市：博誌文化出版：博碩文化
　　發行，2015.10
　　面；　公分

　　ISBN 978-986-210-131-5 (平裝)

　　1.鉛筆畫 2.繪畫技法

948.2　　　　　　　　　　　　　104018150

Printed in Taiwan

歡迎團體訂購，另有優惠，請洽服務專線
博 碩 粉 絲 團　(02) 2696-2869 分機 216、238

商標聲明

本書中所引用之商標、產品名稱分屬各公司所有，本書引用
純屬介紹之用，並無任何侵害之意。

有限擔保責任聲明

雖然作者與出版社已全力編輯與製作本書，唯不擔保本書及
其所附媒體無任何瑕疵；亦不為使用本書而引起之衍生利益
損失或意外損毀之損失擔保責任。即使本公司先前已被告知
前述損毀之發生。本公司依本書所負之責任，僅限於台端對
本書所付之實際價款。

著作權聲明

本書簡體字版名為《色鉛笔绘画技法宝典（彩印）》（ISBN：
978-7-115-38348-8），由人民郵電出版社出版，版權屬人民
郵電出版社所有。本書繁體字中文版由人民郵電出版社授權
博碩文化股份有限公司獨家出版。未經本書原版出版者和本
書出版者書面許可，任何單位和個人均不得以任何形式或任
何手段複製或傳播本書的部分或全部。

目 錄

第一篇 基礎篇

第 1 章 畫前基礎簡單學

第二篇 植物篇

第2章　從平塗開始畫植物
從平塗中體驗色鉛筆的使用方法

第3章　色鉛筆植物線稿練習
線稿是色鉛筆畫的基礎

第4章　色鉛筆植物填色練習
結構線能更好地表現體積、形體，為上色做好準備

第 5 章　　**水溶加水畫植物**
水溶鋪底色，讓畫面更和諧

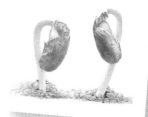
第 6 章　　**畫出色鉛筆的植物世界**
畫畫的樂趣從此開始

第三篇 動物篇

第 **7** 章　　　從平塗開始畫動物
從平塗中體驗色鉛筆的使用方法

第 **8** 章　　　色鉛筆動物線稿練習
線稿是色鉛筆畫的基礎

第 **9** 章　　　色鉛筆動物填色練習
結構線能更好地表現體積、形體、為上色做好準備

第10章　水溶加水畫動物
水溶鋪底色，讓畫面更和諧

第11章　畫出色鉛筆的動物世界
畫畫是如此簡單、如此好玩

第一篇　基礎篇

第　章　畫前基礎簡單學

由於色鉛筆這一繪畫工具攜帶方便，對作畫環境的要求比較低，因此越來越多的人都在用色鉛筆畫畫。本章將會向大家介紹色鉛筆的基礎知識及相關工具、繪製技法，讓大家瞭解並掌握繪製色鉛筆畫的一些基本方法和技巧。

1.1 關於色鉛筆

1.1.1 認識色鉛筆

　　色鉛筆，又名彩鉛、彩色鉛筆等，是一種類似於鉛筆的作畫工具，其外殼為木質，內心為有色固體。用白話說就是能畫出彩色筆跡的鉛筆。

1.1.2 色鉛筆的分類

　　根據品牌可分為：卡達、得韻、lyra、輝柏嘉、施德樓、三菱、梵高、三福等。

　　根據筆芯的材質不同分類：水溶性色鉛筆和油性色鉛筆。二者的效果如下圖所示。

水溶性色鉛筆——筆芯軟，粉質水溶性材質溶於水，類似於水彩

油性色鉛筆——筆芯硬，油質油性材質不溶於水，類似於蠟筆

1.1.3 色鉛筆的特點

方便、簡單、易掌握,覆蓋性強、運用範圍廣、畫面效果好。

(1) 不同於其他顏料,色鉛筆不需調色。由於它的顏色是固定的,不能改變,可根據畫面的需要不停地更換鉛筆,透過顏色的銜接,在視覺上產生混色、疊色效果。

(2) 筆觸有較強的表現力。色鉛筆的筆觸也有其獨特的質樸溫暖的感覺。直線、斜線或是按照某個方向有變化地排線,在畫面中能產生不同的效果,讓畫面更有張力。

1.2 色鉛筆的選擇和使用

1.2.1 國產品牌與進口品牌

工欲善其事必先利其器,要完成一幅完整的作品,選擇好用的工具是必須的。建議讀者選購進口品牌的鉛筆,雖說價位相對會高一些,但為了讓畫面有更好的效果,一定的投入還是必要的。

1.2.2 瞭解色鉛筆的筆芯

色鉛筆的筆芯是由含色素的顏料固定成筆芯形狀的蠟質接著劑(媒介物)做成的,接著劑含量越多筆芯就越硬。繪圖時用硬質色鉛筆,筆芯即使削長、削尖也不易斷;軟質鉛筆如果削得太長則容易斷芯。

1.2.3 筆芯的削法是繪製時極重要的因素

　　色鉛筆與水彩等其他工具相比，受限制比較多。因此，色鉛筆的筆觸便成為製造素材極重要條件。筆芯的削法影響到其筆觸，所以削鉛筆也是非常重要的。有人喜歡用刀削鉛筆，有人喜歡用鉛筆機削，用什麼方法都好，只要適合自己。我的推薦是用削鉛筆機，鉛筆機削得又快又好，畫出來的線條統一，容易控制。

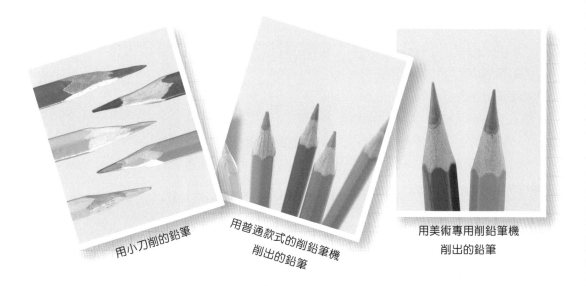

用小刀削的鉛筆

用普通款式的削鉛筆機
削出的鉛筆

用美術專用削鉛筆機
削出的鉛筆

　　對比一下三者的效果，不難發現第三種的樣式最好，削時快捷、用時順手，可以把全身心都投入到繪畫上。

1.2.4 色鉛筆推薦

　　關於色鉛筆推薦我是有情結的，有瞭解我的朋友一定會知道我要推薦什麼。沒錯！就是經典的紅盒輝柏嘉系色鉛筆，便宜又好用，又耐用。筆芯也軟很多，更容易控制顏色。輝柏嘉紅盒裝色鉛筆價格相對高一些，但是可以單支購買，其實常用的就那十幾種顏色，第一次買一盒套裝，用一段時間後再買常用的單支補齊就行了。

水溶性色鉛筆要比油性色鉛筆的顏色透明度高，畫起來感覺基本上差不多。提醒初學者要注意南北方由於氣候的原因，在相對濕潤的地區水溶性色鉛筆要比油性色鉛筆更容易著色。

很多人問我：用多少種顏色的色鉛筆可以完成作品？其實 36 色就足夠了。相對於 24 色的色鉛筆而言，36 色多了 12 種過渡色，因而省略了不必要的混色。我平時用的是輝柏嘉 48 色紅盒裝，因為 48 色裝比 36 色裝只貴一點，感覺 48 色比較實惠。由於品牌間色鉛筆的色彩或多或少

輝柏嘉紅盒 48 色
水溶性色鉛筆包裝

輝柏嘉紅盒 48 色
經典色鉛筆包裝（油性）

存在差異，在本書後面的繪製部分用到的色鉛筆全都以輝柏嘉 48 色紅盒裝水溶色鉛筆為準。

任何工具都有它們自己的特點，這些特點有時候需要你去慢慢挖掘和適應，找出適合你的才是最重要的。

提示 朋友們在畫材店買散裝水溶色鉛筆的時候要看好色鉛筆上的水溶性標誌（筆桿上印有小筆刷的圖標），別買錯了。

1.3 畫具、畫紙

1.3.1 畫紙

　　畫紙的種類有很多，如打印紙、速寫紙、牛皮紙、素描紙、卡紙等。紙張的表面究竟選擇粗糙的還是細膩的，這個要依畫而定。根據我的經驗，紙張稍微厚一點比較好，繪畫時手感也會舒服些。最重要的是，厚實的紙才能耐得住反覆塗色刻畫時，尖硬筆頭帶來的傷害；至於相對薄一點的速寫紙，要選擇紋理細密、韌度還不錯的品牌。我有些畫色鉛筆畫的同好就是用速寫紙和打印紙的，效果也很不錯。質量好一點的紙張也比較好上色，可以將色鉛筆的效果發揮到最佳狀態。

　　我現在的常用畫紙是法國蒙克這個牌子的素描紙，個人感覺性價比較高，一袋 4 開規格、230 克、數量 20 張的畫紙大約 17 元，正面有橫線條的紙紋，雙面都可用，很適合我。平時畫色鉛筆畫時用正面；畫圓珠筆、鋼筆畫時則用反面。我個人很喜歡這款紙。讀者可購買不同品牌、款式的紙進行嘗試，對比後選擇適合自己的畫紙。在後面的示範中均使用的是法國蒙克牌素描紙。

1.3.2 橡皮擦

　　常用的橡皮擦有軟橡皮擦、硬橡皮擦、可塑橡皮擦，還有筆式橡皮擦（像自動鉛筆
一樣，只是鉛芯的部分是橡皮
擦）。至於選擇哪種橡皮擦，
要根據畫面的需要來定。我畫
畫的過程中很少修改，基本上
用可塑橡皮擦，偶爾用一下硬
橡皮擦。櫻花牌的和輝柏嘉牌
的硬橡皮擦是值得推薦的。另
外，大家要摒棄橡皮擦只是一
種修改工具這個觀念；相反，
我們要利用橡皮擦的特性來輔
助作畫，如有些畫面需要先做
底（色）再開始繪畫，那時候
就要用橡皮擦畫畫了。

1.3.3 針筆

　　專業的名稱為「刻線筆」，環藝設計等也經常用到這種工具。其使用方法後面有講
解。也可以變廢為寶地 DIY 出自己的「針筆」，方法是直接用沒有油的中性筆來代替，
只是其使用效果一般，壽命也很短。

1.3.4 棉花棒、紙巾

　　它們是柔化色鉛筆筆觸的利
器，當繪畫的細膩程度達不到想
要的效果時，可以借助它們來實
現細化。

1.3.5 削鉛筆機

我平時喜歡用手搖式
的削鉛筆機,很方便,削
出的鉛筆相對很尖,不容
易斷鉛。我不推薦用小刀
削鉛筆。

我使用的「憤怒小鳥」削鉛筆機

1.3.6 硬筆

這是可以畫出硬線條的
畫筆。在本書後面的填色章節
中使用的底稿筆,即為此兩款
筆。

1.3.7 高光筆

這是可以畫出白色筆跡的畫筆,是最後給畫面提高光的利器。

1.4 筆觸

1.4.1 色鉛筆的握法

　　使用色鉛筆作畫時，為了表現出完美質感，筆觸的區別使用是非常重要的。如果一直使用相同的握筆方式，畫面會顯得單調，所以請牢記各種變化握法的筆觸。

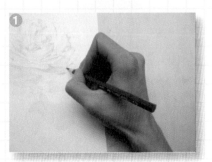

1. 基本筆觸：平常拿筆時的姿勢。

2. 輕的筆觸：握在離筆頭較遠處。
 手握離筆頭較遠處，鉛筆平放能使筆壓減弱，以產生輕的筆觸。此法適於剛剛開始描繪主體物或表現整體色調的時候。

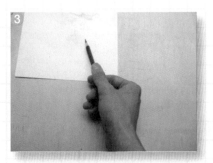

3. 輕鬆的筆觸：手掌朝上握筆。
 這是畫鉛筆素描時常用的握法，是一種讓鉛筆完全平躺的握筆姿勢，能描出一定弧度的線條。擺動手腕，可伸至廣闊的空間，也適用於畫面立起描繪。

4. 強硬、有幅度的筆觸：以手掌包握鉛筆。
 以手掌全部握住鉛筆，使鉛筆呈平躺姿勢。若以整個手掌包住鉛筆描繪，也很有趣，不過不適於畫較細緻的圖案。

1.4.2 畫線條

透過控制下筆的力度、方向、扭轉、停頓等，可以獲得種類豐富的線條。透過線條之間不同的排列組合，我們便會得到各種各樣的「面」，豐富的線條構成美妙的畫面。下面列舉一些排線的樣式，供讀者參考。

花俏的線條可以將畫面變得更精彩，但也會喧賓奪主。合理地使用不同的線條來表現畫面，才能使畫面效果更豐富。我更喜歡讓人感覺樸實的排線，只要能把畫面表達完整就好。

作畫時要考慮線條的排列方式，對不同的物體運用不同的線條，類似於素描的繪畫方式。同種質地的物體建議使用統一線條。 切忌：左右亂排線。

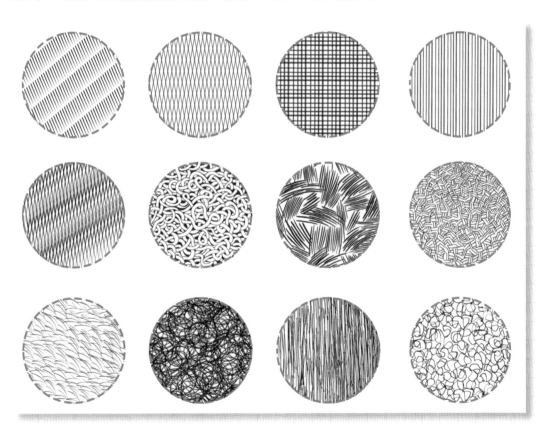

1.4.3 塗色

　　一般畫輪廓的時候，可以直接用色鉛筆打底稿，但用筆力度可以略微輕一些，握筆的姿勢可以用平時寫字的樣子，筆與紙的角度大約為 90°，此時畫出來的線條會比較硬、細，適合小面積塗色。

　　如果塗色面要大一些，線條也可以更為鬆軟一些，我們可以把筆傾斜，筆桿與畫面大約呈 45°，筆尖與紙接觸面積大，所以塗出的線條就粗了。由於色鉛筆是有一定筆觸的，所以，我們在排線平塗的時候，要注意線條的方向，輕重也要適度，否則就會顯得雜亂無章。

　　另外線條的粗細與運筆方式也有關係，需要粗的線條時候用筆尖已經磨出來的面來畫，需要細的線條時候用筆尖的稜角來畫，就可以粗細掌握自如了。

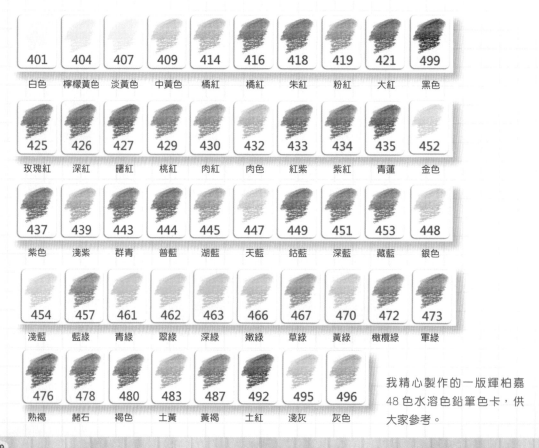

401	404	407	409	414	416	418	419	421	499
白色	檸檬黃色	淡黃色	中黃色	橘紅	橘紅	朱紅	粉紅	大紅	黑色

425	426	427	429	430	432	433	434	435	452
玫瑰紅	深紅	曙紅	桃紅	肉紅	肉色	紅紫	紫紅	青蓮	金色

437	439	443	444	445	447	449	451	453	448
紫色	淺紫	群青	普藍	湖藍	天藍	鈷藍	深藍	藏藍	銀色

454	457	461	462	463	466	467	470	472	473
淺藍	藍綠	青綠	翠綠	深綠	嫩綠	草綠	黃綠	橄欖綠	軍綠

476	478	480	483	487	492	495	496
熟褐	赭石	褐色	土黃	黃褐	土紅	淺灰	灰色

我精心製作的一版輝柏嘉 48 色水溶色鉛筆色卡，供大家參考。

1.5 小畫的基礎

1.5.1 觀察球體的繪製過程

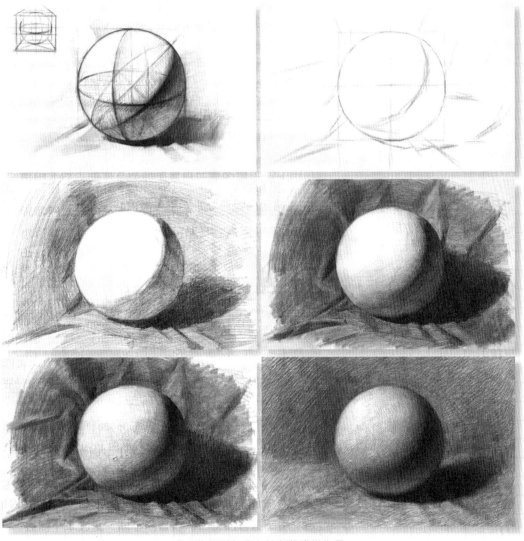

上圖為匡鵬智畫友繪製的素描作品

1.5.2 結合素描的線條來進行塑造

色鉛筆和普通鉛筆有很多共同點，所以在作畫方法上，可以借鑒以鉛筆為主要工具的素描的作畫方法，用線條來塑造形體。

寫實色鉛筆畫的基礎就是素描，素描基礎越紮實，表達的事物才生動形象。怎樣才能畫得好呢？請記住，沒有所謂的捷徑，唯一的方法就是多畫。很多看過我的畫的朋友都說我「基礎很紮實」、「畫得真好」，但他們只看到我的畫上的光彩，卻沒看到我背後的努力。我也是一步一個腳印走過來的，一開始連一個球體都要畫很多幅。

說到素描，必不可少的便是「三大面」和「五大調子」。

「三大面」：物體受光後一般可分為三個大的明暗區域：亮面、灰面、暗面。簡單來說就是「黑、白、灰」。一個球體，人們可以看見的三個面，或一個球體在一個光源照射下出現的明暗 3 種狀態：亮面——受光面；中間面（灰調）——側面受一部分光，顯出半明半暗的灰色；暗面——背光面。

「五大調子」：1. 高光；2. 灰面；3. 明暗交界線；4. 反光；5. 投影。高光、灰面屬於亮部；明暗交界線、反光、投影屬於暗部，反光在一般情況下比灰面暗。自身柔軟、質地粗糙、折射性不強的物體，五大調子之間的對比相對平緩；玻璃、亮色金屬等物體，五大調子之間的對比就比較明顯，反光也大。

有光就有影，任何物體只要在光源照射下都會產生光影。要把一個物體畫得有質感和立體感，就要學習怎樣畫光影。

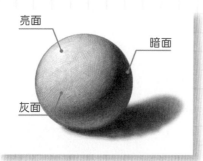

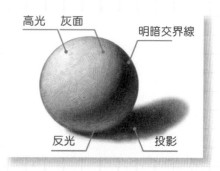

在繪畫過程中我們要學會舉一反三，學會把簡單幾何體的素描表達運用在刻畫其他事物上，例如畫一個蘋果，可以把蘋果近似地看成一個球體，畫之前在心中要將蘋果分成基本的三大面，這樣畫起來便會容易許多。

1.5.3 色彩基礎

物體表面顏色的形成取決於三個方面：光源的照射、物體本身反射的色光、環境與空間對物體色彩的影響。

色彩初步可分：無色彩、有色彩。

無色彩：即黑、白、灰，具有明暗，但無彩色調；

有彩色：又稱彩調。

有彩色三大屬性：明暗，即明度；彩調，即色相；色強，即純度。

繪畫的色彩包含了色相、純度和明度（有的參考資料中會說到彩度，通常情況下純度也可以等同於彩度）。

色相是指所代表的顏色，比如紅色、黃色、藍色等。

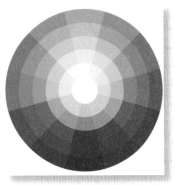

綜合屬性色相環

純度則為色彩顯現的鮮艷度，飽和度越高，純度越高。

明度則指亮度。一般物體因光的照射，顯現出色彩與純度、明度的對比，也就是說物體的暗面除明度降低以外，彩度也降低。

所以一般畫暗面時，要以物體固有色的補色或對比色調色，使其彩度、明度降低，才能表現陰影的立體效果。對於色彩知識的瞭解相對比較重要，建議讀者多做關於色彩的功課，只有瞭解它才能更好地運用它。

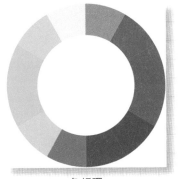

色相環

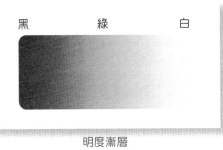

黑　　　綠　　　白

明度漸層

藍　　　紫　　　紅

色相漸層

1.6 小畫特別技法速遞

1.6.1 裱紙

裱紙是在紙面繪畫的前期工作的一種，可以使紙面變得非常平整，營造一個非常好的繪畫環境。裱紙的方法有許多種，但是概括歸納後的方法基本相同。有些文章介紹說要將整張紙全部用水浸濕等，這種方法的優點就是裱後的紙非常平整，但是同時由於紙被拉伸得很緊，會讓紙變得很脆，邊緣容易爆裂。

首先我們要瞭解裱紙總會用到的重要工具——水膠帶。

水膠帶以皮紙為基礎，以水溶性膠劑塗布烘乾而成。使用時將水膠帶潤濕，水溶性膠遇水而顯出膠性。右上圖這款白色水膠帶是新出的產品，用後感覺很不錯，下面以這個產品為例加以說明。

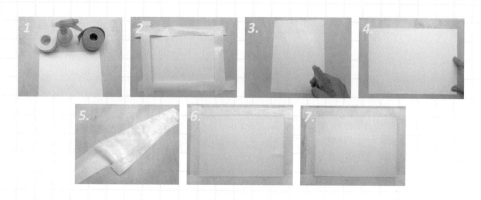

1. 準備好需要裱的紙、水膠帶、木質畫板和噴壺。
2. 裁出兩組長度大於紙長度和寬度的水膠帶。
3. 用噴壺均勻地將紙的反面噴濕。
4. 用手或板刷將紙展平於畫板上（手或板刷要保證乾淨，要掃淨畫板表面，避免有顆粒和其他髒物）。
5. 均勻地將水膠帶的膠面噴濕。
6. 將水膠帶粘於紙的邊緣，注意紙的邊緣不宜過窄，以防後期晾乾時發生崩裂的情況。
7. 依次將四周細細壓按貼完。紙面有褶皺是正常的，不用在意，放到通風處晾乾即可。

1.6.2 線稿減淡

　　一般來說，鉛筆用來起稿很方便，因為很容易用橡皮擦進行修改。但是令許多畫者困惑的是鉛筆稿畫得太重，上色不好看，用普通的橡皮擦，用力大了線稿又看不清楚。這裡向大家介紹一下我平時用鉛筆畫完線稿後的一個小技巧，很適合初學階段的讀者學習。

1. 用自動鉛筆起好形。
2. 用鉛筆畫出的線稿很深，上色時很影響畫面效果。
3. 這裡用到一種特殊的橡皮擦 —— 可塑橡皮擦。這種橡皮擦很像我們兒時經常玩的橡皮擦泥，質地很軟，能捏出各種形狀。
4. 把可塑橡皮擦捏成長條狀，用手掌按住橡皮擦，在畫面上滾動，以減淡線稿。為什麼不直接像平時用橡皮擦一樣呢？因為要對畫面溫柔，再用力擦拭會讓紙面起毛的。
5. 反覆滾動橡皮擦，減淡鉛筆線稿，自己能看清就行了。
6. 我們對比一下減淡前後的差異，效果很明顯吧？

1.6.3「針」的使用

它就像是一種「紙上魔術」，在繪畫過程中逐漸呈現出神奇的效果。在畫小畫或是小細節時，「針」的使用會讓你方便許多。這是非常好用的技巧。我覺得十分受用，於是做了這個精緻的圖例，與大家一同分享。

圖中分了 4 個步驟，看圖很容易弄明白這個技巧。更多的是要考慮用針劃出的紋路，多數是要順勢而畫，劃痕的深淺也會影響畫面表達的效果。在後面的很多參考示範中都會用到這個技巧，大家看後要多加練習，並自己總結使用過程中的感受。

1.6.4 色鉛筆畫中的「白」

畫面的提亮、留白對於色鉛筆畫而言是綻放異彩的點睛之筆。接下來向大家介紹一下我在學習色鉛筆畫的過程中總結出的一些色鉛筆處理「白」時的方法。

結合圖例說明我的小方法：

1. 軟性畫「白」

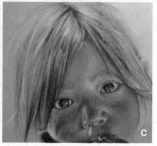

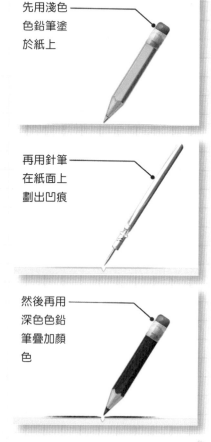

先用淺色色鉛筆塗於紙上

再用針筆在紙面上劃出凹痕

然後再用深色色鉛筆疊加顏色

這就是針筆的用法。你會了沒有？

小惠小画

a 自然留白：任何輔助工具都不使用，遇到高光等亮部位置時，留出高光等亮部的形狀，白色的紙面就是亮部的「白」。

b 橡皮擦擦白：以橡皮擦作為調整修改工具，在已經塗好顏色的紙上擦出亮部區域。

c 自然畫白：其一是用白色的色鉛筆或色粉筆在已經塗好顏色的紙上畫出（或者說覆蓋）亮部區域的白色；其二是在本身有顏色的紙面上用白色的色鉛筆或反色粉筆畫出亮部區域，畫出白色（由於我很少使用自然畫白這個技法，所以圖例取自小畫同仁范曉傑的作品）。

2. 硬性畫白。

a 畫前留白：用針或其他尖狀硬物在紙面劃出高光等痕跡，再塗顏色。由於紙面被劃出凹痕，因此塗顏色時顏色不會覆蓋到凹痕處，能很好呈現出留白效果。

b 畫後添白：在已經塗好顏色的畫面上添加高光等，要借助其他工具輔助表現，像高光筆、塗改液等（此方法不容易控制，所以只做介紹不做推薦）。

c 畫後刮白：在已經塗好顏色的畫面上用刀片等硬物刮出高光等。由於用紙的不同，要視情況而定是否選擇刮白。粗糙質地的紙，纖維較大，刮出的毛邊相對就多。

第二篇 植物篇

第 2 章 從平塗開始畫植物
從平塗中體驗色鉛筆的使用方法

自由自在地塗畫，不用想太多，不會覺得有壓力，隨著自己的心無限地想像，用手中的畫筆將它表達出來。透過多樣的筆觸、豐富的色彩、千姿百態的事物，情緒、心態可以得到抒發。畫畫是一種直覺，是一種態度，更是一種樂趣。

2.1 向日葵 同色系色彩平塗練習

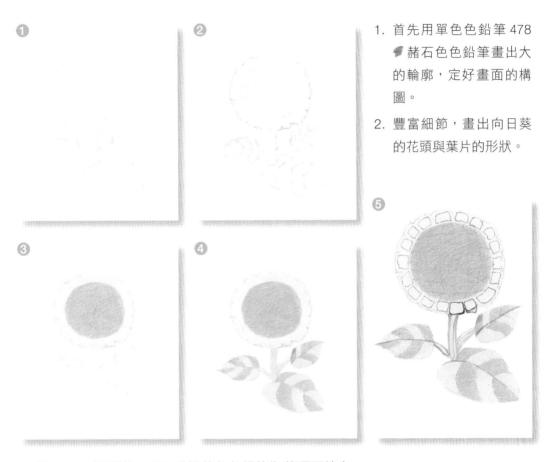

1. 首先用單色色鉛筆 478 赭石色色鉛筆畫出大的輪廓，定好畫面的構圖。

2. 豐富細節，畫出向日葵的花頭與葉片的形狀。

3. 用 407 淡黃色、414 橘黃色色鉛筆為花頭平塗上色。

4. 用 467 草綠色、470 黃綠色色鉛筆塗出花莖、花葉的大體顏色。

5. 用 499 黑色色鉛筆勾勒出向日葵的細節輪廓。

6. 繼續深入，用 499 ✏ 黑色色鉛筆畫出花頭的輪
 廓，畫滿填實。

7. 調整並完成整幅小畫。

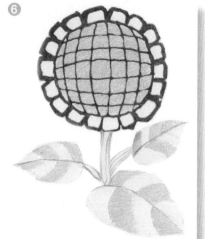

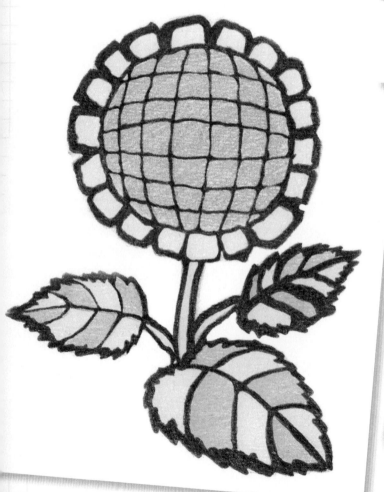

2.2 小丑花 對比色平塗練習

1. 用 478 赭石色色鉛筆畫出大致的輪廓。

2. 畫出可以表現「面部」表情的五官的不同位置和細節（注意眼睛和眉毛的處理）。

3. 用 429 桃紅色色鉛筆塗出花瓣的顏色（試著塗勻哦）。

4. 再用 470 黃綠色色鉛筆塗出小丑花兒「面部」的顏色。

5. 用 453 藏藍色色鉛筆塗出葉子的顏色（三種顏色讓畫面對比很強烈）。

循序漸進，從簡單的幾何
平面開始，漸漸深入上色

❻

❼

逐漸從平塗
中感受色鉛
筆與紙張的
契合度，平
塗並不是一
件很容易的
事情

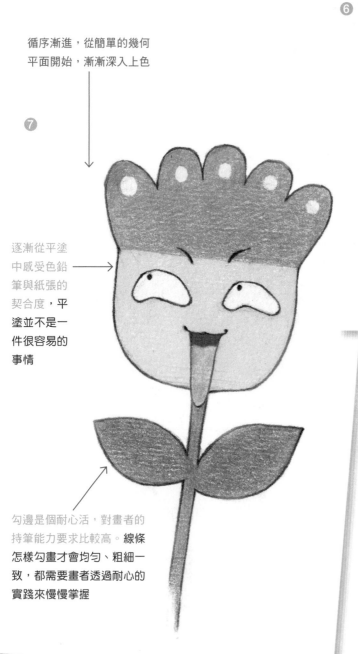

勾邊是個耐心活，對畫者的
持筆能力要求比較高。線條
怎樣勾畫才會均勻、粗細一
致，都需要畫者透過耐心的
實踐來慢慢掌握

6. 再用 499 ✏ 黑色色鉛筆
 勾邊（邊很細，因此鉛
 筆要削尖）。

7. 最後用 432 ✏ 肉色、
 492 ✏ 土紅色色鉛筆畫
 出小花嘴的色彩。一幅
 搞怪的小丑花就完成
 了。

2.3 一粒米 簡單形體平塗練習

❶

4

提示 1 不是誰都天生具有很好的形感,畫什麼想什麼,更多人是後天訓練得到的。不要因輕視形體的簡單而忽略對其的練習。

1. 用 478 赭石色色鉛筆畫出一粒米的輪廓。

4. 再用 487 黃褐色色鉛筆塗出嘴和腮暈。

❸

❷

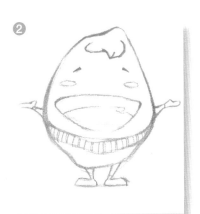

提示 2 東西雖小,五臟俱全;細節練習,從小畫起。很多讀者往往忽略這些方面的練習,導致遇到相對複雜的形體時無從下手。

2. 豐富細節,畫出表情、手臂和衣服。

3. 用 409 中黃色色鉛筆給衣服上色。

5. 順手用 478 ✏ 赭石色色鉛筆畫出頭髮及輪廓的細節變化。

6. 最後用 499 ✏ 黑色色鉛筆勾邊,再加上一片小陰影,大功告成。胖
 嘟嘟的一粒米是不是很可愛?

2.4 蔥頭 色彩疊加平塗練習

 ❶

❷

❸

1. 用 478 赭石色色鉛筆畫出大致的形狀。

2. 細化輪廓,並畫出擬人化表情。

3. 用 470 黃綠色色鉛筆畫出蔥綠(注意:蔥綠與蔥白之間是有顏色過渡的)。

❹

❺

4. 再用 463 深綠色色鉛筆疊加,畫出蔥綠的深色。

5. 用 499 黑色色鉛筆勾邊、畫出表情。

33

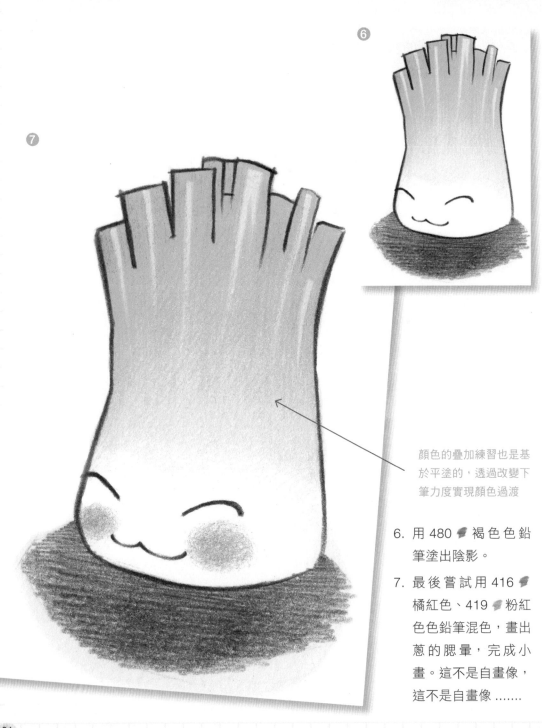

❻

❼

顏色的疊加練習也是基
於平塗的，透過改變下
筆力度實現顏色過渡

6. 用 480 🖌 褐 色 色 鉛
筆塗出陰影。

7. 最後嘗試用 416 🖌
橘紅色、419 🖌 粉紅
色色鉛筆混色，畫出
蔥的腮暈，完成小
畫。這不是自畫像，
這不是自畫像

①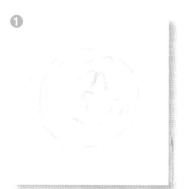

②

③

1. 用 478 赭石色色鉛筆畫出輪廓。

2. 豐富細節（注意橙瓣的形狀、大小及位置關係）。

3. 用 409 中黃色色鉛筆塗出橙瓣的大體顏色（注意眼睛、嘴巴的留白，不要畫過界哦）。

④

⑤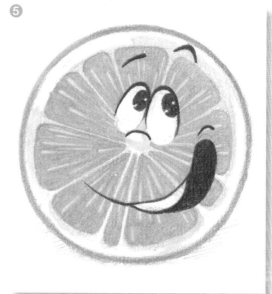

4. 再用 414 橘黃色色鉛筆畫出橙的深色區域（注意橙瓣內的填空關係）。

5. 用 499 黑色色鉛筆畫出表情來（眼睛中的光點很小，塗時要注意留白）。

❻

❼

提示 簡單的案例，包含了重要的知識點「冷暖對比」。暖色條的紅、黃與冷色條的藍，讓畫面對比更強烈。

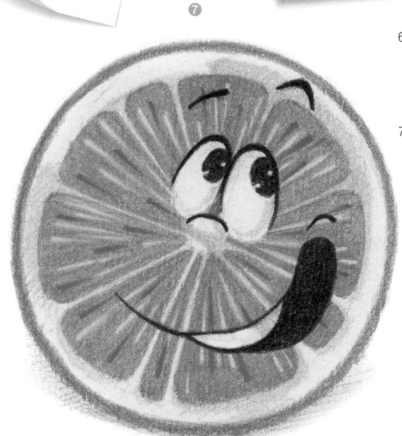

6. 再用 416 橘紅色色鉛筆畫出橙瓣的重色區域。

7. 最後用 447 天藍色色鉛筆畫出眼睛、牙齒等的陰影，讓橙瓣更有立體感。

2.6 水蘿蔔 平塗要塗得很均勻

1

2

3

1. 用 478 赭石色色鉛筆畫出蘿蔔的輪廓。

2. 豐富輪廓細節。

3. 繼續深入刻畫出眼睛、嘴巴和葉子。

4. 用 419 粉紅色、461 青綠色色鉛筆畫出蘿蔔、蘿蔔葉子的大體顏色。

4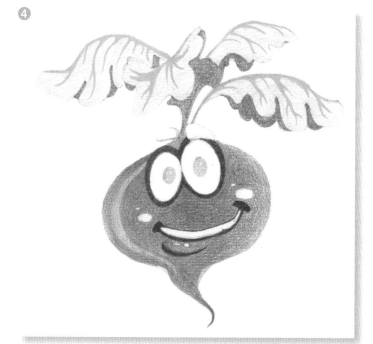

提示 這裡蘿蔔的色彩只是底色，做到基本均勻就好了。

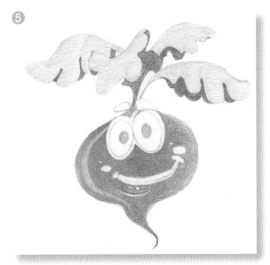

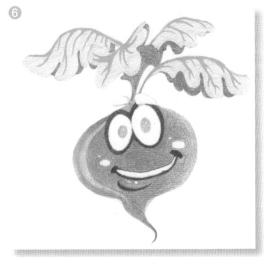

5. 用 427 曙紅色、457 藍綠色色鉛筆畫出蘿蔔的重色。

6. 用 463 深綠色、492 土紅色色鉛筆繼續深入刻畫。

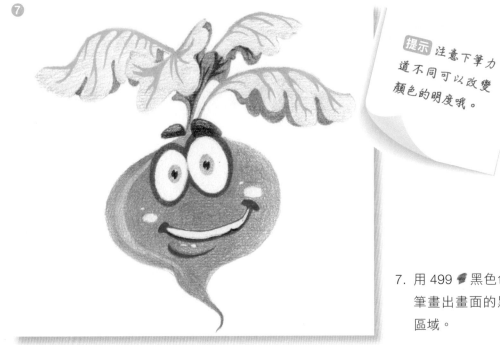

提示 注意下筆力道不同可以改變顏色的明度哦。

7. 用 499 黑色色鉛筆畫出畫面的黑色區域。

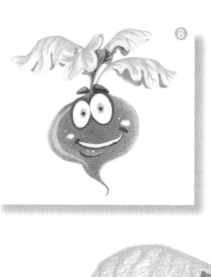

8. 用 421 ✐ 大紅色、461 ✐ 青綠色色鉛筆讓顏色
　　過渡更自然。

9. 最後用 421 ✐ 大紅色、496 ✐ 灰色色鉛筆畫出
　　眼睛和身體的陰影，用 466 ✐ 嫩綠色色鉛筆增
　　加葉子的冷暖對比，完成。

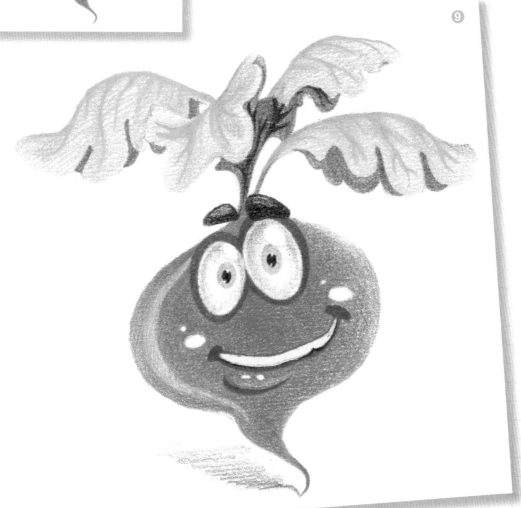

2.7 酷菜花 結合形體平塗出體積

❶

❷

1. 用 478 ✏ 赭石色色鉛筆起稿畫出菜花
 大體輪廓。

2. 繼續豐富輪廓細節。

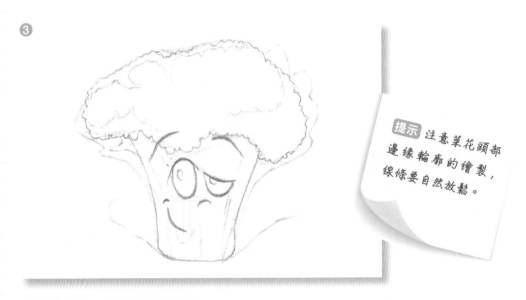

❸

> **提示** 注意菜花頭部邊緣輪廓的繪製，線條要自然放鬆。

3. 繼續深入，完成線稿的繪製。

④

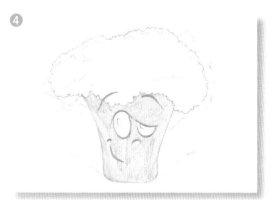

4. 用 404 檸檬黃色、432 肉色色鉛
 筆疊加塗出菜梗的顏色。

⑤

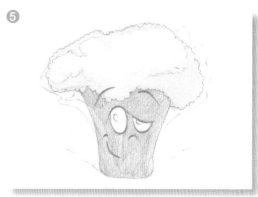

5. 繼續深入塗出菜花的顏色,內部可以用
 排線表現出過渡感覺。

⑥

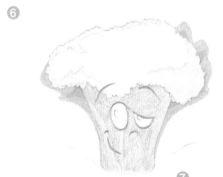

6. 用 463 深綠色、466 嫩綠色色鉛
 筆畫出菜葉的顏色。

⑦

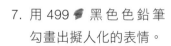
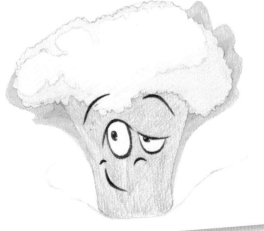

7. 用 499 黑色色鉛筆
 勾畫出擬人化的表情。

8. 再用 496 灰色色鉛筆畫
 出陰影。

9. 最後用 432 肉色、447
 天藍色、499 黑色色
 鉛筆豐富畫面的色彩至完
 成。

❽

提示 很帥很酷的菜
花吧！別只顧著看，
回顧一下這個示範中
用到的技法：鬆動靈
活的輪廓線，形體間
的顏色過渡。

❾

色鉛筆植物線稿練習

線稿是色鉛筆畫的基礎

對於一幅漂亮精緻的寫實色鉛筆畫而言，線稿這個先行兵顯得尤為重要，繪製一個複雜體的線稿，對於剛接觸繪畫的朋友就是有一定困難的。這一章我們共同學習怎樣將一個複雜的線稿化整為零。

3.1 藍莓 N 個圓形的組合

①

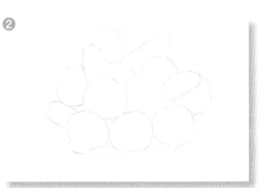

1. 觀察並分析圖面,首先用鉛筆畫出藍莓果堆的整體外輪廓,用長直線概括出外形(注意握筆的手法)。

②

2. 逐步深入,用短直線切出藍莓、葉子的大致形狀(要寧方勿圓)。

③

3. 豐富細節,畫出藍莓的明暗交界線、結構線。

④

4. 用可塑橡皮擦做「線稿減淡」處理(關於「線稿減淡」在前面 1.6.2 章節有提到,忘記的話可以翻閱回顧一下)。

5. 從左至右,用 478 赭石色色鉛筆畫出藍莓的外輪廓,這裡參照圖片可以畫得相對圓潤些(筆尖要削細哦)。

6. 逐步完成整個輪廓線稿,注意藍莓間的前後位置關係。

8. 藍莓上的凹凸褶皺要畫得自然,調子雖然不多,但是可以概括藍莓的結構位置與光影關係。

7. 整體調整注意細節刻畫,深入完成整幅線稿。

9. 葉子邊緣的處理不是生硬的鋸齒狀,而是有變化、有生長感的轉折線條。

3.2 南瓜 弧形組合的應用

❶

1. 觀察並分析圖面，用鉛筆畫出整體的輪廓，用少而精的直線概括出南瓜的形狀。

❷

2. 陸續用直線切出南瓜的大形。

❸

3. 進一步加細各部分的形體和輪廓（南瓜籽的部分相對繁瑣，用分組的方法將瓜子區域化整為零地概括出來）。

❹

4. 經「線稿減淡」後用 478 赭石色畫出南瓜的外輪廓。

5. 以從左到右、從上到下的順序來刻畫南瓜籽,完成左後方的南瓜刻畫。

6. 繼續刻畫右前方的南瓜(以組的形式分組刻畫,讓無序變得有序)。

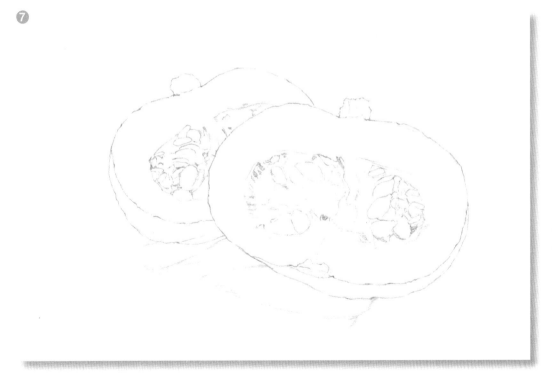

7. 逐步完成整幅南瓜的線稿(在線稿階段也需要注意畫面的虛實關係)。

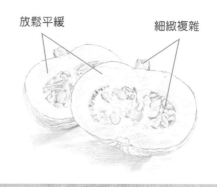

放鬆平緩　　　　　　　　細緻複雜

針筆要運用到能呈現細節的地方,對於表
現瓜子殼上的高光再好不過了,畫面整體
後期上色效果才精彩。

提示 瓜子、內囊的細節
很豐富,單稿表達出主
要的東西就好,細節上
色的時候再做調整深
入。(單線稿一次深入完
亦可,但也因人而異)。

❽

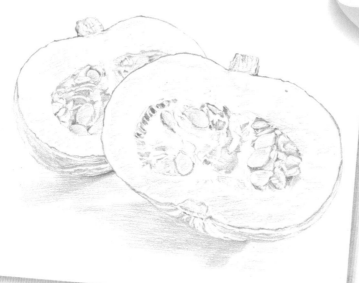

8. 為單線稿增加素描
　　關係,完成線稿
　　(這樣做的原因是
　　在後面的上色過
　　程中容易使得畫面
　　更統一,類似畫水
　　粉、油畫時的起稿
　　階段)。

3.3 月季 幾何形體組合的應用

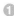

1. 觀察並分析圖面，用鉛筆畫出花朵的整體輪廓（這是很經典的三角形構圖）。

2. 用直線細畫出花朵的輪廓。

3. 進一步用直線切出花朵的形狀並豐富細節（注意花瓣的位置前後關係）。

4. 畫滿整個場景（注意主次關係，虛實關係，做到心中有數）。

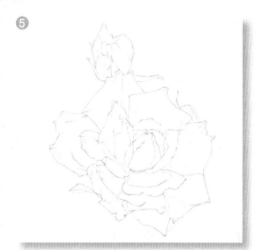

5. 用可塑橡皮擦減淡線稿（不要太用
 力哦，自己能看清楚即可）。

6. 由主到次，用 478 赭石色色鉛筆畫出花
 朵的輪廓。

7. 逐步深入畫完整幅線稿（注
 意色鉛筆畫筆的筆尖尖鈍
 對素描關係的影響）。

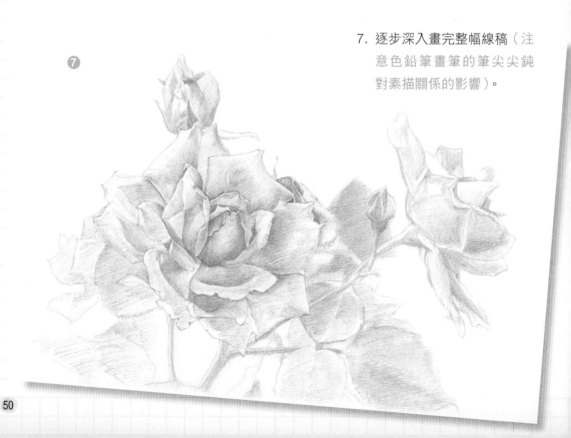

8

提示 要注意觀察畫面中主體的實與配景的虛，細膩的調子與寬鬆的筆觸。

8. 為線稿畫出單色素描關係，完成整幅單色畫稿（虛實、主次顯而易見）。

9

細節說明——

9. 在畫面上有一條明顯的印痕，可能導致這一現象的因素有很多，可能是被硬物碾壓過，也可能是水漬的痕跡，還可能是在繪畫過程中紙張下面不平整所致。

這要怎麼辦呢？其實在後面上色時畫面上這樣的印痕是可以遮蓋掉的。

10-1

10-2

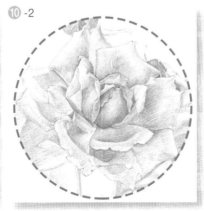

10. 對比前後，觀察體會針筆劃痕的地方。

3.4 石榴 複雜形體就是簡單形體的不同組合

❶

❷

1. 觀察並分析圖面,用鉛筆概括出石榴整體的輪廓(這也是三角形的構圖)。

2. 逐步概括出石榴的形狀(注意繪畫過程中,注意橡皮擦的使用,不需要的線可分階段擦除)。

❸

❹

3. 進一步概括石榴籽的輪廓(注意分組「化整為零」)。

4. 用可塑橡皮擦減淡鉛筆線稿(千萬記得別太用力,自己都看不清就糟糕了)。

 5　　　　　　　　　　　　**6**

5. 從上到下用 478 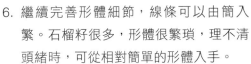赭石色色鉛筆起稿
（可逐步添加明暗變化，也可畫完線稿
再上素描關係）。

6. 繼續完善形體細節，線條可以由簡入
繁。石榴籽很多，形體很繁瑣，理不清
頭緒時，可從相對簡單的形體入手。

7

7. 逐步完成整幅石榴的
線稿（大功告成，放
下筆放鬆放鬆，過程
還是相對乏味、勞累
的）。

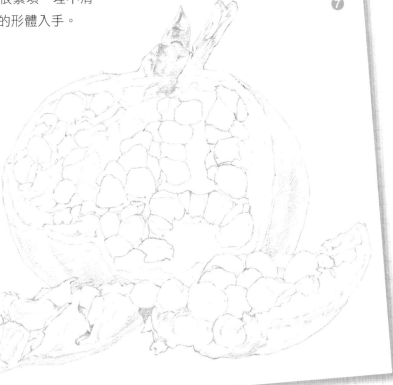

緊

鬆

說明 「鬆與緊」和「虛與實」讓畫面有了節奏感。

細節說明——

8. 端部的位置雖非重點刻畫的位置，但也要表現一定的細節。但在後面上色時注意區分主次。

9. 果粒的輪廓要注意虛實變化，下筆放鬆些，注意果粒與果皮間的虛實關係。

❽
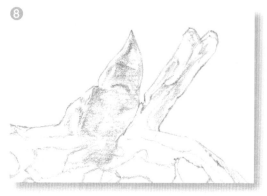

❾

3.5 風信子 複雜形體表現時要有取捨

注意 1 合理運用輔助線有助於把握形體的準確性。

❶ ❷ ❸

1. 觀察並分析圖面,用鉛筆畫出整體的輪廓。

2. 以分組的形式刻畫花瓣。

3. 進一步細化出花朵的外形。

❹ ❺ ❻

注意 2 一組一組地進行繪製,將無序變得有序。

4. 用可塑橡皮擦對鉛筆線稿做減淡處理。

5. 從上到下地刻畫花朵。

6. 繼續繪製下面的花瓣。

7. 逐步完成整片花瓣的繪製
 （這個過程要非常耐心，
 一定要靜下心來）。

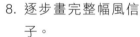

繁
有韻律的畫面
簡

8. 逐步畫完整幅風信
 子。

細節說明——

9. 錦簇盛開的花朵、形態各異的花瓣，搭配上簡單碩大
 的嫩葉，單看線稿也很漂亮。

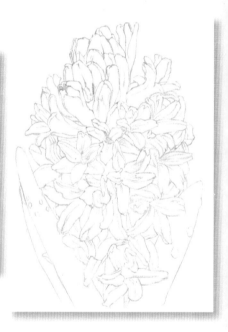

3.6 菠蘿 按生長規律，複雜形體簡單化

❶ ❷ ❸

1. 觀察並分析圖面，用鉛筆畫出菠蘿的大致輪廓（注意葉子與果肉的比例關係）。

2. 再用短直線切出菠蘿的輪廓特徵。

3. 進一步用鉛筆細畫出葉子與果實表面的特徵（記得借助輔助線哦）。

❹ ❺ ❻

4. 用可塑橡皮擦減淡線稿。

5. 從上到下用 478 ✏ 赭石色色鉛筆繪製葉子的輪廓（注意分組刻畫）。

6. 逐步完成整片葉子（可適當添加明暗、結構線）。

注意 此時前面所畫的輔助線變得非常重要，巡線而畫，有跡可循。

8. 逐步畫完整個菠蘿（畫完鬆一口氣，是不是很有成就感呢？）

❼

7. 由上到下，從左到右，對果實表皮繪製。

❽

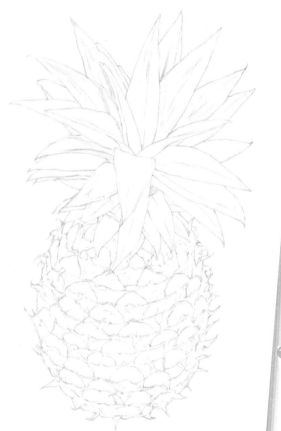

❾

細節說明——

9. 形態各異的葉子顯得非常有活力。用最簡練的線條詮釋繁雜的層次關係才是最好的。

10. 瑣碎雜亂的表皮勾勒完成，只要比例關係合適就好，不要刻意追求一邊一線。

❿

3.7 榴槤 尋找造型的共性分組來表現

❶

❷

1. 觀察並分析圖面，用鉛筆畫出整體的輪廓（看到示範圖例是不是很慌張呢？不要擔心，只要細心、耐心、專心，按步驟繪製這不是什麼難事兒）。

2. 進一步切出榴槤的外輪廓。

❹

❸

4. 在組內再進一步分組。

3. 用短直線將形體上的凸起大致分組。

提示 中心思路「化整為零」「由簡到繁」繪畫思路對了，處理起來就不會像無頭蒼蠅一樣亂撞了。

⑤

⑥

5. 用更細的鉛筆或是自動鉛筆分組繪製突起（只要分組繪製，還是很容易的，就是繁瑣些）。

6. 減淡線稿後，由簡入繁用 478 赭石色色鉛筆進行繪製。

⑦

注意 1 尋找一突破口，再一點點向外發散去畫。

⑧

7. 逐步繪製。

注意 2 反覆觀察、對比循序而畫，由中心向外發散。

8. 繼續繪製（中部區域的突出相對較大，比較容易把控，這時不管由外向內，還是由內向外都變得簡單了）。

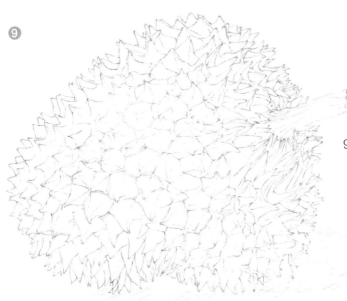

9. 完成整個榴槤果實外形的刻
 畫，並為其加上陰影（總算
 可以鬆一口氣，活動活動筋
 骨，開始下一章節的學習）。

細節說明——

10. 枝梗雖然是次要的，也要有一定的細節表現。

11. 注意觀察枝梗上的刺朝向性很強，以表現枝梗的形
 態變化。

12. 果實底部的刺層次過渡很豐富，從扁鈍的大刺，到
 細長尖銳的小刺，刻畫時都要注意。

13. 上端的刺相對規整許多，要注意刺與刺之間的銜
 接、遮擋的關係。

第 **4** 章 色鉛筆植物填色練習

結構線能更好地表現體積、形體，為上色做好準備

在畫好的結構線稿上，用色鉛筆再添加色彩，便會產生淡雅、樸素的畫面效果。乾淨清爽的風格會讓人眼前一亮！

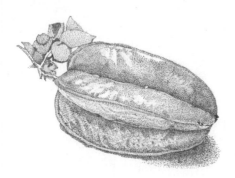

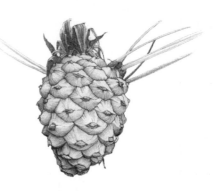

4.1 紅辣椒 用細膩的圓珠筆線條，使畫面很柔和

這個範例中的結構線是用圓珠筆進行繪製的。圓珠筆的柔和筆觸適合表現表面光澤度高的蔬果等，圓珠筆與色鉛筆的結合也相對比較理想，可互相補充各自的不足，綜合表現的效果還是非常棒的。

起形階段——

1. 用鉛筆勾畫出紅辣椒的輪廓，然後用可塑橡皮擦減淡線稿，好的開始可以帶動作畫的情緒。

2. 用圓珠筆復勾辣椒的輪廓。畫面的視覺中心在梗的部分，所以對這部分的細節刻畫要多。

3. 進一步深入辣椒的結構、明暗分界線及陰影等（壓低筆桿用筆頭的側鋒去畫，這樣畫出的線會很細很輕）。

筆尖側鋒

④

4. 深入刻畫梗的細節，用短排線初步分清楚梗的明暗面。

⑤

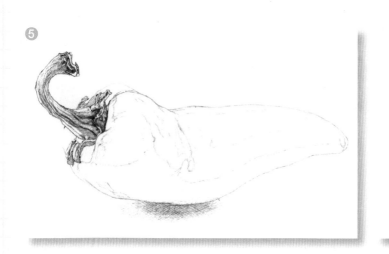

5. 進一步刻畫梗的明暗過渡。

注意 圓珠筆常有漏油現象，畫一段時間就要擦油，否則會弄髒畫面。

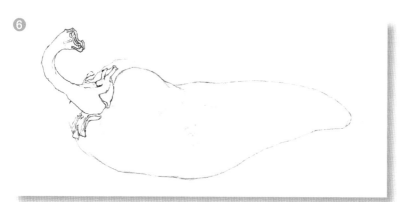

6. 整體調整梗的素
 描關係，要反覆
 時遠時近的觀察
 畫面的整體關係。

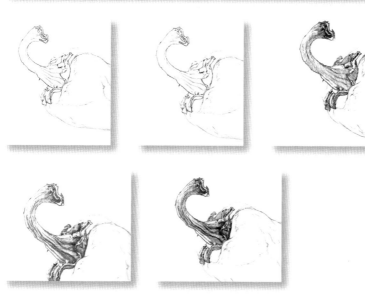

注意 良好的繪製過
程：先理清思路，
再逐步刻畫。

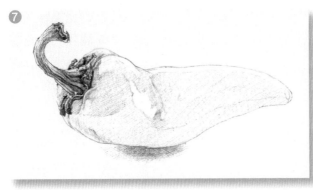
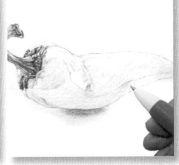

7. 給辣椒上調子，用薄薄的一層調子表現明暗關係。

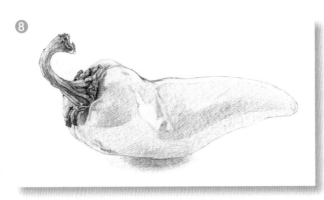
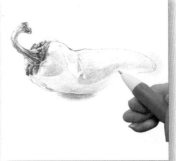

8. 加強辣椒暗部的刻畫，表現出辣椒的體面轉折。

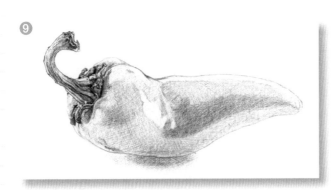
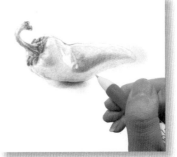

9. 進一步深入辣椒的明暗交界線和暗部，繪畫過程中要細心，經常擦拭圓珠筆上的多餘油，才可以得到乾淨細膩的畫面。

⑩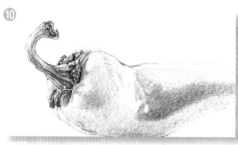

⑪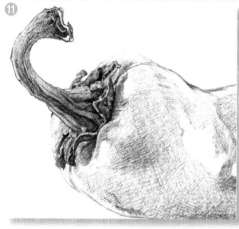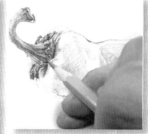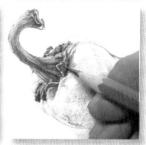

10. 整體調整辣椒的畫面關係，完成整幅辣椒的繪製。圓珠筆細膩的畫風也會給畫面增加一分靈動。

上色階段——

11. 用 470 黃綠色色鉛筆畫出梗的底色。形體線繪製得精細，上色時會方便許多，上色基本都是平塗。

12. 用 463 深綠色色鉛筆進一步豐富梗的色彩，這步要細緻些，注意梗上面的留白。

⑫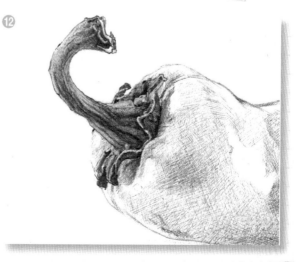

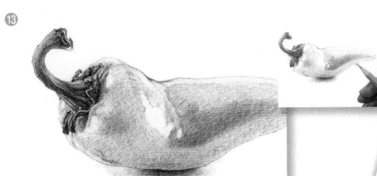

13. 用 447 ✏️ 天藍色色鉛筆畫出辣椒形體上的環境色。

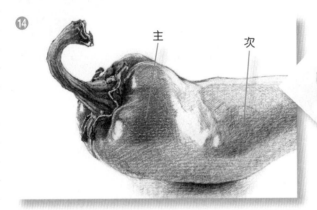

主　　　　　次

14. 再用 421 ✏️ 大紅色色鉛筆畫出辣椒的固有
　　色，從主到次地進行上色。

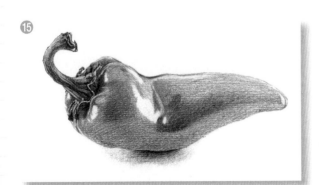

15. 逐步填滿整個辣椒，放輕鬆去塗
　　顏色。

⑯

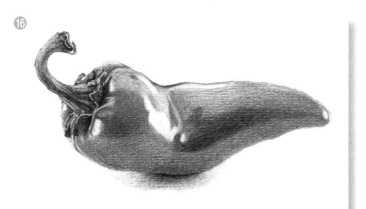

16. 用 418 朱紅色色鉛筆
進一步加強畫面的體面
轉折變化。

⑰

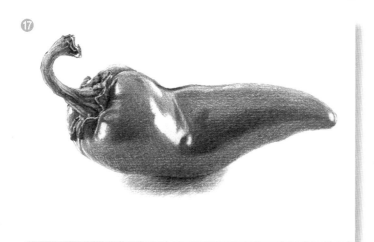

17. 整體調整畫面，畫得不
到位的可用色鉛筆添補
，畫過的可用可塑橡皮
擦減淡。

⑱

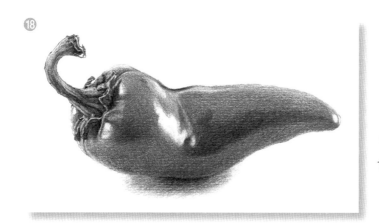

18. 用 429 桃紅色色鉛筆
加強辣椒的反光，讓辣
椒變得更水嫩、更透氣。

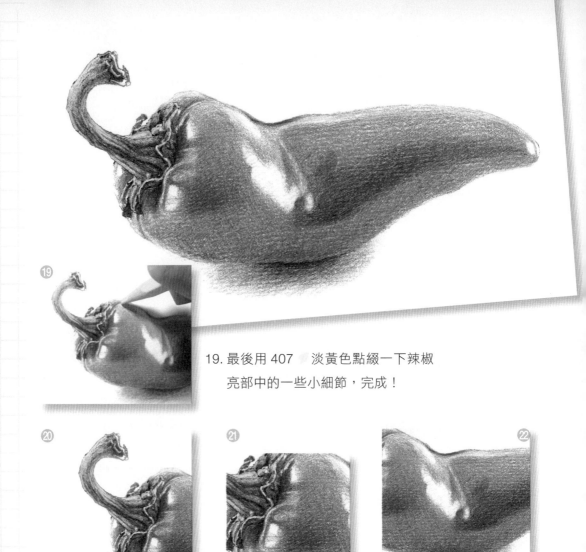

19. 最後用 407　淡黃色點綴一下辣椒
　　亮部中的一些小細節，完成！

細節說明——

20. 梗是畫面中「緊」的部分，也就是需要特別重點強調的地方，所以要表現出更多的細
　　節特徵，生動刻畫出梗的褶皺。

21. 與梗銜接的椒體有著豐富的光感，繪畫時要相互對比不同部位之間光感的差異變化。

22. 辣椒體中段也是光聚集處，各種環境色環圍著大片的高光讓畫面更有韻律。

4.2 梅花 用均勻的針管筆線條，使畫面乾淨俐落

　　這個範例則採用針管筆來繪製結構線，多一種表現方法多一種心得，相對於圓珠筆而言，控制針管筆還是有些難度的，掌握使用技巧便能熟練使用，繪製之前我們先瞭解一下針管筆的相關特點。

針管筆或者叫做草圖筆又稱繪圖墨水筆，是專門用於繪製墨線線條圖的工具，可畫出精確的且具有相同寬度的線條。填色部分的線稿是以這種筆進行繪製的，因為相對比較好掌握使用。

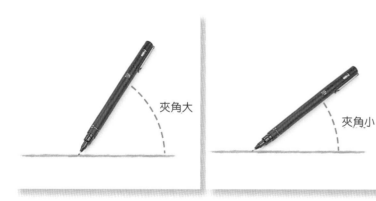

夾角大

夾角小

當針管筆與紙面的夾角偏大時線條會粗些；當針管筆與紙面的夾角偏小時線條會細很多，所以通常用改變筆與紙面角度來調整線條的粗細變化。

1. 首先用鉛筆細緻刻畫出梅花的單線
 稿。

2. 用針管筆由左至右勾勒線稿
 （著重畫大體的輪廓）。

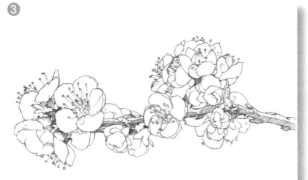

3. 逐步勾勒完成整枝梅花的線搞。

4. 增加細節，畫出花蕊及枝幹的
 暗部。

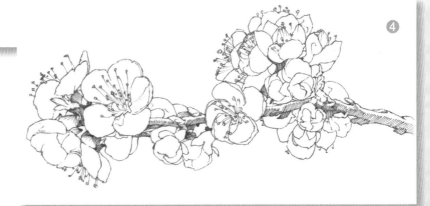

⑤

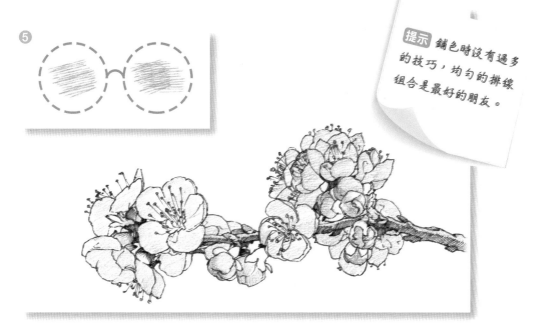

提示 鋪色時沒有過多的技巧，均勻的排線組合是最好的朋友。

5. 用 419 ✏ 粉色色鉛筆作為底色塗在花枝上（觀察圖面哪些地方色彩濃郁些，哪些地方清淡些）。

⑥

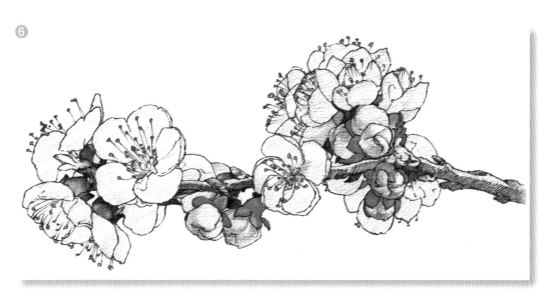

6. 再用 409 ✏ 中黃色、426 ✏ 深紅色色鉛筆豐富花蕊、花朵、花苞的色彩。

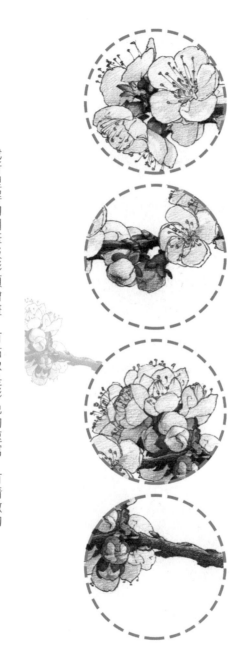

我所理解的鋼筆淡彩類繪畫，有點像是彩色的速寫。有精緻的墨線稿，上色可相對概括些，表達出應有的畫面感就好。本章是在繁線的基礎上練習配色的過渡章節。經過循序漸進的學習，我想讀者會學到更系統的學習方法。

提示 注意畫面整體的主體感、花朵間的前後關係、整體顏色的冷暖關係等，鋼筆淡彩類繪畫的配色可以大膽些。

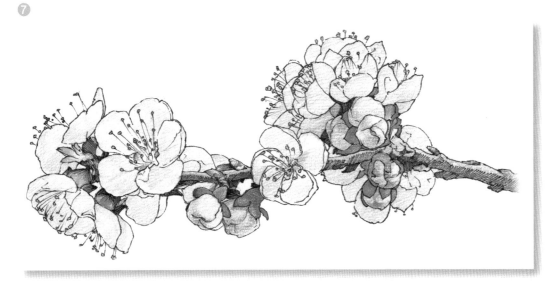

7. 用 447 天藍色色鉛筆畫出花枝上的陰影，再用 467 草綠色色鉛筆點綴畫出嫩芽。

8. 最後用 409 中黃色、439 淺紫色、476 熟褐色色鉛筆，表現整體豐富花枝的色彩。

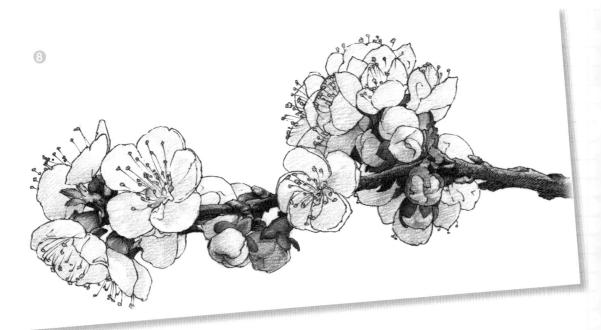

1. 先用鉛筆勾勒出鉛筆稿。注意繪製鉛筆稿要有一定的細節，後面用鋼筆畫結構線的時候畫起來更快更流暢，建議初學者要多練習速寫。

2. 由上至下勾用鋼筆畫出葉子。

3. 逐步畫完整片葉子（用筆要靈活、鬆動些）。

4. 陸續細畫出枝幹、盆座。

5. 為盆景增加細節（我的線稿不是很細緻，讀者可以做到更細緻哦）。

6. 用 404 檸檬
 黃色、447 天
 藍色色鉛筆畫出
 盆景的大體色
 彩。枝幹及暗部
 的葉片偏冷,所
 以用藍色畫出它
 的底色來。

提示 每個人畫鋼筆
畫的方法不同,畫出
的效果也不同。學習
可取的地方就好了,
不足的地方請讀者多
多見諒。

7. 用 467 草綠色、470 黃
 綠色色鉛筆豐富葉子的顏色。

8. 用 457 藍綠色色鉛筆加重
 葉片的暗部,再用 473 軍
 綠色、483 土黃色、499
 黑色色鉛筆豐富枝幹及花土的
 色彩變化,最後用 430 肉
 紅色色鉛筆塗出花盆的大體色
 彩,完成整幅作品。

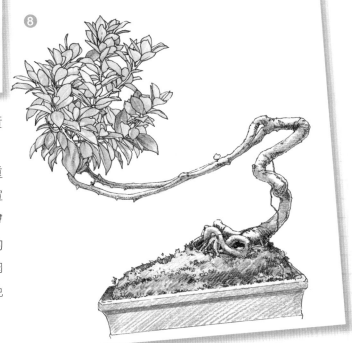

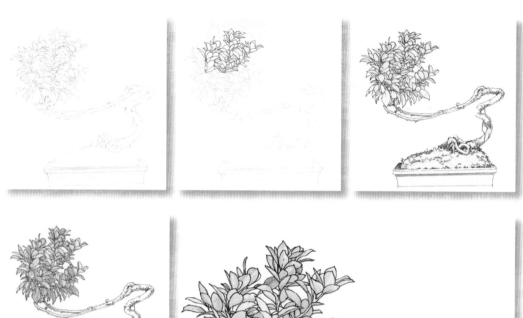

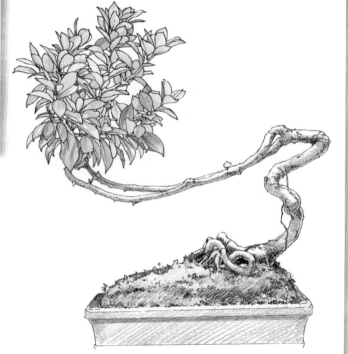

關於葉子的繪製在線稿部分
只能表現個大概，透過分組
上色，同色一起處理，一層
層逐步上色深入，最後完成
局部細節刻畫。繪畫時，思
路要清晰，繪製起來才會得
心應手。

1. 用鉛筆畫出線稿。

2. 再用鋼筆畫出生薑的輪廓。

3. 進一步畫出薑的環節紋路。（把筆盡量壓低用筆的側鋒去畫，這樣畫出來的筆觸會很淡很靈活）

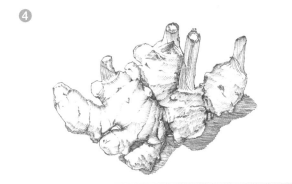

4. 用短排線畫出薑的明暗變化和結構關係（這裡我主觀地概括了許多細節，裝飾味道更突出）。

提示 用筆的側鋒去畫，這樣畫出來的筆觸會很薄、很靈活。

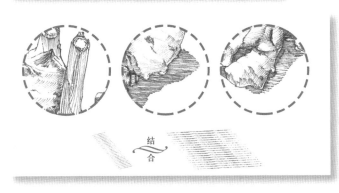

结合

長排線與短排線的組合應用，可以使畫面更有層次變化

❺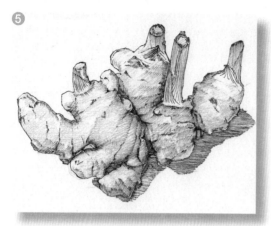

❻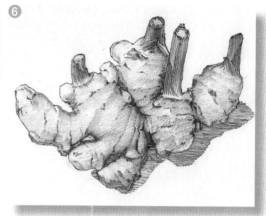

5. 用 483 土黃色色鉛筆畫出薑的底色（注意薑的固有色和環境色之間的互補表現）。

6. 再用 418 朱紅色、463 深綠色色鉛筆豐富莖的色彩（紅配綠哦）。

7. 用 483 土黃色色鉛筆繼續加深薑的固有色（薑的固有顏色），讓薑的色彩更濃郁。

❼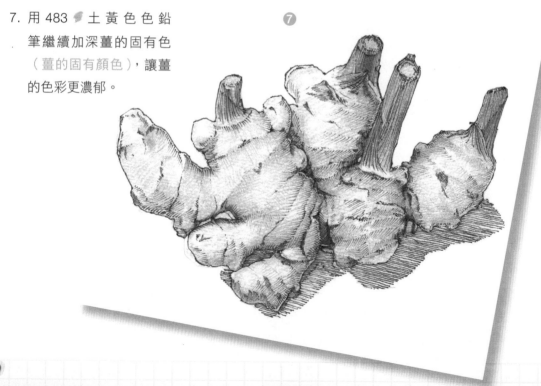

細節說明——

我用短促的排線表現薑體上的「皺紋」，用在了
重要的體面轉折上，線條也有一定的朝向行。
線的表達多是在於個人的喜好，不用過度使用
花俏的筆觸，簡單實用就好。

❽

8. 用 447 🖎 天藍色色鉛筆豐富薑的環境色，最後用 499 🖎
黑色色鉛筆增強畫面的前後關係和體積關係完成整幅畫
（這裡用些寬鬆的筆觸可以增加薑的質感哦）。

4.5 松果 用不同類型的鋼筆線條，使畫面更豐富

❶

❷

❸
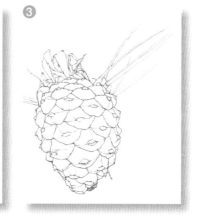

1. 用鉛筆畫初步線稿（這裡可以不用做減淡處理的，可以用鋼筆畫完結構後，線再用橡皮擦擦掉鉛筆線）。

2. 從主體入手用鋼筆畫出松果主體上果節的輪廓。

3. 逐步豐富細節。

提示 注意這裡的線條走勢是順著松果的紋路畫的。

❹
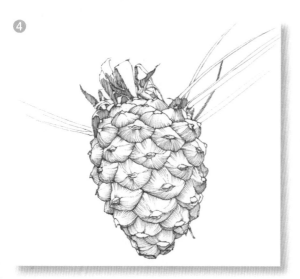

4. 循序漸進地用線條增加畫面的明暗關係（注意這裡的線條的走勢是順著松果的紋路畫的）。

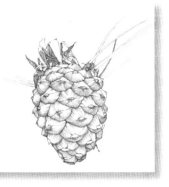

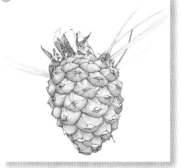

提示 每個松節都是一個相對的個體,同時它又是整體的一部分,所以繪製時一定要全局的畫大效果,個別局部增加些細節即可。

5. 用 476 ✏ 畫出松果的底色(有時底色大多是指物體的環境色)。

6. 用 470 ✏ 黃綠色色鉛筆塗出松果的固有色(注意高光亮的部分要留出來哦)。

7. 再用 476 ✏ 熟褐色、414 ✏ 橘黃色色鉛筆豐富松果的末端,畫出素描關係。

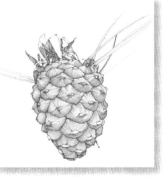

8. 最後用 451 ✏ 深藍色、499 ✏ 黑色色鉛筆調整畫面整體的素描關係完成作品。

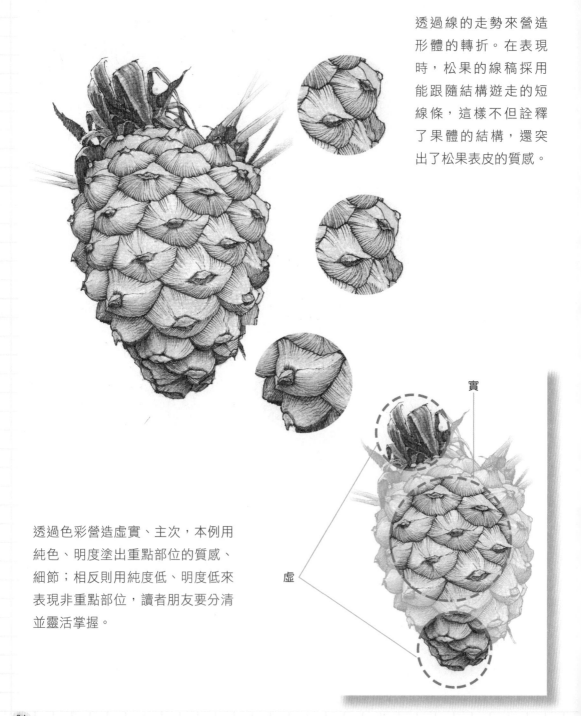

透過線的走勢來營造
形體的轉折。在表現
時，松果的線稿採用
能跟隨結構遊走的短
線條，這樣不但詮釋
了果體的結構，還突
出了松果表皮的質感。

實

虛

透過色彩營造虛實、主次，本例用
純色、明度塗出重點部位的質感、
細節；相反則用純度低、明度低來
表現非重點部位，讀者朋友要分清
並靈活掌握。

　　說到核桃便想起殼上那些讓人頭疼的凹凸表面，形狀各異，又沒有規整的秩序感。我處理時還是用老方法，即化整為零，用最簡單的線條概括出核桃的基本框架，再分組深入刻畫，便容易的多。

1. 觀察並分析圖面，用鉛筆畫核桃的輪廓（核桃的凹凸表面很繁瑣哦，注意要分組去畫）。

2. 用鋼筆畫出大的輪廓邊線。

3. 分組勾勒出核桃表面凹凸的紋路。

提示 環境底色對寫實色鉛筆畫是非常重要的。

4. 畫出素描關係（嘗試多種手法表現畫面會很有意思哦）。

5. 用 447 天藍色色鉛筆出核桃的環境色。

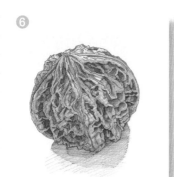

⑥

⑦

6. 再用 414 🖊️ 橘黃色畫出核桃的基礎色彩。

7. 再用 478 🖊️ 褐色色鉛筆豐富核桃的色彩,注意明暗關係。

8. 最後用 439 🖊️ 淡紫色、499 🖊️ 黑色整體加重核桃的暗部區域(筆觸放鬆些,讓畫面更有動感)。

⑧

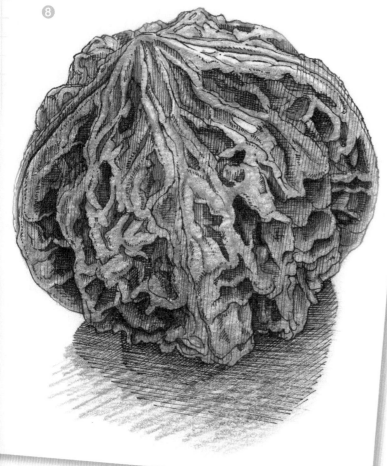

提示 整體豐富調整後,畫面很有份量感,色鉛筆與墨線相輔相成,這需要畫者多練習掌握色鉛筆與墨線的契合點。

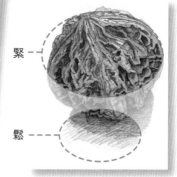

緊

鬆

4.7 小黃瓜 用鋼筆繪製細密短線，使畫面主體更逼真

小小黃瓜是個寶，減肥美容少不了。畫面組成很簡單，概括看成一個圓柱體、三個多邊形，難點在於小黃瓜身上的「青春痘」。

1

1. 用鉛筆畫出黃瓜的輪廓。

2

2. 用鋼筆勾畫出黃瓜的外輪廓。

3

3. 增加細節畫出黃瓜上的凹凸小疙瘩。

4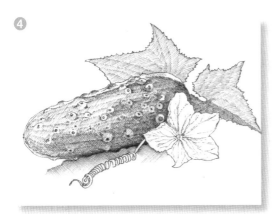

4. 用短排線畫出黃瓜的素描關係（這裡用的是交叉斜線的處理手法哦）。

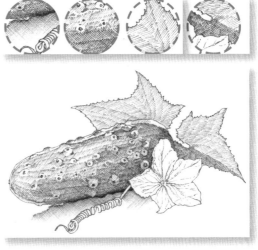

短促的排線組合，讓畫面層次感更加豐富。注意排線都是順著物體的結構排列的。

⑤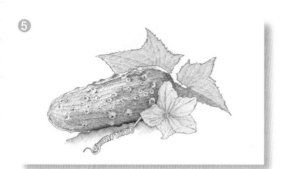

⑥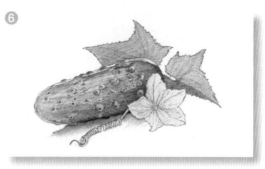

5. 用 409 ◯ 中黃色、470 ◯ 黃綠色豐富黃
 瓜、黃瓜花的色彩。

6. 再用 457 ◯ 藍綠色、463 ◯ 深綠色加重
 黃瓜的暗部,加強素描關係。

7. 用 407 ◯ 淡 黃 色、
 466 ◯ 嫩綠色豐富黃
 瓜和花朵的色彩,再
 用 447 ◯ 天 藍 色 畫
 出黃瓜的環境色。

⑦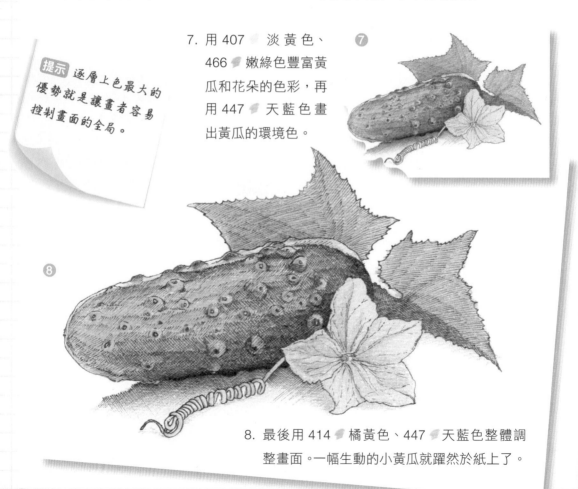

⑧

8. 最後用 414 ◯ 橘黃色、447 ◯ 天藍色整體調
 整畫面。一幅生動的小黃瓜就躍然於紙上了。

4.8 楊桃 用鋼筆點畫法，使畫面主體物特點更突出

用鋼筆的筆尖，在紙上輕微地接觸，只在紙上留下小點，以點來構成畫面的線條甚至是塊面，這就是鋼筆畫中的點畫法。

❶

1. 觀察並分析圖面，用鉛筆畫楊桃的輪廓。

提示 1 鋼筆點細密的地方，色調就深；鋼筆點稀疏的地方，色調就淺。

❷

2. 用鋼筆點出楊桃的主體輪廓（這裡用到的是鋼筆畫中的點畫法）。

❸

❹
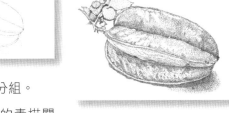

提示 2 這種點畫法很出效果，相對也比較耗費時間，需耐心繪製。

3. 進一步對楊桃分組。

4. 逐步點出楊桃的素描關係（這種點畫法很出效果，相對也比較耗費時間）。

提示 3 點畫法是一種非常細膩的處理手法，代價便是付出更多的時間，但是付出是值得的，畫面效果非常細膩。

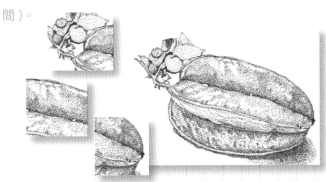

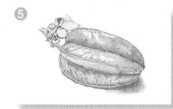 ❺

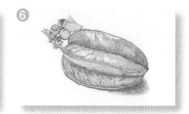 ❻

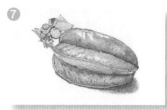 ❼

5. 用 409 🖍 中黃色色鉛筆塗出楊桃的基礎色。(注意高光處的留白哦)

6. 用 466 🖍 嫩綠色色鉛筆畫出楊桃綠色區域。

7. 再用 414 🖍 橘黃色、416 🖍 橘紅色色鉛筆整體豐富楊桃的色彩,讓楊桃更粉潤。(注意冷暖關係哦)

8. 用 447 🖍 天藍色色鉛筆畫出楊桃的環境色,最後用 478 🖍 赭石色色鉛筆整體調整完成畫面的暗部,以增強畫面的整體明暗關係。一幅光感十足的楊桃就畫好了。

豐富的環境色在色鉛筆表現中,多數的處理方法是先鋪環境的底色時做留白處理,再透過對光的處理來表現楊桃的水嫩表皮

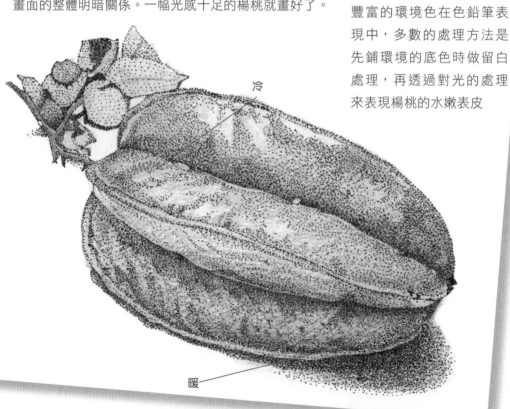

冷

暖

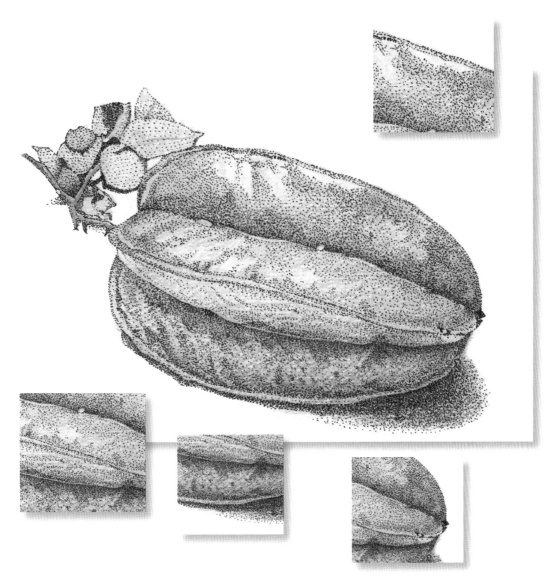

鋼筆點畫往往要求落下的點均勻細膩，不能出現
短橫的情況，要盡量避免點的不均衡排列，否則
畫面質量將大打折扣。

水溶加水畫植物

水溶鋪底色，讓畫面更和諧

水溶鉛筆畫，兼有色鉛筆的質感和水彩暈染的效果。淡淡的心事流淌，而又節制。鬆動的筆觸與水相溶，慢慢暈出的色彩特別柔和、透明、清新。

5.1 香蕉 1 種水溶鋪底色；1 種環境色

蘸水的工具：水彩筆、水粉筆，甚至毛筆也可以。用法很簡單沒有什麼特別炫技的畫法，反覆嘗試幾次，很容易上手。蘸清水去畫，每鋪一遍水後記得用清水涮涮筆，這樣不至於弄髒畫面。

圓頭畫筆

方頭畫筆

❶

1. 用鉛筆和可塑橡皮擦畫好線稿，線稿盡量簡練，配合可塑橡皮擦做減淡處理。

❷

2. 從第一個香蕉入手，用 407 平塗顏色，下筆放鬆些，深色盡量均勻。

3

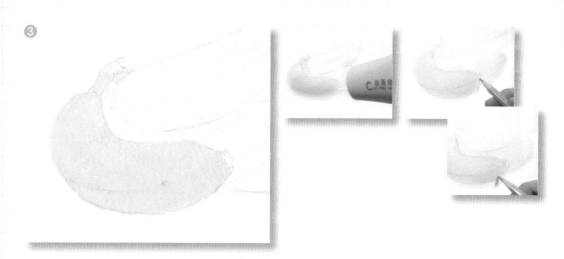

3. 用水彩筆（或是水粉筆、毛筆）蘸水，用水溶解色鉛筆的顏色，顏色淡的地方可以多加水也可以用紙巾吸走多餘的色彩。可以用吹風機加速烘乾紙面。

4 **5**

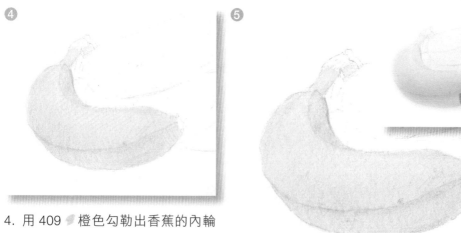

4. 用 409 ● 橙色勾勒出香蕉的內輪廓並塗出整體的明暗關係。

5. 同上用水彩筆蘸水溶色，順著香蕉的體面關係去畫，完成後用吹風機烘乾。

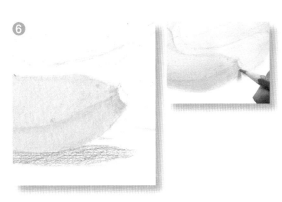

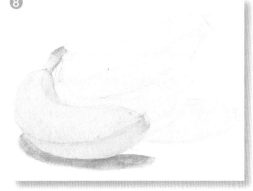

6. 然後用 463 深綠色色鉛筆畫出香蕉上的綠色區域，再用 480 褐色色鉛筆塗出陰影的區域。

7. 加水溶色，顏色重的地方可以用紙巾吸乾減淡。

8. 用 407 淡黃色色鉛筆塗出剩餘香蕉的色彩。

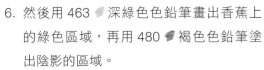

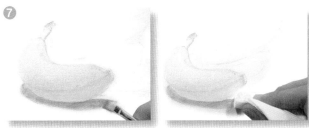

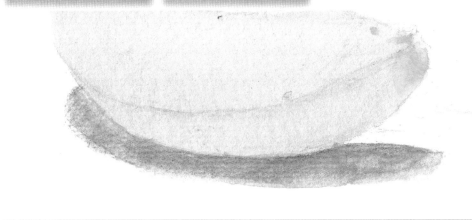

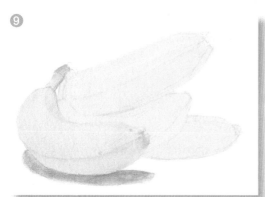

9. 加水溶色，注意下筆的走勢，完成後做烘乾處理。

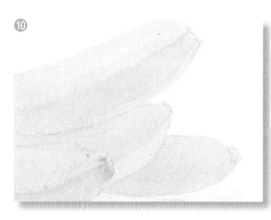

10. 用 447 天藍色色鉛筆畫出香蕉的環境色，並加水溶色。完成所有加水的環節。

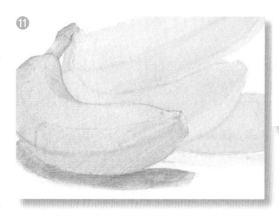

11. 用 483 土黃色色鉛筆加強香蕉的體面變化。

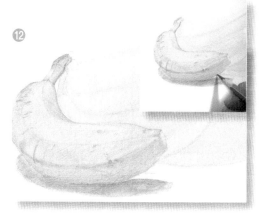

⑫

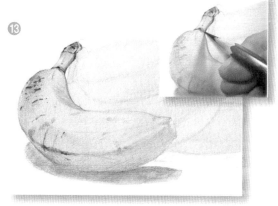

⑬

12. 進一步增加香蕉體上的細節刻畫。

13. 用 480 ✏ 褐色色鉛筆加重香蕉的輪廓細節，從上到下逐步刻畫。

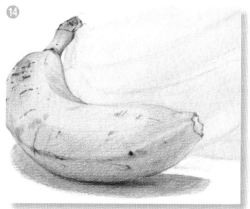

⑭

14. 繼續刻畫細節，注意畫面遠近虛實關係，遠處、邊緣等區域要盡量概括處理。

15. 用 499 ✏ 黑色色鉛筆整體加重香蕉的重色區域。

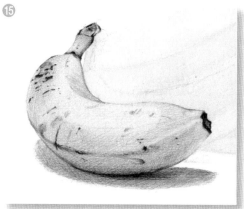

⑮

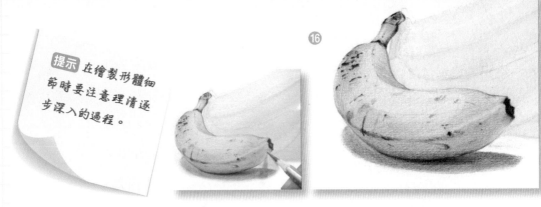

提示 在繪製形體細節時要注意理清逐步深入的過程。

16. 用 463 深綠色色鉛筆加重香蕉的綠色區域,讓香蕉的色彩更豐富。

17. 再用 409 中黃色、414 橘黃色色鉛筆調整香蕉的整體關係,亮部冷一些,暗部暖一些,增強冷暖對比。完成第一根香蕉的刻畫。

18. 用 409 中黃色色鉛筆畫出後面香蕉前後關係,並注意區分出主要體面轉折。

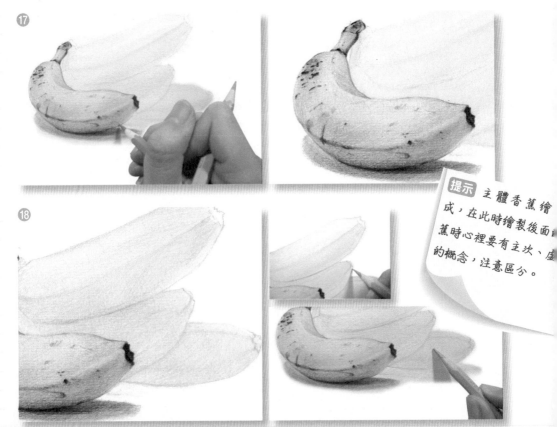

提示 主體香蕉繪成,在此時繪製後面香蕉時心裡要有主次、虛實的概念,注意區分。

⑲

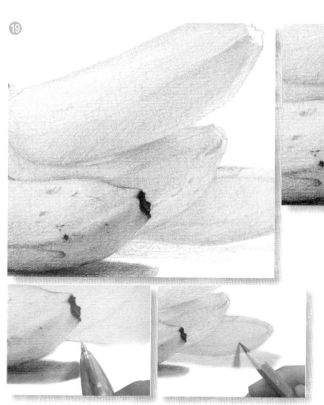
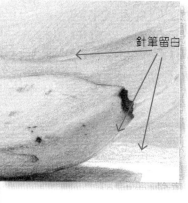

針筆留白

19. 用針筆劃出香蕉上的光痕，
自然留白也可以，用針筆相
對方便簡單些。

⑳

20. 用 463 ✎ 深綠色色鉛筆加重香蕉的暗部，注意素描關係。

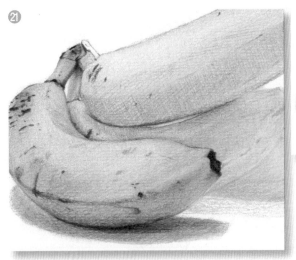

提示 後面部分香蕉
上的細節要採用局
部點綴的手法,「意
思到了即可」,切勿
過於描繪細節,而
影響整體畫面效果。

21. 用 480 褐色色鉛筆刻畫香蕉上的細細的
斑痕。

22. 逐步完整三根香蕉的細節並處理好陰影。注
意下面三根香蕉要與前面的香蕉有所區分。
再用 414 橘黃色色鉛筆畫出香蕉暗部的冷
暖變化。

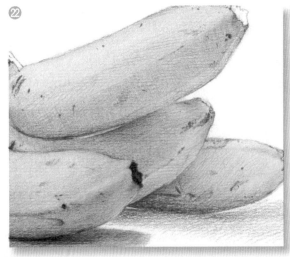

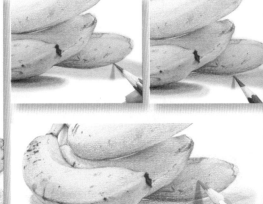

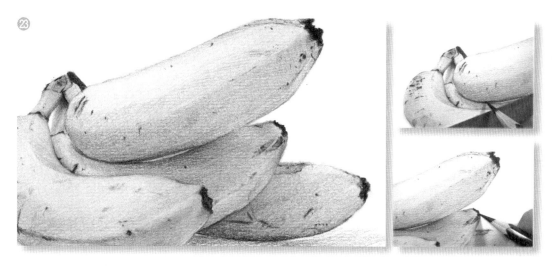

23. 用 499 ✐ 黑色色鉛筆整體刻畫香蕉的細節，要概括處理，切勿過細，以免亂了畫面的主次關係。

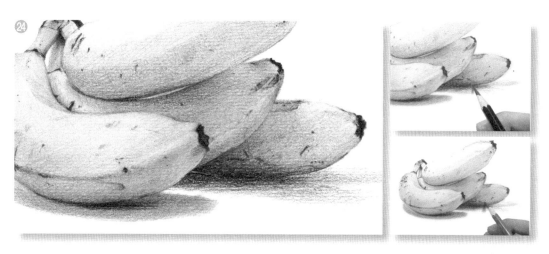

24. 陸續用 499 ✐ 黑色色鉛筆加重陰影，隨後用 451 ✐ 深藍色色鉛筆加強香蕉色彩並畫出形體的冷暖變化。

25. 遠處的香蕉柄處理要盡量概括 ，要注意虛與實的處理。

26. 在斑痕的細節處理上要注意它們的形狀、深淺、虛實，豐富的細節表現會讓畫面更有真實感。

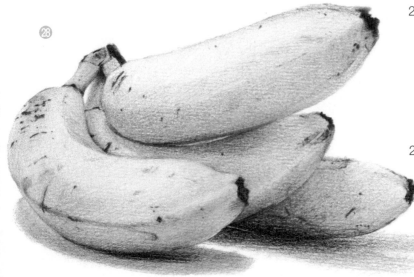

27. 在尾端的處理上並不是死黑的，給黑色的尾端處增添些藍色的反光，會讓畫面更透氣，不會讓人感覺悶。

28. 最後結合可塑橡皮擦、棉花棒整體調整畫面，至畫面統一。調整時要反覆對比畫面的變化。

5.2 蘭花 2種水溶鋪底色；2種環境色

❶

提示 塗色時排線盡量工整，這樣加水後，顏色才會均勻。

1. 首先用鉛筆畫好蘭花的輪廓。

❷

2. 用 407 淡黃色、478 赭石色色鉛筆塗在蘭花的輪廓內（塗色盡量均勻）。

❸

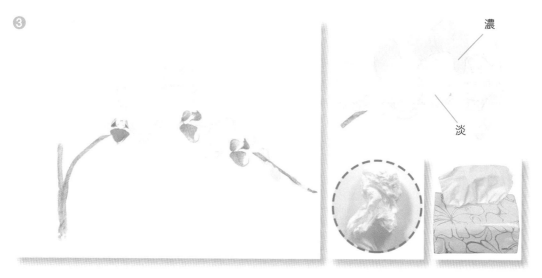

濃

淡

3. 用水彩筆或水粉筆蘸水塗在色鉛筆筆觸上，使顏色溶解成水彩狀（等待晾乾，可以用吹風機乾燥紙面）。

④

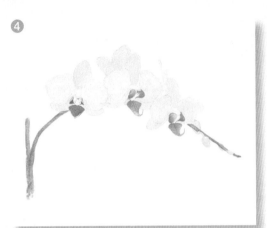

提示 要等畫紙乾燥後再畫，否則會弄花紙張。

⑥

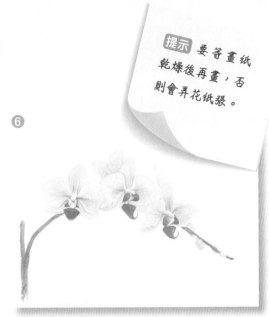

4. 用 425 ✏玫瑰花色、470 ✏黃綠色色鉛筆畫出粉色花瓣及嫩芽（要等畫紙乾燥後再畫哦）。

6. 用 429 ✏桃紅色、447 ✏天藍色色鉛筆豐富花瓣的環境色，注意畫面整體冷暖關係。

⑤

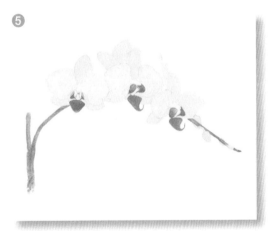

⑦

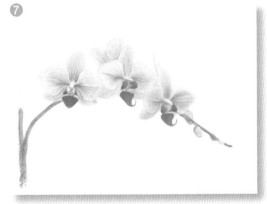

5. 再用水彩筆蘸水畫在粉色花瓣及嫩芽上，等它乾燥。

7. 再用 409 ✏中黃色、427 ✏曙紅色、467 ✏草綠色色鉛筆整體豐富花瓣、嫩芽的顏色，讓顏色對比更強烈。

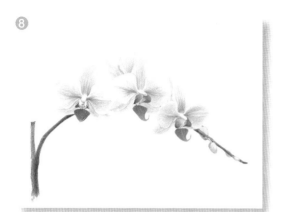

⑧

8. 再用 437 🖌紫色、451 🖌深藍色、499 🖌黑色色鉛筆整體加強蘭花枝的前後關係和體積感。

細節說明——

枝與芽整幅圖中雖屬於配景,但也要有細節刻畫。

花是畫面的主體,但每朵花與花之間從冷暖關係上、色彩屬性上要有區分,這樣才有層次感。

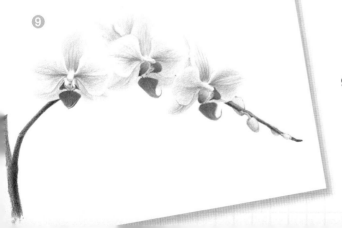

⑨

9. 最後用 419 🖌粉紅色、439 🖌淺紫色、447 🖌天藍色色鉛筆使畫面更統一。

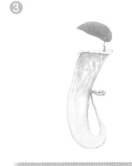

1. 用鉛筆勾勒出鉛筆稿（為什麼總用鉛筆起稿呢？因為這樣更容易把握形體關係，修改起來容易）。

2. 用 418 ✏ 朱紅色、470 ✏ 黃綠色色鉛筆畫出豬籠草的基礎色（注意留白哦）。

3. 用水彩筆或水粉筆蘸水塗在色鉛筆筆觸上，使顏色溶解（邊緣虛化的地方可用紙巾吸乾多餘的水分哦）。

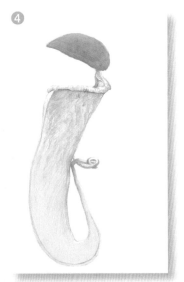

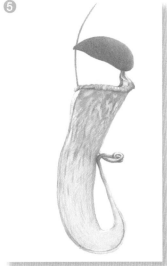

4. 用 409 ✏ 中黃色、439 ✏ 淺紫色、447 ✏ 天藍色色鉛筆畫出籠口的色彩變化。

5. 用 416 ✏ 橘紅色色鉛筆加重豬籠草的紅色區域。

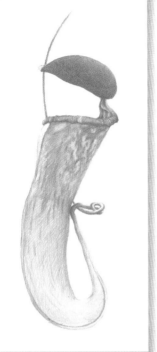

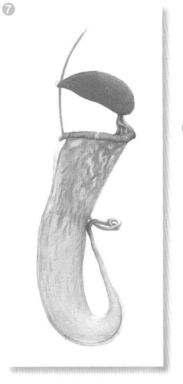

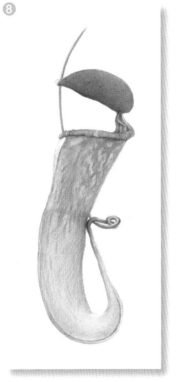

6. 再用 425 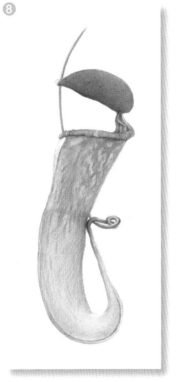 玫瑰花色色
　 鉛筆繼續豐富豬籠草的
　 紅色區域。

7. 用 470 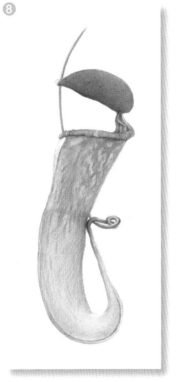 黃綠色色鉛筆
　 加重綠色區域的暗部，
　 再用 447 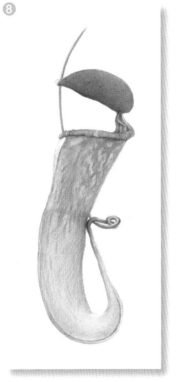 天藍色色鉛
　 筆畫出環境色。

8. 再用 434 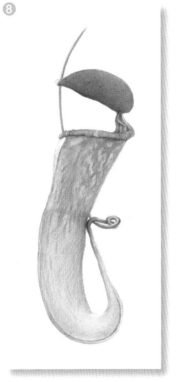 紫紅色、451
　 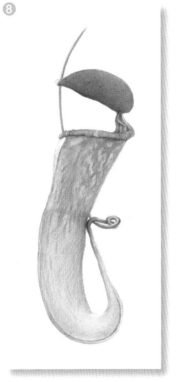 深藍色色鉛筆加重畫
　 面的暗部。

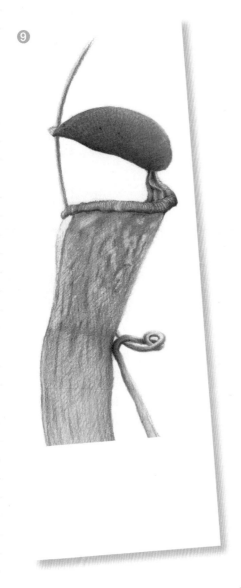

⑨

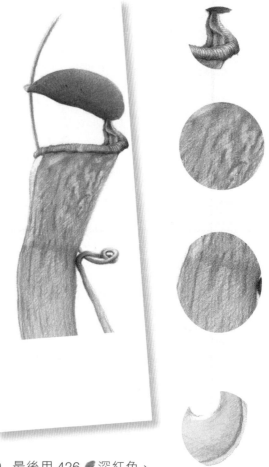

9. 最後用 426 🖋 深紅色、
 427 🖋 曙紅色色鉛筆整
 體豐富豬籠草的紅色，
 完成繪畫。

細節說明——

在畫面整體色彩和前後等關係統一的前提下，需要
注意細節上的表現。色鉛筆的可塑性非常強，怎樣
運用這一工具就要看作畫人的想法和經驗了。

5.4 豆芽 對比色水溶鋪底色；1 種環境色

①

> **提示** 平時觀察事物的時候，要養成在心裡快速概括出其形狀的習慣，這樣有助於提高自己對造型的理解。

1. 用鉛筆畫出線稿。

②

2. 用 425 玫瑰花色、470 黃綠色色鉛筆畫出豆芽的基礎色，注意表現出體積。

③

④

3. 用水彩筆蘸水塗在色鉛筆筆觸上（注意用水分的多少來控制顏色的濃淡關係）。

4. 用 439 淺紫色、447 天藍色色鉛筆畫出環境色，再用 483 土黃色色鉛筆畫砂石的色彩。

⑤

⑥

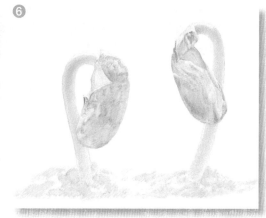

5. 再用水彩筆蘸水塗在色鉛筆筆觸上。

6. 用 463 🖊 深綠色色鉛筆加重莖芽上的綠
色區域。

⑦

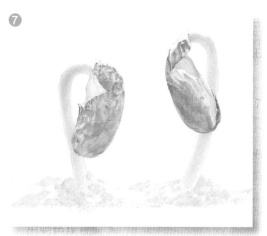

⑧

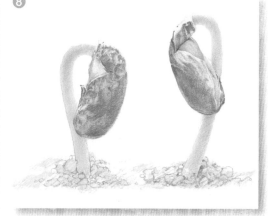

7. 用 427 🖊 曙紅色色鉛筆加重豆芽皮上的
紅色區域。

8. 用 487 🖊 黃褐色色鉛筆勾勒出砂石的形
狀及豆芽整體的暖色，再用 451 🖊 深藍
色、437 🖊 紫色色鉛筆加強豆芽整體體
積關係。

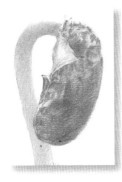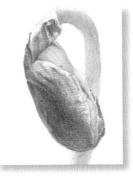

土壤砂石是畫面的配景範疇,處理時筆觸可輕鬆、靈活些,多利用筆觸與水漬的結合,處理得寬鬆虛化些要與主體的豆芽產生虛實對比,以營造畫面的活潑氣氛。

兩粒豆芽從色彩上還是細節刻畫上要做區分,產生豐富的對比讓畫面更活躍,適當的留白處理讓豆芽更有光感。

⑨

9. 用 421 🖊 大紅色、451 🖊 深藍色、499 🖊 黑色色鉛筆整體豐富畫面色彩並調整至統一。

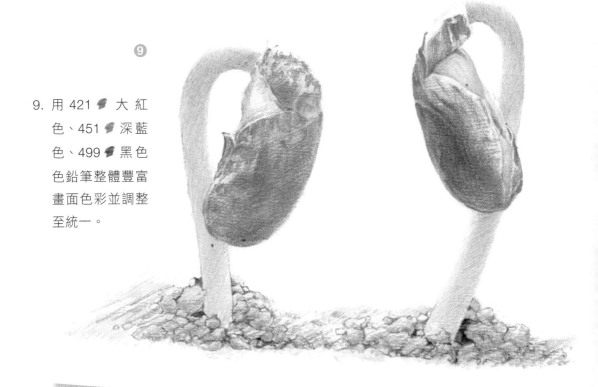

1. 用鉛筆完成線稿。

2. 用 466 嫩綠色、470 黃綠色色鉛筆畫出仙人掌的基礎色。

3. 再用 480 褐色、487 黃褐色色鉛筆畫出花土的顏色。

4. 再用 439 淺紫色、447 天藍色色鉛筆畫出花盆的顏色（注意體積關係）。

5. 用水彩筆蘸水塗在色鉛筆筆觸上，使顏色溶解。

6. 用 467 🖊 草綠色、451
🖊 深藍色色鉛筆加重仙
人掌的顏色。

7. 再用 434 🖊 紫紅色、
499 🖊 黑色色鉛筆加重
花土、花盆顏色。

8. 用水彩筆蘸水塗在色鉛
筆筆觸上。

9. 再用 463 🖊 深綠色、
407 淡黃色色鉛筆
進一步加強仙人掌的
顏色。

10. 用 499 🖊 黑色色鉛筆
加強畫面整體的明暗
關係。

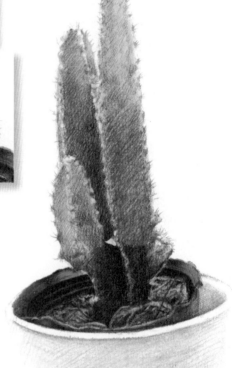

⑪

刻畫花盆土時要從整體出發，
用大塊的形式上色，局部增加
一些細節，注意環境光對塑膠
盆的影響。

仙人掌上的刺要畫得隨意、生動些，要
多對比、多觀察仙人掌的形態，注意體
塊間的穿插連接、形體間的光影關係。

11. 用 447 ✏ 天藍色、473 ✏ 軍綠色色鉛
 筆畫出花盆和仙人掌上的環境色。調整
 畫面至統一，最後用 483 ✏ 土黃色色
 鉛筆畫出仙人掌上的刺。

5.6 芒果 1 種水溶鋪底色（環境色）

❶

提示 可以將芒果看成一個橢圓球體，有了這樣的思路，繪製時便更容易理解芒果的結構體積。

❷

1. 用鉛筆畫出芒果的輪廓。

2. 再用 447 🖊 天藍色色鉛筆畫出芒果的環境色。

3. 用水彩筆蘸水塗在色鉛筆筆觸上，使顏色溶解。

❸

❹

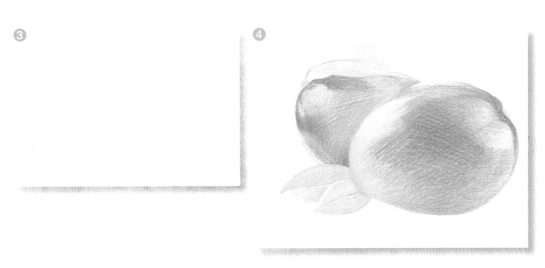

4. 用 409 🖊 中黃色、418 🖊 朱紅色色鉛筆豐富芒果的色彩。

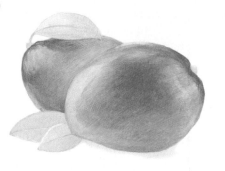

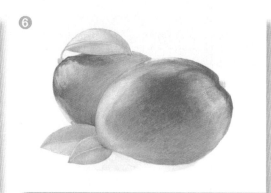

5. 用水彩筆蘸水塗在色鉛筆筆觸上，使顏色溶解後，再用 421 大紅色色鉛筆加重芒果的紅色區域。

6. 用 409 中黃色、414 橘黃色色鉛筆豐富芒果讓色彩過渡更自然，再用 467 草綠色色鉛筆畫出葉子的形體關係。

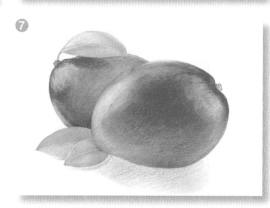

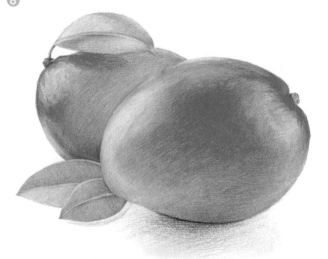

7. 再用 419 粉紅色、439 淺紫色、447 天藍色色鉛筆加強芒果的環境色。

8. 用 451 深藍色、457 藍綠色、473 軍綠色色鉛筆增加畫面的重色區域。

9. 用 499 ✏ 黑色色鉛筆加
 強素描關係,降低畫面的
 色彩純度。

10. 最後用 447 ✏ 天藍色、
 470 ✏ 黃綠色、499 ✏ 黑
 色色鉛筆整體調整畫面至
 統一(用黑色色鉛筆在芒
 果上隨意點些小點,增加
 質感)。

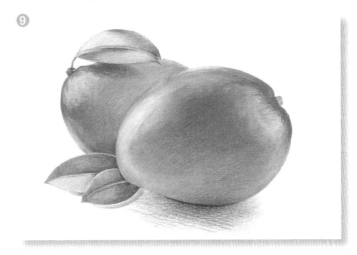

⑩

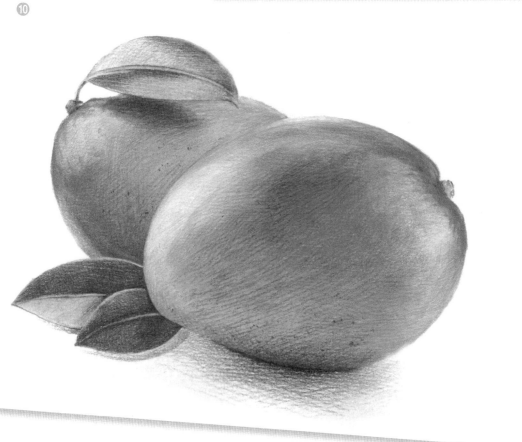

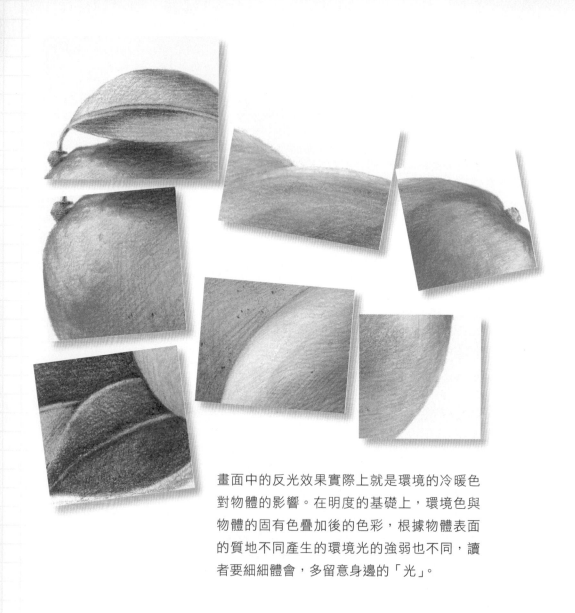

畫面中的反光效果實際上就是環境的冷暖色
對物體的影響。在明度的基礎上，環境色與
物體的固有色疊加後的色彩，根據物體表面
的質地不同產生的環境光的強弱也不同，讀
者要細細體會，多留意身邊的「光」。

5.7 香菇 3種水溶鋪底色（環境色）

香菇的構圖很簡單，重點在於畫面的虛實處理，圖片本身的鏡頭模糊相對比較強烈，我在處理時對畫面的虛實做了適當地、主觀地調整，讓畫面更符合我的視覺要求。

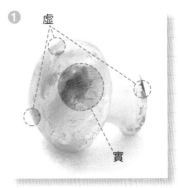

1. 觀察並分析圖面，
 用鉛筆畫香菇的輪廓。

2. 用 439 淺紫色、447
 天藍色、470 黃綠色色
 鉛筆畫出香菇的環境色。

3. 用水彩筆蘸水塗在色鉛筆
 筆觸上，使顏色溶解。

6. 再用 478 赭石色色鉛
 筆加強香菇的形體體積。

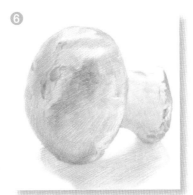

4. 用 483 土黃色色鉛筆畫
 出香菇的基礎色。

5. 用水彩筆蘸水塗在色鉛筆
 筆觸上。

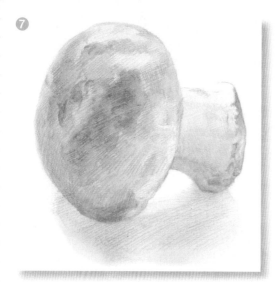
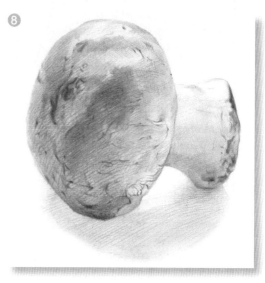

7. 再用水彩筆蘸水塗在色鉛筆筆觸上。

8. 用 499 ✏黑色色鉛筆加強畫面重色區域 及香菇表面的等紋路。

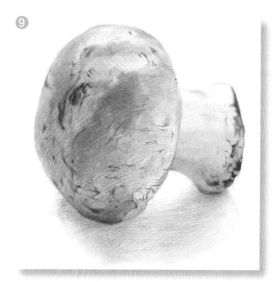
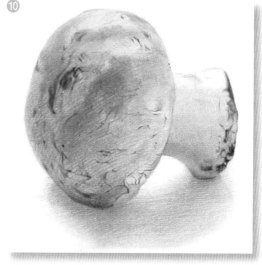

9. 用 439 ✏淺紫色、447 ✏天藍色、473 ✏軍綠色色鉛筆加強香菇的環境色。

10. 再用 476 熟褐色、478 ✏赭石色、492 ✏土紅色色鉛筆整體豐富香菇的色彩。

細節說明——

在處理畫面整體的虛實關係時，多用寬大的筆觸，或是擦柔的方法。虛化的部分可以有細節的存在，畫的時候要有一個概念「畫光斑」，就是模糊朦朧的狀態，用大塊的方法畫細節。

⑪

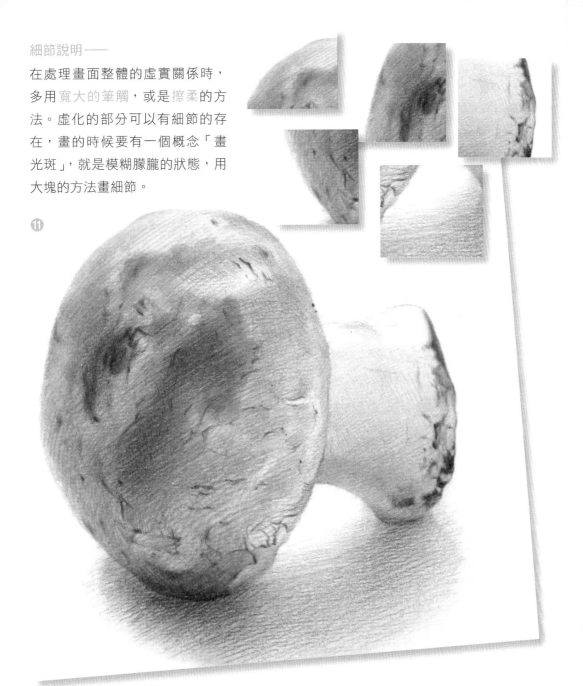

11. 最後用 499 ✏ 黑色色鉛筆加重畫面的暗部，加強素描關係，調整至畫面統一（注意主次關係，虛實關係）。

5.8 櫻桃 3種水溶鋪底色（環境色）

層次多變的反光讓畫面非常有韻律感，這將是一幅關於「光」的畫作。

❶

1. 觀察並分析圖面，用鉛筆畫櫻桃的輪廓。

❷

2. 用 439 🖍 淺紫色、447 🖍 天藍色、470 🖍 黃綠色色鉛筆畫櫻桃的基礎色及環境色。

❸

3. 用水彩筆蘸水塗在色鉛筆筆觸上，使顏色溶解成水彩狀。

❹

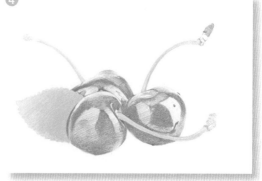

4. 用 418 🖍 朱紅色色鉛筆畫出果子的素描關係，再用 462 🖍 翠綠色畫出畫面綠色區域。

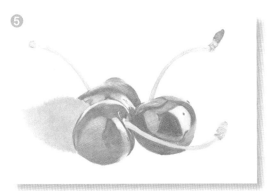

5. 用水彩筆蘸水塗在色鉛筆筆觸上。

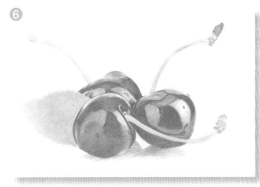

6. 用 421 ✏ 大紅色色鉛筆整體加強果子的色彩。

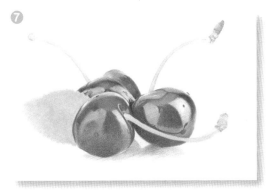

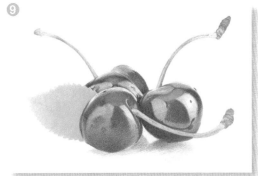

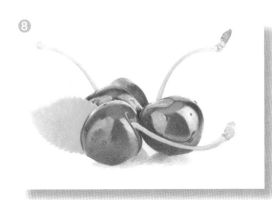

7. 再用 425 ✏ 玫瑰花色、451 ✏ 深藍色色鉛筆讓果子的色彩更豐富。

8. 用 463 ✏ 深綠色、467 ✏ 草綠色、470 ✏ 黃綠色色鉛筆豐富葉子、梗莖的整體素描關係。

9. 用 409 ✏ 中黃色、419 ✏ 粉紅色色鉛筆豐富梗莖色彩。

⑩

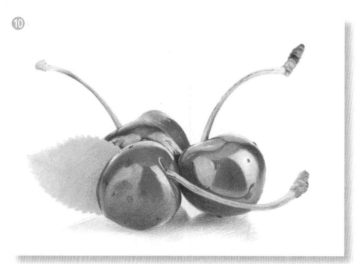

10. 用 492 🖊️ 土紅色、499 🖊️ 黑色色鉛筆加重畫面的暗部。

11. 最後用 419 🖊️ 粉紅色、447 🖊️ 天藍色色鉛筆整體豐富畫面調整至統一。晶瑩剔透的櫻桃是不是很可口呢?

⑪

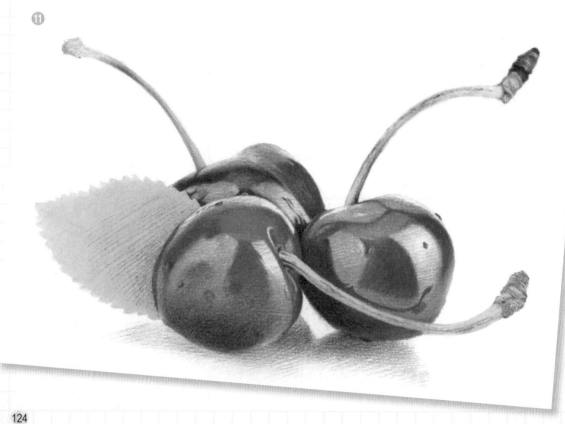

細節說明——
梗與葉在畫面中屬於陪襯，適當地增加細節，對於葉脈我做了忽略處理，梗的部分處理的粗中帶細，整體雖是陪襯但也是亮點。

整幅作品細節非常豐富，果體上層疊的反光、果與果之間的色彩微妙差異都非常值得推敲。

第**6**章　畫出色鉛筆的植物世界

畫畫的樂趣從此開始

我尤為偏愛寫實色鉛筆小畫，因為心裡有個畫匠情節，對於精緻的表現尤為喜愛，對於色鉛筆畫而言，作畫部分分為兩大塊：一塊是線稿，另一塊是上色。這一章我們主要針對寫實色鉛筆畫的上色部分進行講解。

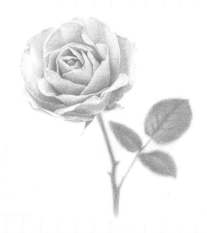

6.1 粉玫瑰 針筆提質感，棉花棒添柔和

引用一段小粉絲的旁白：「我沒有 999 朵玫瑰花，只有一朵畫得很不起眼的小花，你會喜歡我嗎？我沒有別的夢，只想在你心裡待更久。」

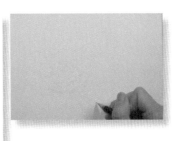

1. 用鉛筆勾畫出小花的輪廓。細心、耐心、專心是非常重要的。

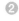

> 提示 明顯的「亮痕」下筆用力些，邊圍亮痕下筆輕一些。

2. 用可塑橡皮擦減淡鉛筆線稿，用滾動按壓的方式減淡筆痕，盡量減少對紙面的損傷。

③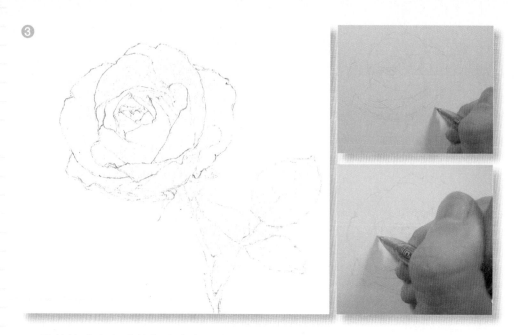

3. 用針筆或空心油筆勾畫出花朵上的邊緣高光，明顯的「亮痕」下筆用力些，邊圍亮痕下筆輕一些。

④

4. 用 447 🖊 天藍色色鉛筆畫出花朵的環境底色。注意花朵的體面轉折，用筆要輕鬆些。

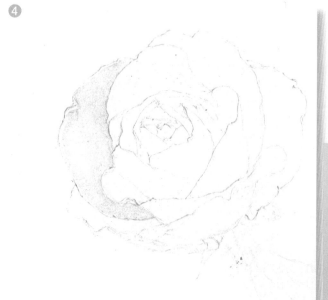

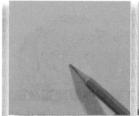

5. 快速用 447 天藍色色鉛筆鋪畫整朵花，壓低筆與紙間的角度，平鋪顏色。

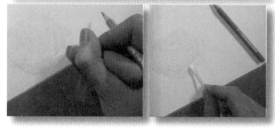

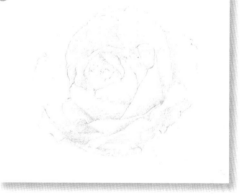

6. 調整畫面的素描關係，暗部要加重，亮部可以用可塑橡皮擦擦除減淡。整體關係調整好後，再用棉花棒進一步細化，讓筆觸更柔和細膩。

7. 深入調節花朵的單色素描關係，用淺淡的顏色鋪罩花朵，方便後期疊色處理。

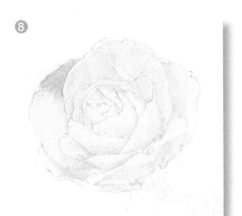

8. 用 432 🖊肉色色鉛筆畫出花朵的固有色，注意繪畫順序，從左到右，從上到下逐步上色。

9. 逐步畫完整朵，注意為避免手會弄髒畫面，通常會墊張紙在手下面，遮擋畫好的部分。

10. 花瓣的層次變化由內到外漸淡、漸虛，相同純度、明度的色彩要一起處理，這樣可以更好地操控畫面。

⑪

11. 逐層向內上色，要注
意花朵之間的疊加關
係、虛實關係。

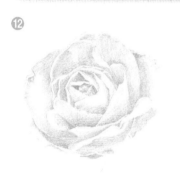

⑫

12. 畫完整多花，配合可
塑橡皮擦調整整朵花
的體積。

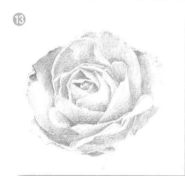

⑬

13. 用 419 🖋 粉紅色色
鉛筆進一步豐富花朵
的色彩。

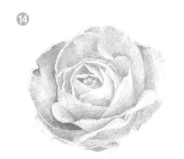

⑭

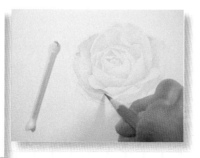

14. 用棉花棒讓色彩更柔
和，但不是用蠻力，
蠻力用棉花棒擦壓畫
面會讓顏色結塊，影
響畫面效果。

⑮

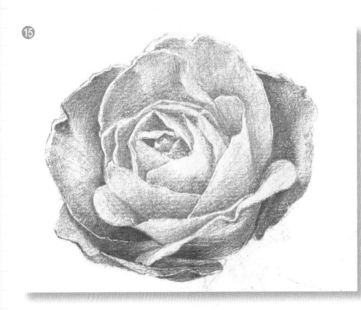

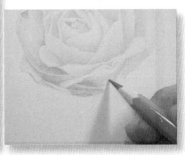

15. 進一步加強花朵的素描
　　關係，注意底部的花瓣
　　反光比較強烈，刻畫時
　　要耐心推敲這種細節。

⑯

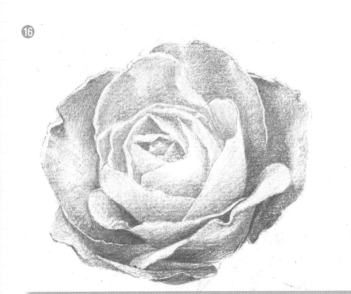

16. 逐層向內深入，之前針
　　筆的壓痕逐漸顯現出
　　來。

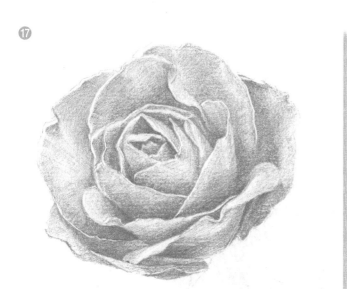

17. 畫完整朵花，用棉花棒細
　　細柔化花朵，讓顏色過渡
　　更自然。

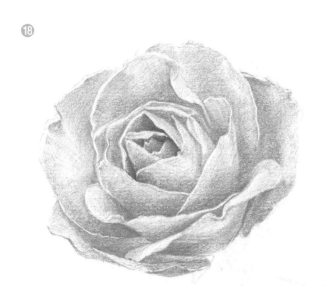

18. 用 421 大紅色色鉛筆
　　加重內部花瓣的色彩，由
　　內向外漸暈開來。

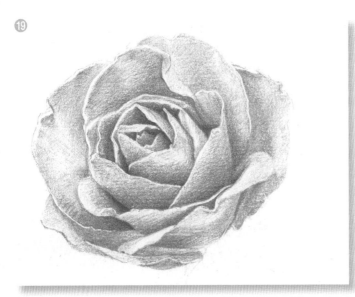

19. 注意花瓣的色彩過渡關係，由根部至端部逐漸變白。

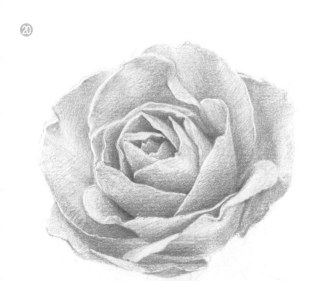

20. 配合棉花棒調和完成花朵的單色過渡，由紅漸粉再到泛藍的白。

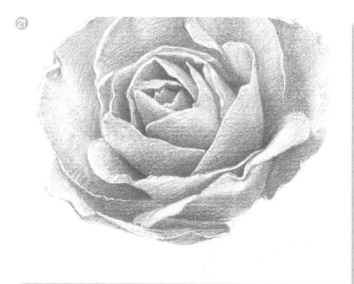

21. 用 409 🖌 中黃色、470
🖌 黃綠色色鉛筆豐富
花朵暗部反光，加強冷
暖關係。

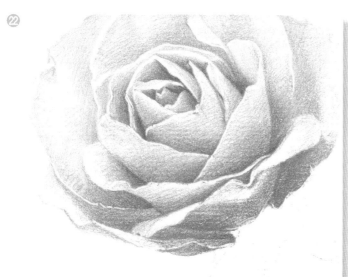

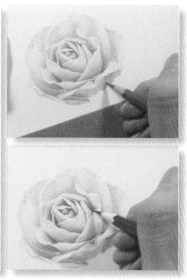

22. 用 427 🖌 曙紅色鉛筆進一步加強花朵的素描、色彩關
係，讓花朵更加粉艷，完成花朵部分。

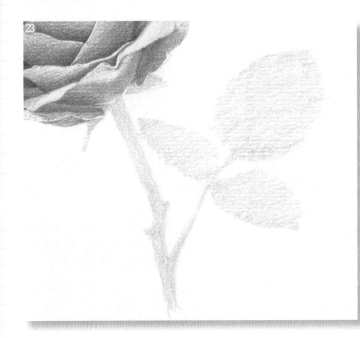

23. 用 409 中黃色色鉛筆
畫出枝葉的底色，注意
我們要用枝葉的虛突顯
花朵的實，讓畫面對比
更強烈。

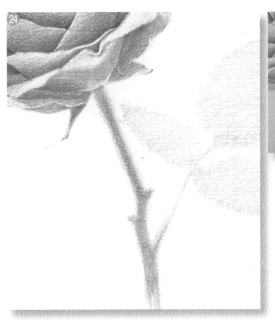

24. 再用 472 橄欖綠色色鉛筆給枝葉
進一步填色，枝幹相對於花萼更虛化
些，下筆要放鬆。從實到虛的順序進
行細化。

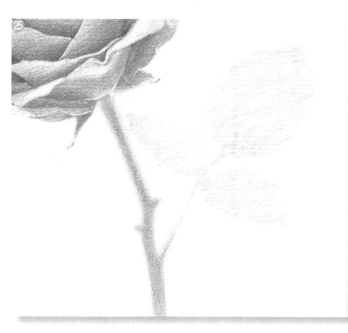

25. 用棉花棒讓枝幹的色彩
 更加柔和。

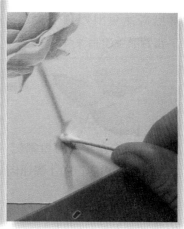

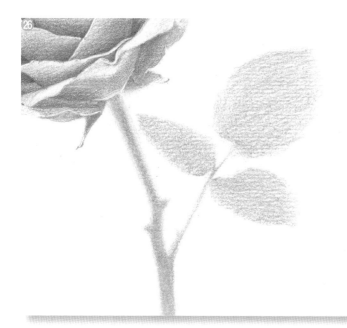

26. 逐步用 472 橄欖綠
 色鉛筆以寬大的筆觸塗
 滿所有葉子。

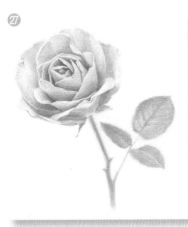

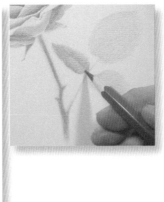

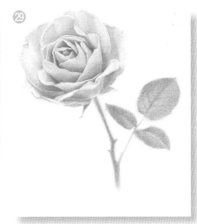

27. 進一步畫出葉片的結構素描關係。

29. 再用進一步加強葉子的
　　色彩。

28. 用 447 ✎ 天藍色色鉛筆色畫出葉片上的環境色。

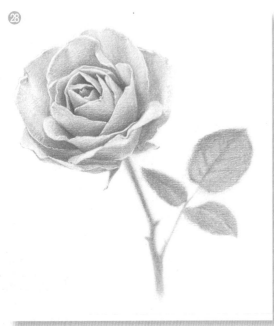

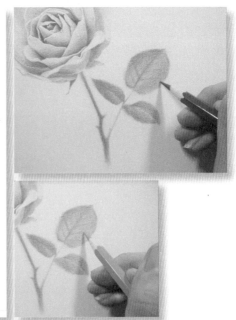

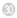

30. 用棉花棒、可塑橡皮擦調整葉
　　子的畫面關係。

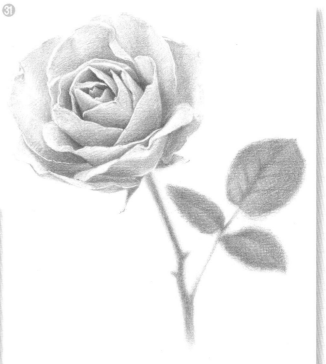

31. 然後再用 473 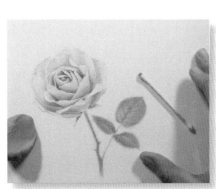 軍綠色色鉛
　　筆整體加重下枝葉的素描關
　　係。

33. 注意虛實處理，亮部實暗部虛的處理會讓花朵更有韻律感。

細節說明——

32. 花瓣的褶皺逐層放鬆，在針筆的配合下讓花瓣上的細節更加精緻，畫時要靜下心來，將小花磨得更細膩。

34. 底部花瓣非常強烈的反光，在處理時要多配合可塑橡皮擦來調整處理。

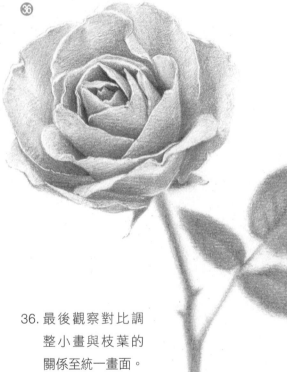

36. 最後觀察對比調整小畫與枝葉的關係至統一畫面。

35. 在莖葉處理上多用虛化手法，從綠色慢慢過渡到黃色，給人很柔和的感覺，同時虛化的枝葉更加突顯了花朵的精緻。

豐富的反光讓蘋果格外地秀色可餐，強烈的高光讓人眼前一亮，以此開始我們對光感的繪畫。

❶

1. 首先用鉛筆畫好蘋果的輪廓後用可塑橡皮擦減淡線稿。

❷

2. 用 478 赭石色色鉛筆勾畫出蘋果的細節輪廓。

❸

用針筆點出的點來表現果體上的斑點

用針筆畫出的長線條表現條形高光

3. 用針筆劃出蘋果身上的斑點及光亮位置（光亮位置泛指高光和反光中的光點、光痕）。

❹

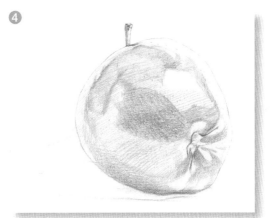

4. 逐步畫出素描關係。

⑤

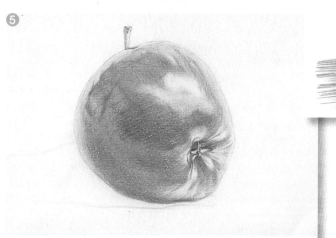

當覺得畫出來的筆觸不夠柔和，想要進一步細化時，我們可以使用棉花棒或是紙巾擦揉所畫的筆觸，這樣筆觸就會變得柔和細膩。

5. 陸續畫滿完成單色稿。

⑥

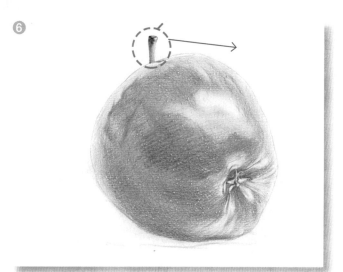

要知道麻雀雖小五臟俱全，雖然是個小果柄，但是還要注意素描關係和色彩關係。

6. 用 407 淡黃色、467 草綠色色鉛筆畫出果柄色彩，483 土黃色、499 黑色色鉛筆加強果柄的素描關係。

提示 環境色指在各類光源（如日光、月光、燈光等）的照射下，環境所呈現的顏色。物體表現的色彩與光源色、環境色、固有色三者顏色混合而成。所以在研究物體表面的顏色時，環境色和光源色必須考慮到。

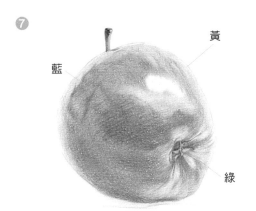

❼

黃

藍

綠

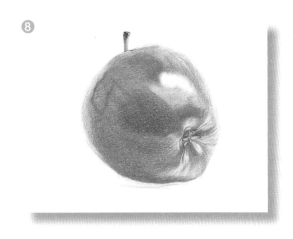

❽

7. 用 407 淡黃色、447 🍃 天藍色、470 🍃 黃綠色色鉛筆畫出蘋果的環境色。

8. 用 418 🍃 朱紅色色鉛筆加重蘋果紅色。

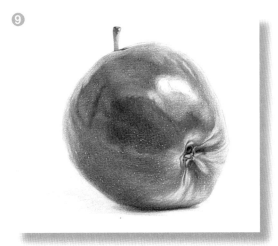

❾

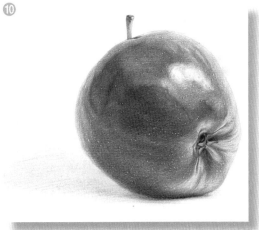

❿

9. 用 421 🍃 大紅色、426 🍃 深紅色色鉛筆進一步加強蘋果的色彩,再用 499 🍃 黑色色鉛筆加強畫面的素描關係。

10. 用 447 🍃 天藍色、462 🍃 翠綠色色鉛筆堅強蘋果環境色,再用 499 🍃 黑色色鉛筆調整畫面的素描關係。

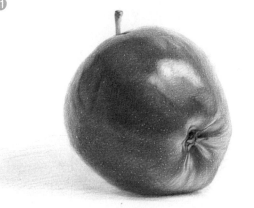

細節說明——

豐富的細節處理，對光感的把握都是
非常重要的，在加上針筆的輔助，讓
蘋果更有真實感。

11. 用 419 🖊 粉紅色、435 🖊 青蓮色、444 🖊
普藍色、445 🖊 湖藍色色鉛筆整體豐富蘋
果色彩，讓色彩過渡更自然。

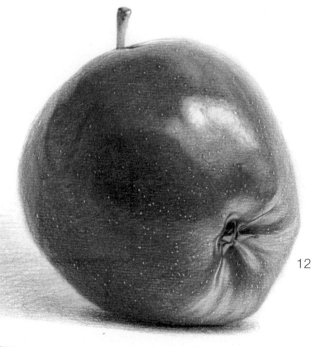

12. 最後用 407 🖊 淡黃色、
409 🖊 中黃色、421 🖊 大
紅色、470 🖊 黃綠色色鉛
筆增加畫面的冷暖對比，
協調至統一。

6.3 火龍果 同色系顏色混色；針筆提高光

火龍果最大的難點在於梗葉與果體的銜接處理與形態各異的梗葉的塑造，仔細觀察果子的特點，全面瞭解後再去深入去畫。

3. 陸續畫出單色稿，同時用針筆劃出光亮位置。

4. 用 407　淡黃色色鉛筆畫出基礎色，再用 447 ✏ 湖藍色色鉛筆畫出火龍果上的環境光。

5. 再用 409 ✏ 中黃色、462 ✏ 翠綠色、466 ✏ 嫩綠色、467 ✏ 草綠色色鉛筆畫出綠色區域（注意這裡用到同色系色彩混色）。

❶

❷

1. 用鉛筆畫好輪廓後用可塑橡皮擦減淡線稿，然後用 478 ✏ 赭石色色鉛筆畫出色鉛筆線稿。

2. 用 478 ✏ 赭石色色鉛筆從上至下鋪畫單色素描關係。

❸

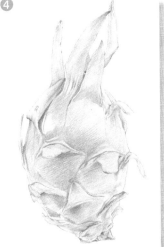
❹

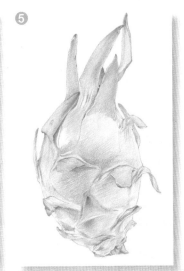
❺

145

❻

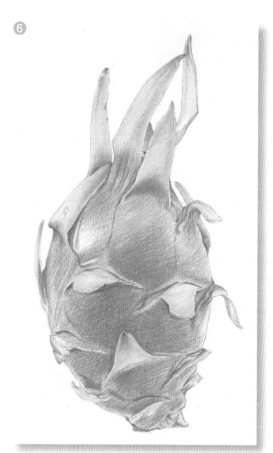

6. 用 421 🖋 大紅色色鉛筆畫出火龍果的紅色區域。（注意素描關係的把握及高光的留白處理）

❼

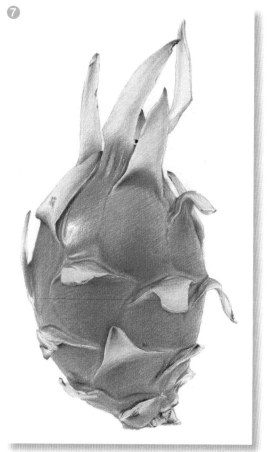

7. 用 419 🖋 粉紅色、426 🖋 深紅色、427 🖋 曙紅色、429 🖋 桃紅色色鉛筆進一步豐富火龍果紅色區域，注意素描關係。

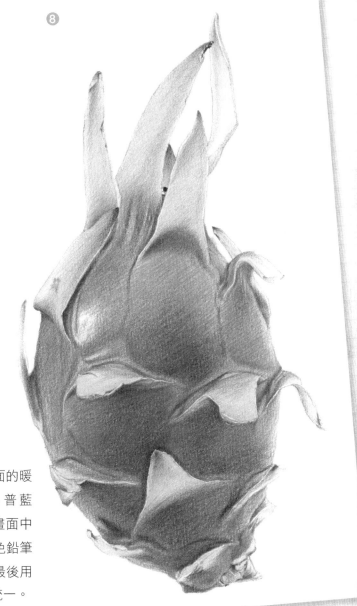

⑧

繪畫學習中，只有對細節細緻入
微的觀察，才能形成敏銳的觀察
力，才能豐富大腦的儲存，形成
具體、精彩的聯想，才能準確生
動地表現。因此本例從繪畫的細
節入手，探討在繪畫過程中應該
注意的部分和細節，以提高繪畫
的質量和美感。

細節說明——
火龍果最大的難點在於梗葉與果
體的銜接處理與形態各異的梗葉
的塑造，仔細觀察果子的特點，
充分瞭解後再深入去畫。

8. 用 409 🖊 中黃色色鉛筆增加畫面的暖
　　色，再用 427 🖊 曙紅色、444 普藍
　　色、447 🖊 天藍色色鉛筆加強畫面中
　　的暗部，繼續用 467 🖊 草綠色色鉛筆
　　進一步加強綠色區域的色彩，最後用
　　499 🖊 黑色色鉛筆調整畫面至統一。

瞇眼觀察畫面區分主與次、虛與實,注意空間感的塑造。

1. 用 478 赭石色色鉛筆畫出色鉛筆線稿。

2. 由上到下、由左到右,用 478 赭石色色鉛筆畫出左後方的番茄,同時用針筆劃出高光的位置。

3. 逐步畫完兩個番茄(注意虛實關係,明暗關係)。

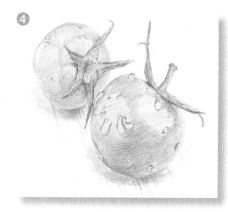

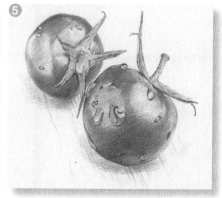

4. 用 419 粉紅色、466 嫩綠色色鉛筆畫出番茄的基礎色,然後用 447 天藍色色鉛筆畫出番茄的環境光。

5. 用 418 朱紅色、419 粉紅色、421 大紅色色鉛筆豐富番茄的色彩,注意對水滴的刻畫及整體素描關係。

水滴的刻畫要把水滴理解成一個個球體，每個球體都有亮面、暗面和投影，這樣一個基本的素描關係就出來了。每一顆水滴都會立體感十足。

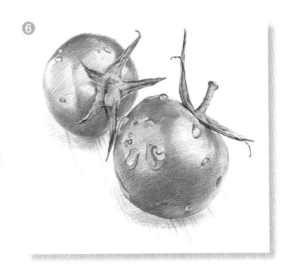

6. 再用 457 藍綠色、467 草綠色、466 嫩綠色色鉛筆豐富柄的素描關係。

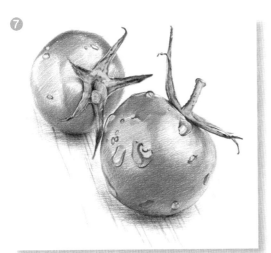

7. 用 499 黑色色鉛筆整體加重畫面的重色，加強素描關係。

8. 用 407 淡黃色色鉛筆加強畫面的暖色，再用 416 橘紅色、421 大紅色、429 桃紅色色鉛筆進一步加強番茄的紅色區域，注意素描關係，再用 477 湖藍色色鉛筆加強環境色。

細節說明——

豐富的細節表現讓番茄越發
地精緻有愛，再加上水滴的
刻畫讓番茄水嫩十足。

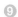

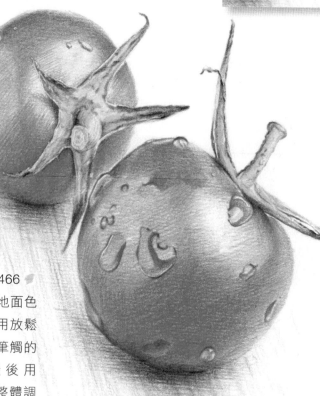

9. 用 483 🖊 土黃色、466 🖊
嫩綠色色鉛筆畫出地面色
彩。注意這裡可以用放鬆
的筆觸增強畫面中筆觸的
鬆緊對比感。最後用
499 🖊 黑色色鉛筆整體調
整至統一。

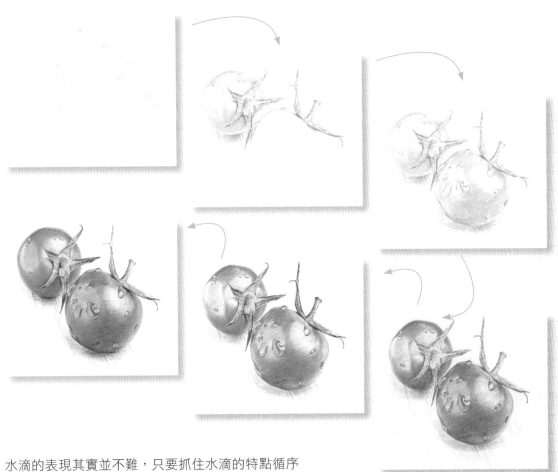

水滴的表現其實並不難，只要抓住水滴的特點循序
漸進，通透的水滴就完成了，仔細觀察針筆在水滴
質感的表現中的用法。

6.5 洋蔥 針筆可繪製出不同細節

　　經典的三角構圖算是輕車熟架,在果蔬類的繪畫表現中其實就是關於反光的表現,色彩只是一層紗,最重要的是要有個良好的素描基礎。

❶

❷
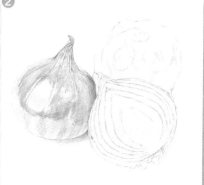

1. 用 478 🖊 赭石色色鉛筆畫出線稿。

2. 用 478 🖊 赭石色色鉛筆畫出左邊洋蔥的素描關係,同時用針筆劃出光亮位置。

❸
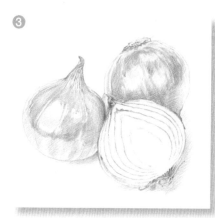

❹
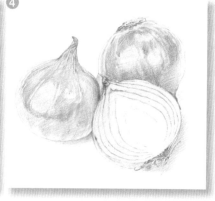

3. 逐步畫完整個畫面(注意虛實關係、主次關係)。

4. 用 419 🖊 粉紅色、439 🖊 淺紫色、447 🖊 天藍色色鉛筆畫出洋蔥的環境色。

⑤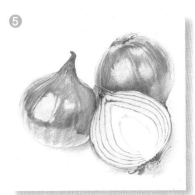

⑥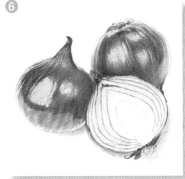

5. 用 427 曙紅色色鉛筆豐富畫面的紅色區域（注意素描關係）。

6. 再用 426 深紅色、435 深紫色色鉛筆進一步加強洋蔥的色彩關係。

⑦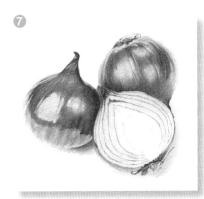

⑧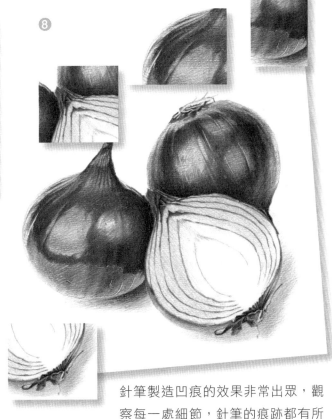

7. 用 439 淡紫色色鉛筆加強洋蔥的環境色，再用 476 棕色色鉛筆畫出根的色彩，然後用 499 黑色色鉛筆加重畫面的明暗關係。

8. 最後用 426 紫紅色、435 深紫色、445 天藍色、483 土黃色、492 土紅色色鉛筆豐富畫面的色彩，讓顏色過渡更自然，逐步調整至統一。

針筆製造凹痕的效果非常出眾，觀察每一處細節，針筆的痕跡都有所不同，讀者在使用的時候，要靈活變通，繪製出自己想要的效果。

6.6 大蒜 根據形體來上色，方便又實用

本節主要難點在於大蒜根部及蒜皮上的褶皺，看似繁瑣，但只要找到切入點，完整的表現還是相對容易的。

①

②

1. 用 478 ✏ 赭石色色鉛筆畫出線稿。

2. 用 478 ✏ 赭石色色鉛筆畫出大蒜的素描關係，同時用針筆劃出光亮位置。

③

④

3. 用 407 ✏ 淡黃色色鉛筆畫出大蒜的基礎色，再用 439 ✏ 淺紫色、447 ✏ 天藍色色鉛筆畫出大蒜的環境色。

4. 再用 433 ✏ 紅紫色色鉛筆豐富畫面的色彩（注意要順著大蒜的紋理去上色）。

5. 用 487 ✏黃褐色色鉛筆進一步細化大蒜表面的細節。

6. 用 407　淡黃色、414 ✏橘黃色加強畫面的色彩關係。

7. 用 499 ✏黑色、447 ✏天藍色色鉛筆畫出大蒜的環境色,再用 499 ✏黑色色鉛筆加強
　 素描關係。

8. 再用 407　淡黃色、414 ✏橘黃色色鉛筆進一步加強畫面的暖色。

9. 再用 499 ✏黑色、447 ✏天藍色色鉛筆加強畫面的環境色。

10. 用 499 ✏黑色色鉛筆整體調整畫面的素描關係。

11. 最後用 419 ✏粉紅色、463 ✏深綠色、473 ✏軍綠色色鉛筆豐富畫面的色彩，逐步
 刻畫至畫面統一。

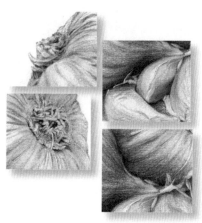

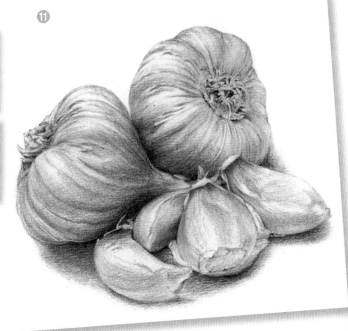

要學會觀察生活中每件事物的
細節，便會體會更多。往往最常
見的，卻是最容易被我們所忽
視。畫身邊每一件小事物，做一
個有愛的人。

6.7 花生 細節刻畫有主次，下筆力道有變化

1. 用 478 赭石色色鉛筆畫出線稿（花生的紋路相對繁瑣，嘗試用分組的方式繪製）。

2. 逐步增加素描關係，同時用針筆劃出光亮位置。

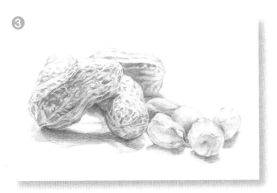

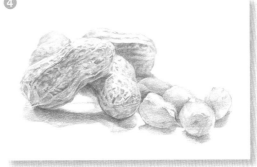

3. 陸續深入細節，畫完整幅單色稿（注意虛實關係、主次關係）。

4. 用 483 土黃色色鉛筆畫出花生的基礎色，再用 419 淡紫色、447 天藍色色鉛筆畫出花生的環境色（亮部暖一些，暗部冷一些）。

⑤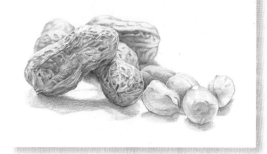

⑥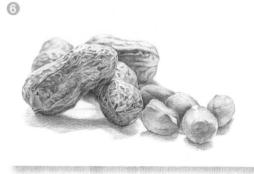

5. 用 480 褐色色鉛筆刻畫花生表面的凹凸細節（花生上的細節要有主次之分，下筆注意力道變化）。

6. 用 416 橘紅色、419 粉紅色、429 桃紅色色鉛筆豐富花生的色彩，注意素描關係，再用 447 天藍色色鉛筆加強環境色。

7. 用 435 青蓮色、444 普藍色色鉛筆豐富花生細節，再用 499 黑色色鉛筆加強畫面整體的素描關係（停下筆站在遠處觀察畫面，哪些地方不足，再重新調整）。

⑦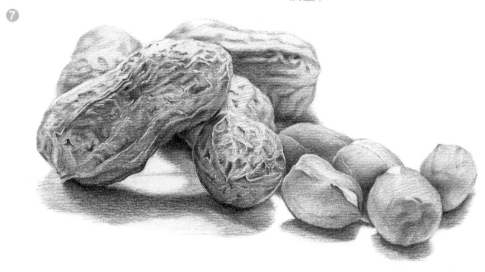

細節說明——

花生殼的繪製還是非常有意思的，這樣的表皮非常能現出針筆的效果，不必過分計較寫實，理性處理，適當概括，意思到了即可。

8. 用 439 🍃 淺紫色、447 🍃 天藍色色鉛筆加強環境色，再用 435 🍃 青蓮色色鉛筆豐富花生細節色彩，最後再用 499 🍃 黑色色鉛筆整體加強素描關係，調整至統一。

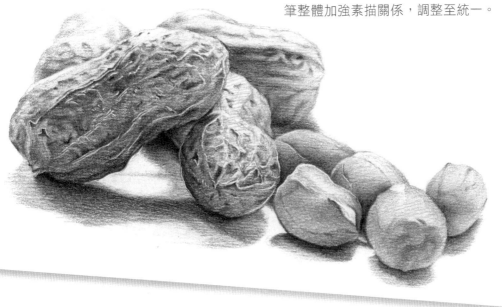

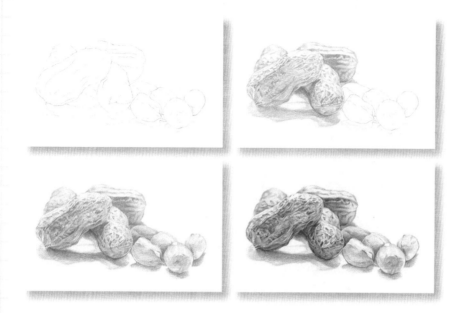

花生組合表現應用的技法還是非常多的，畫面的空
間感、物體的虛實處理、畫面的冷暖關係、形體之
間的空間關係、線條鬆與緊的搭配處理等。

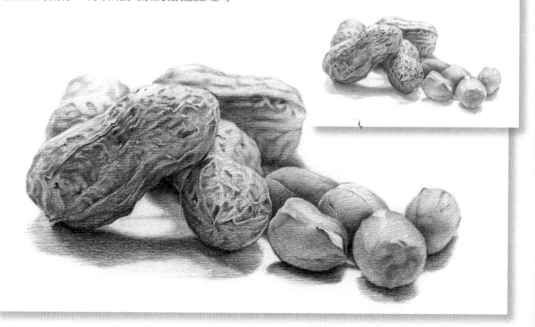

6.8 油菜 給形態複雜的主體物上色

　　繁多的水珠在繪畫的時候是非常苦惱的，這是就要做些提煉工作，選擇主要的且能表現水珠與葉片關係部分，忽略一些繁雜細小的水珠。

　　本例中上色的部分是最複雜的，也是最考驗手上功夫的一個繪製案例。除了豐富的環境光之外還有繁雜的葉脈及沾掛在葉片上的水滴。繪製的時候要從整體出發逐步增加細節，首先要從「光」開始。

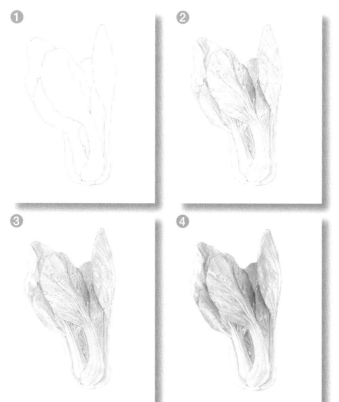

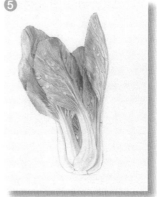

1. 觀察並分析圖面，用 478 ✎ 赭石色色鉛筆畫好油菜的線稿（對葉脈做分組，做到心中有數）。

2. 逐步畫出油菜的素描關係，同時用針筆劃出光亮位置（注意用針筆下筆要流暢自然）。

3. 用 470 ✎ 黃綠色色鉛筆畫出油菜的基礎色，再用 447 ✎ 天藍色色鉛筆畫生葉片上的環境色。

4. 再用 463 ✎ 深綠色色鉛筆豐富葉片的色彩（注意亮部及水滴的留白哦）。

5. 用 457 ✎ 藍綠色、467 ✎ 草綠色色鉛筆進一步豐富葉片的色彩（注意素描關係，繪畫時要學會取捨，留下重要的細節部分忽略細小片面的細節，這樣畫面才有鬆緊變化）。

6. 用 499 ✏黑色色鉛筆加強畫面的素描關係（注意橡皮擦的使用時，擦除用硬橡皮擦，減淡用可塑橡皮擦）。

7. 用 439 ✏淺紫色、447 ✏天藍色、470 ✏黃綠色色鉛筆整體豐富油菜的固有色、環境色。

8. 最後用 466 ✏嫩綠色、470 ✏黃綠色、499 ✏黑色色鉛筆整體加重油菜的色彩關係，調整至畫面統一。

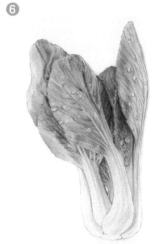

6

7

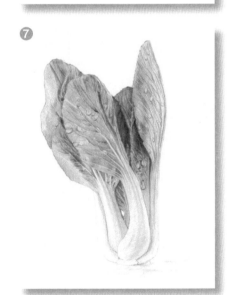

8

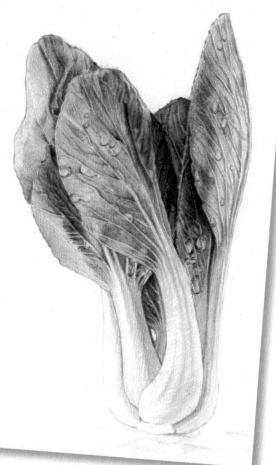

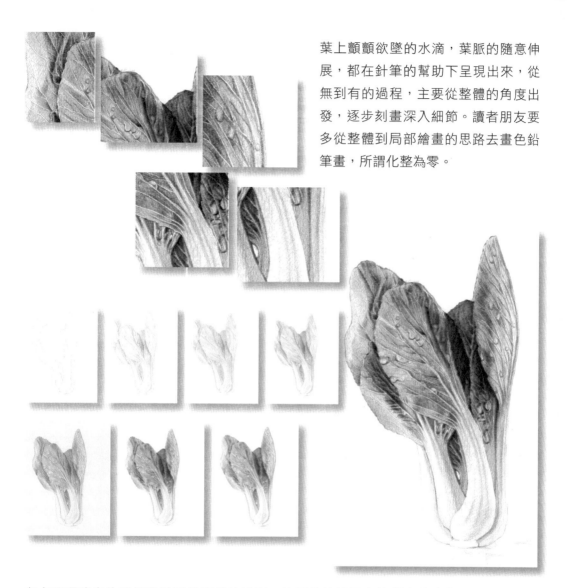

葉上顫顫欲墜的水滴，葉脈的隨意伸展，都在針筆的幫助下呈現出來，從無到有的過程，主要從整體的角度出發，逐步刻畫深入細節。讀者朋友要多從整體到局部繪畫的思路去畫色鉛筆畫，所謂化整為零。

在處理環境光的時候我做了些適當的誇張，誇張後的效果會讓所畫的事物更加突顯其特徵，讀者朋友要多嘗試用誇張的手法處理畫面。比如讓亮的更亮、冷的更冷，純色更純，虛化更虛等手法，這樣會讓你的畫面對比更強烈、主體更突出。

❶

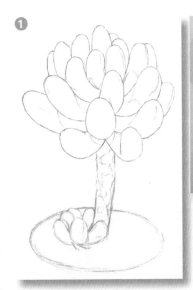

1. 結合鉛筆與可塑橡皮擦把
 乙女心肉肉的（喜歡多肉
 植物的人，習慣把多肉植
 物暱稱為「肉肉」）形畫
 好並做減淡處理，完成前
 期準備。

❷

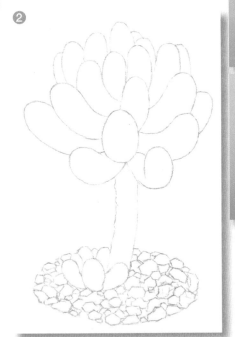

2. 用 478 赭石色色鉛筆從
 乙女心肉肉的主體部分入
 手，從上到下，將線稿勾
 畫完成。

❸

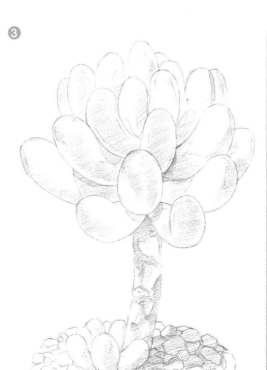

3. 繼續用 478 赭石色色鉛筆畫出肉肉形體上的明暗、結構關係（在這個階段我們主要是先要在畫面中區分出受光面與背光面）。

❹

4. 用 470 黃綠色色鉛筆平塗出肉肉的固有底色，從主到次，均勻即可。

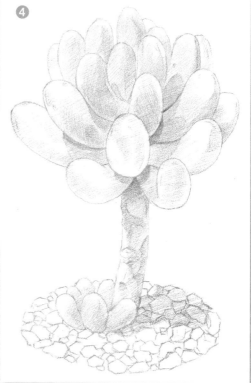

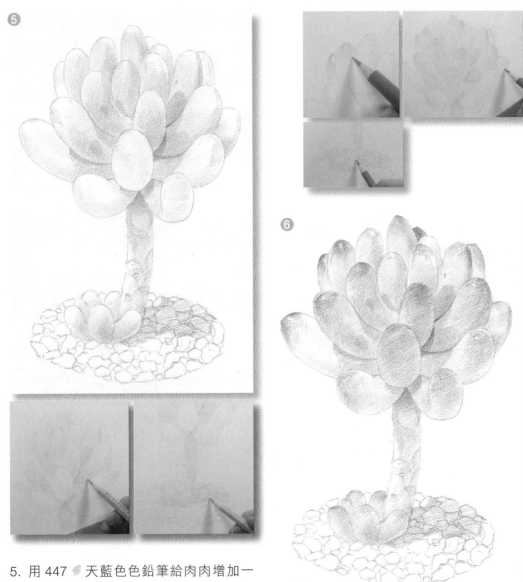

5. 用 447 🖋 天藍色色鉛筆給肉肉增加一些冷冷的環境色。

6. 用 419 🖋 粉紅色色鉛筆繼續塗出肉肉葉端處泛紅的固有底色。

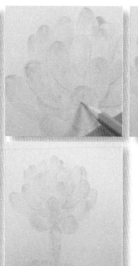

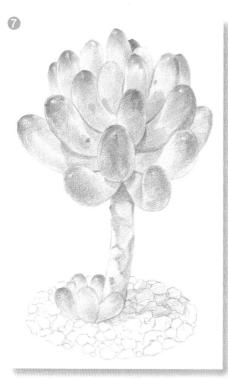

7. 再用 432 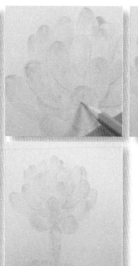 肉色色鉛筆細細地將「粉色」「淡綠」兩色得銜接調和得更加自然舒服。

8. 用 421 大紅色色鉛筆進一步加強肉葉端處泛紅的色彩，注意控制下筆力度，時而用力、時而放鬆，這樣讓色彩更加有變化。

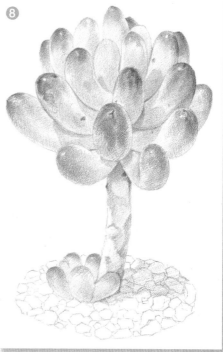

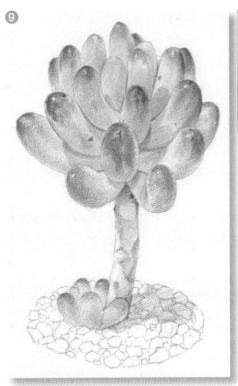

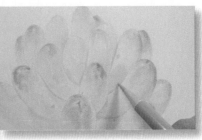

9. 用 461 🖌 青綠色色鉛筆進一步加強綠色肉
 葉處的明暗關係。

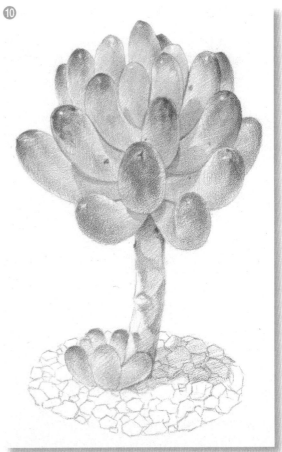

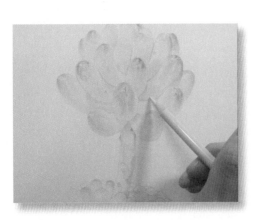

10. 再用 404 🖌 檸檬黃色色鉛筆給這個
 肉肉的形體上增加些暖度。

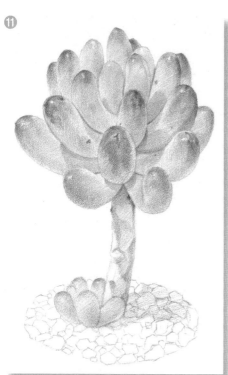

11. 用 447 🖊 天藍色、454 🖊 淺藍色色鉛筆給畫面增加些冷度，讓畫面中的冷暖對比更加強烈，色彩細節更加豐富。

12. 用 439 🖊 淺紫色色鉛筆結合棉花棒豐富一下肉肉形體上的環境色。

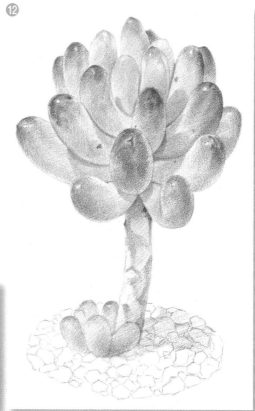

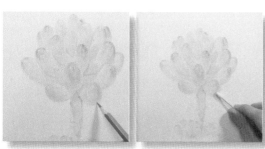

⑬

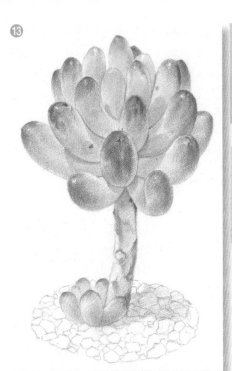

13. 用 418 🖊 朱紅色、426
🖊 深紅色色鉛筆繼續豐
富肉葉紅色區域的色彩
（418 🖊 朱紅色是朱紅
偏黃顯暖，而 426 🖊 深
紅是西洋紅偏藍顯冷，
冷暖結合會讓畫面色彩
細節更加豐富）。

⑭

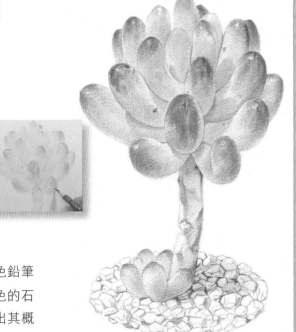

14. 用 447 🖊 天藍色、449 🖊 鈷藍色色鉛筆
強化一下白石子輪廓與明暗，白色的石
子不作為重點刻畫對象，只表達出其概
括形象即可，輪廓加少量的調子。

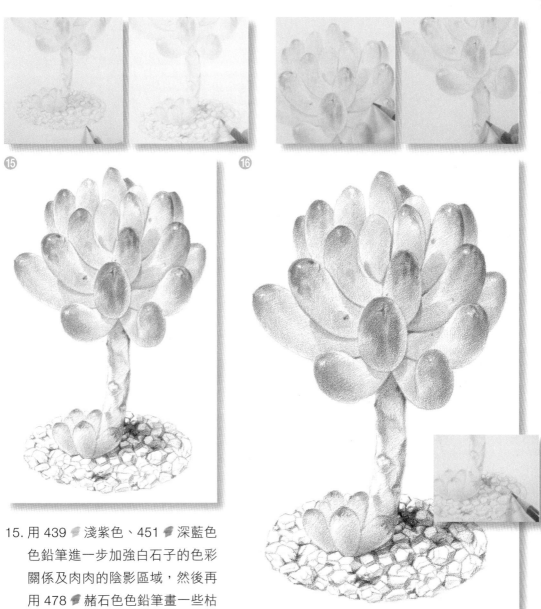

15. 用 439 🖊 淺紫色、451 🖊 深藍色色鉛筆進一步加強白石子的色彩關係及肉肉的陰影區域，然後再用 478 🖊 赭石色色鉛筆畫一些枯萎衰敗的雜葉，讓地面的材質更豐富些。

16. 用 472 🖊 橄欖綠色鉛筆從上到下，從主到次的順序整體地調整畫面的暗部細節。

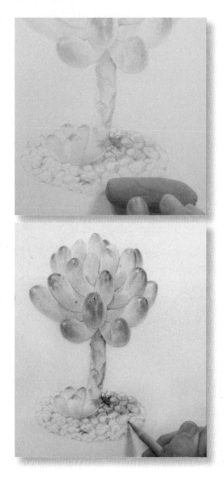

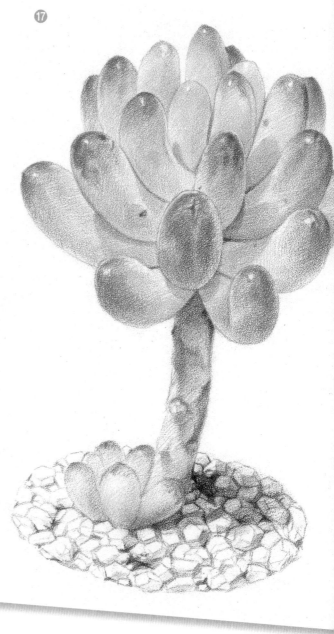

⑰

17. 經觀察發現白石子的色
彩有些過頭了，利用
可塑橡皮擦來減淡一下
白石子的色彩純度，讓
白石子的質感更加清透
些。最後結合之前用過
的色鉛筆整體調整畫
面，完成繪製過程。

細節說明——

由於紙紋理比較明顯，塗
色時會有泛白現象，我們
正好可以利用這一點來表
現肉葉表面的「覆霜」的
質感。

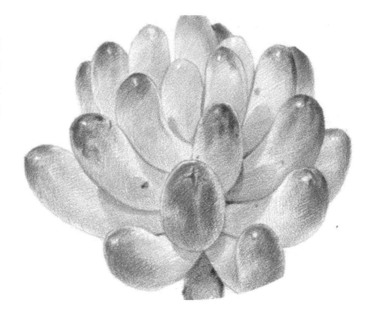

每個部位、每個細節都
有它各自的形狀，我們
要具體地把它表現出
來，就像箭頭所指的這
些部位。

1. 結合鉛筆與可塑橡皮擦把姬玉露的形畫好並做減淡處理（可塑橡皮擦在紙面上滾動著、滾動著就變成了一根面杖～）。

2. 單看姬玉露顯得畫面有些單薄，我嘗試在姬玉露周圍添加了一些小石子，以豐富畫面的構圖。

3. 用 478 赭石色色鉛筆，從輪廓到結構依次細緻地勾畫出彩色線稿。

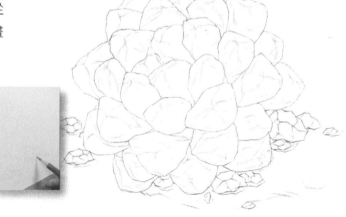

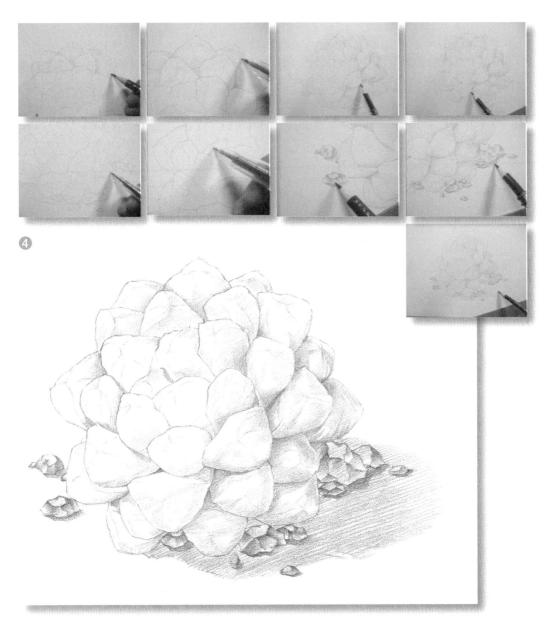

4. 繼續用 478 ⬟ 赭石色色鉛筆畫出姬玉露的單色稿。在繪畫過程中我們可以結合針筆勾畫出玉露形體上的高光，注意繪製的先後順序，這樣能使畫面更乾淨整潔。

❺

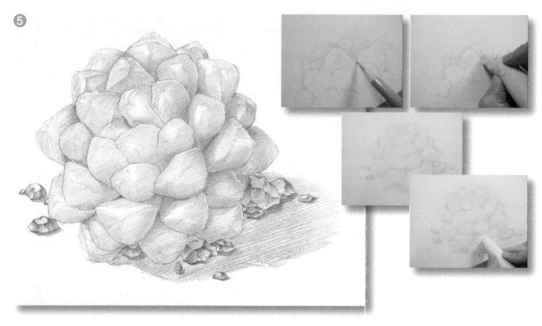

5. 用 470 🖊 黃綠色色鉛筆畫出姬玉露的固有底色,結合可
 塑橡皮擦調整畫面的明暗關係,出現問題即隨時調整。

6. 用 447 🖊 天藍色色鉛筆豐
 富畫面中的環境色,從上到
 下,從左到右。耐心些把顏
 色塗均勻。

❻

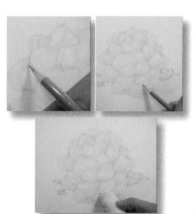

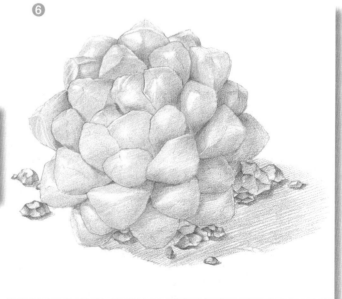

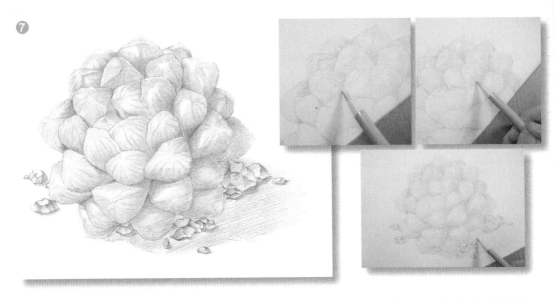

7. 用 470 🖊 黃綠色色鉛筆加重下筆力度畫出姬玉露單體顆粒上的紋路，紋路處理的要參差不齊，這樣更有層次感，不呆板。

8. 用 467 🖊 草綠色色鉛筆加重姬玉露單體顆粒上的紋路，陰影也適當的掃一些顏色，因為姬玉露的綠色會影響到陰影的色彩。

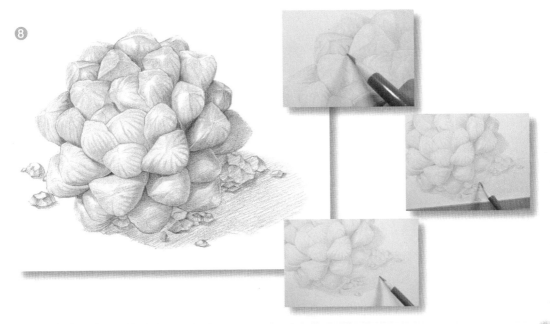

⑨

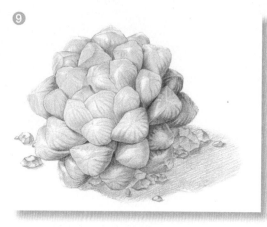

9. 用 457 藍綠色色鉛筆進一步加強暗部的姬玉露單體顆粒上的紋路，讓姬玉露形體的素描關係更加完整。

⑩

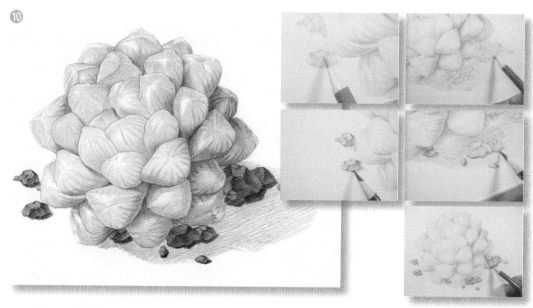

10. 用 483 土黃色、449 鈷藍色色鉛筆結合畫出石頭的色彩，先淺色後深色，注意陰影中的石頭相對更暗一些，注意調整下筆力度，最後用 414 橘黃色色鉛筆增加些石頭的暖度。

⑪

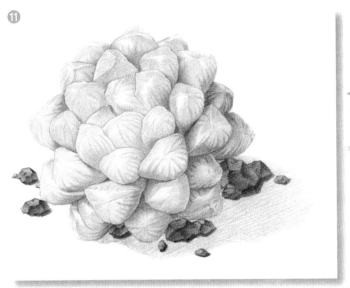

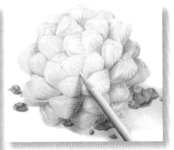

11. 用 407　淡黃色色鉛筆
　　 進一步豐富姬玉露主體
　　 部分的色彩，讓中心處
　　 的姬玉露顆粒更暖，與
　　 外圍的姬玉露冷暖對比
　　 更強烈些。

⑫

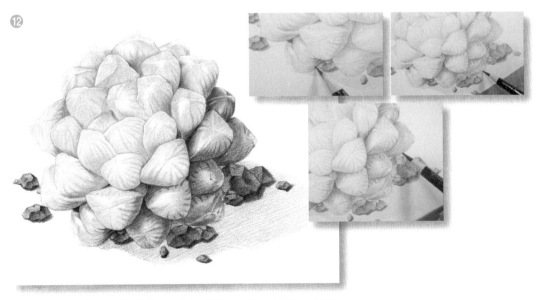

12. 用 499 🖊黑色色鉛筆加重姬玉露暗部的色彩，注意
　　 控制下筆力度，耐心地畫好黑白灰的過渡關係，否則
　　 顏色容易畫髒。

⑬

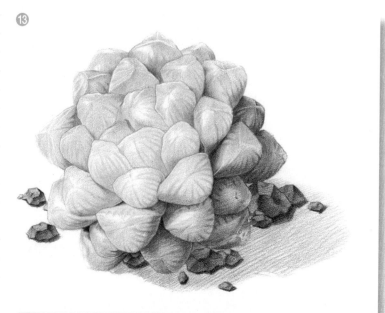

13. 用 451 🖉 深藍色
 色鉛筆加強外圍姬
 玉露的冷色調,讓
 畫面的冷暖對比更
 強烈些。結合可塑
 橡皮擦調整畫面的
 暗部。

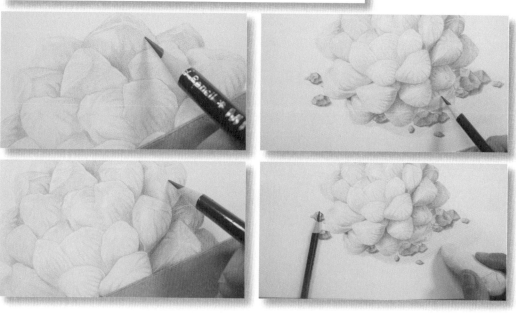

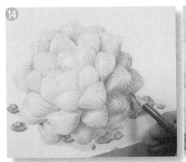
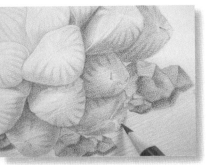

14. 用之前用過的色彩整體調整一下畫面關係至統一，畫過的部
　　分可用可塑橡皮擦減淡，色彩不到位的要繼續加強。

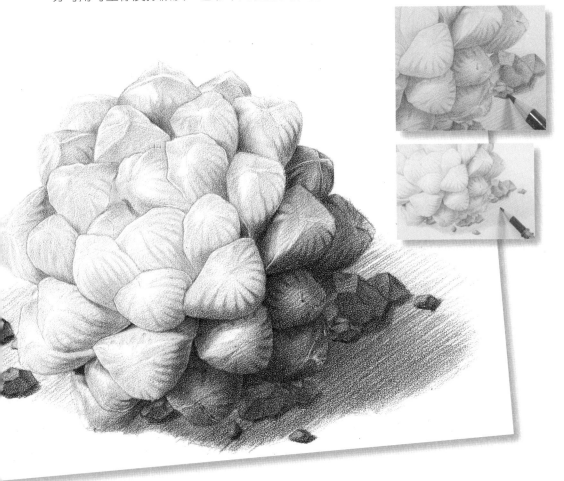

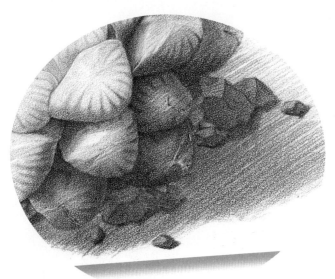

由於紙張的紋理略大，所以在暗部的表現過程中紙張泛白的效果很明顯；而在亮灰面的表現上，紙張的紋理又突顯了色彩細節，可謂各有利弊。

姬玉露單體顆粒上的紋路要處理得自然，不要都一個樣子。要參差不齊，大小各異，效果才生動。

第三篇 動物篇

第 7 章 從平塗開始畫動物
從平塗中體驗色鉛筆的使用方法

自由自在地塗畫，不會覺得有壓力，隨著自己的想像，用手中的畫筆表達出來......透過多樣的筆觸和豐富的色彩，來表現千姿百態的事物，情緒、心態可以得到抒發。畫畫是一種直覺，是一種態度，更是一種樂趣。

7.1 波斯貓 從簡單形體開始練習平塗

①

②

③

④

⑤

⑥

1. 首先用單色色鉛筆 478 赭石色畫出大致的輪廓，定好主體物的位置。

2. 構思貓的形態輪廓，反覆調整。

3. 進一步畫出輪廓的細節（注意硬橡皮擦和可塑橡皮擦的結合使用）。

4. 用 478 赭石色加重輪廓邊線。

5. 繼續增添畫面細節。

6. 用 495 淺灰色塗出貓的毛色（有些初學者認為平塗很簡單，其實拋開花俏的筆觸，平塗技法才是色鉛筆畫的基礎，讀者要對此多多練習）。

7. 用 454 淺藍色、470 黃綠色塗出眼睛的色彩。

8. 再用 499 黑色畫出貓身上暗部的色彩。

9. 最後用 433 紅紫色給畫面增添一些氛圍，一隻胖胖的喵喵就畫好了。

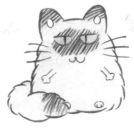

①

②

⑤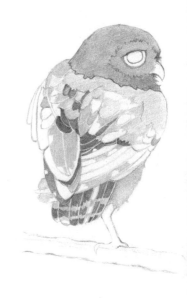

1. 用 478 🍃 赭石色畫出
 大致的輪廓（用最簡單
 的線條概括出輪廓）。

2. 進一步勾勒出花�的細
 節輪廓（輕揮畫筆，不
 要用力）。

③

④

5. 用 483 🍃 土黃色畫出花�
 身上大片羽毛的色彩。

3. 用橡皮擦擦淡輪廓後，
 用清晰的線條勾描出花
 �
的輪廓。

4. 用 478 🍃 赭石色塗出花�身上大面積的褐
 色，靜下心來將顏色塗均勻（根據下筆力
 度的不同可以得到不用明度的褐色）。

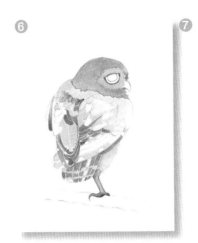

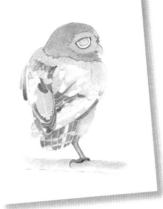

6. 再用 480 ✐ 褐色畫出深
 色的羽毛。

7. 用 461 ✐ 青綠色進一步
 豐富畫面的色彩。

8. 用 492 ✐ 土紅色加重褐
 色區域的色彩過渡。

9. 用 470 ✐ 黃綠色豐富淺
 色羽毛的色彩。

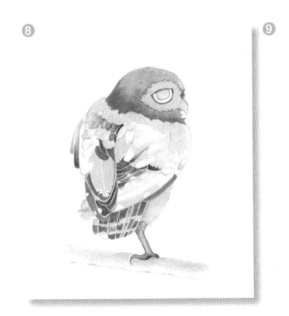

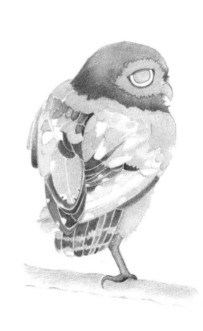

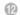

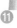

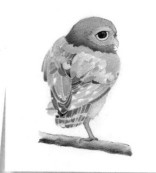

10. 再用 414 ✎ 橘黃、419
　　✎ 粉紅讓羽毛的色彩更
　　加豐富。

11. 再用 499 ✎ 黑色加重花
　　鵂身上的深色區域。

12. 用以前的色彩進一步豐
　　富畫面。最後用白色色
　　鉛筆勾出色塊的邊線。

7.3 呆小馬 不同色系色彩混色

❶

❷

❸

❹

❺

1. 用 478 ✎ 赭石色畫出小
 馬的輪廓。

2. 豐富細節以表現小馬的
 表情與身體細節。

3. 用肯定的線條畫出小馬
 的形體邊線。

4. 用 454 ✎ 淺藍色塗出小
 馬身上的淺藍色。

5. 再用 478 ✎ 赭石色塗出
 小馬身上毛髮、蹄子的
 色彩。

❻

❼

6. 用 445 ✎ 湖藍色畫出形
 體暗部的色塊。

7. 再用 444 ✎ 普藍畫出身
 體的明暗過渡。

8. 進一步加強畫面的明暗關係。畫出鬃毛的陰影。

9. 用 476 熟褐色畫出蓬鬆毛髮的形狀。

10. 用 499 黑色勾邊，從左到右，從上到下。

11. 耐心勾畫出毛髮的細節，完成繪製。

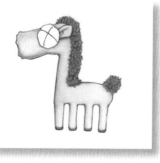

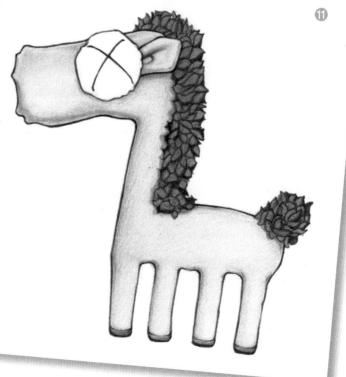

7.4 酷酷熊 用對比色畫反光

1. 用 478 赭石色畫出大致的輪廓形狀。

2. 細化輪廓形狀。

3. 增加形體上的細節邊線。

4. 用 432 肉色塗出小熊的膚色。

5. 再用 430 肉紅色畫出小熊身體的明暗關係。

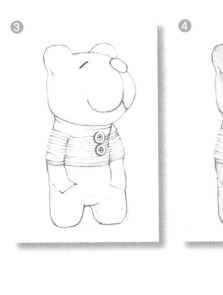

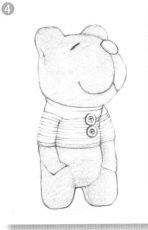

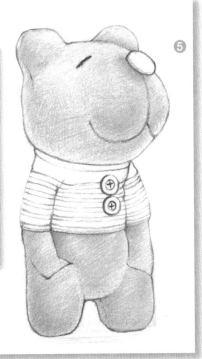

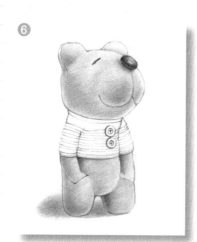

❻

❼

提示 豐富的環境色，讓小熊更加寫實、立體。

6. 用 480 🖊 褐色進一步加強畫面的明暗關係。

7. 耐心地用 499 🖊 黑色給局部勾邊及加重陰影。

8. 用 492 🖊 土紅色豐富鼻子、鈕扣的色彩，最後用 447 🖊 天藍色畫出形體暗部的反光（注意對比色畫出的反光）。

❽

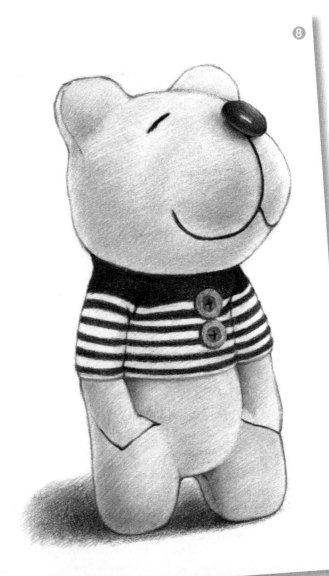

7.5 小丑魚 5種同色系顏色的使用

1. 用 478 赭石色畫出輪廓。

2. 進一步勾畫出小魚的輪廓。

3. 搭配橡皮擦，用肯定的線條勾邊。

4. 用 409 中黃色塗出小魚身上底色的色彩。

5. 用 414 橘黃色畫出小魚的明暗關係。

6. 用 416 橘紅色從上到下、從左到右深入刻畫。

7. 繼續深入刻畫。

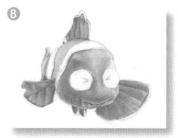

8. 繼續完成面部的繪製。

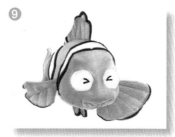

9. 用 499 黑色畫出魚身上的黑色條紋。

193

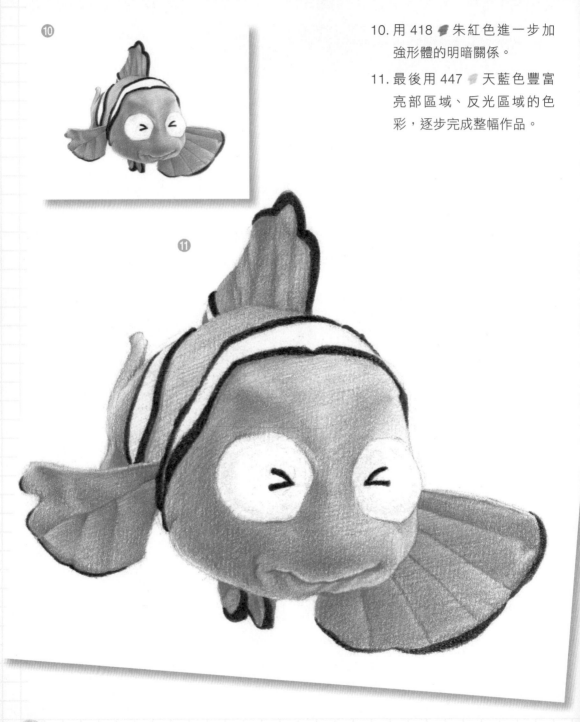

⑩

10. 用 418 🖌 朱紅色進一步加強形體的明暗關係。

11. 最後用 447 🖌 天藍色豐富亮部區域、反光區域的色彩,逐步完成整幅作品。

⑪

7.6 熊貓仔 平塗體積、空間感、質感

①

②

1. 用 478 赭石色畫出大致的輪廓。

2. 用橡皮擦擦淡輪廓，細緻勾線。

③

④

3. 從上到下，逐步增添形體的細節。

4. 豐富周邊竹子的細節。

⑤

⑥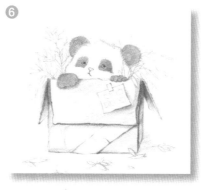

5. 用 478 赭石色畫出箱子的亮面和暗面。

6. 用 496 灰色畫出熊貓身上的重色區域。

7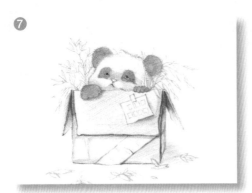

8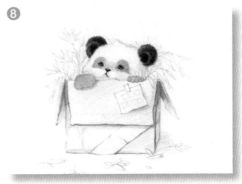

7. 再用 495 淺灰色畫出臉部的亮面和暗面。

8. 再用 499 黑色從耳朵入手，深入刻畫。

9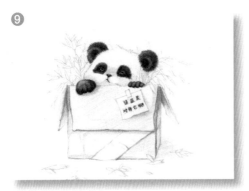

11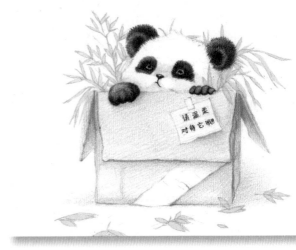

9. 陸續完成熊貓身上重色區域的繪製，將筆尖削細寫出箱子上的字條。

10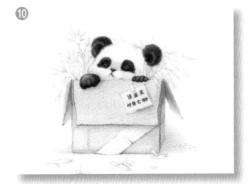

10. 再用 483 土黃色豐富盒子的色彩。

11. 用 470 黃綠色畫出竹子的底色。

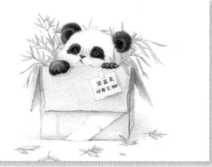

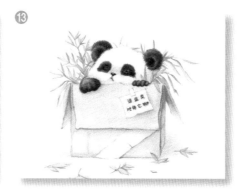

12. 用 467 ✦ 草綠色進一步加強竹子
　　色彩的前後關係，前面的顏色重一
　　些，後面的顏色淡一些。

13. 再用 457 ✦ 藍綠色細緻刻畫出
　　竹子素描的前後關係，前面的顏
　　色重一些，後面的顏色淡一些。

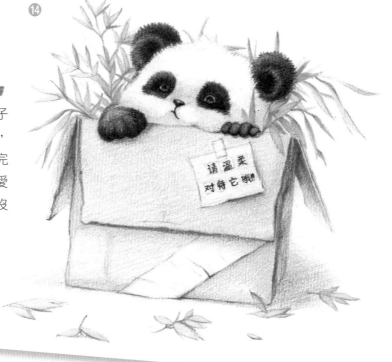

14. 最後用 480 ✦
　　褐色加強箱子
　　整體的明暗，
　　整體調整，完
　　成繪製。可愛
　　的熊貓仔有沒
　　有萌到你？

第8章 色鉛筆動物線稿練習
線稿是色鉛筆畫的基礎

對於一幅漂亮精緻的寫實色鉛筆畫而言，線稿這個「先行兵」顯得尤為重要。繪製一個複雜體的線稿，對於剛接觸繪畫的朋友來說簡直就是一團麻繩，無從下手。這一章我們來學習怎樣將一個複雜的線稿化整為零。

8.1 海龜 長直線是起形的基礎

提示 回憶前面所講的握筆的知識，包括長直線適合怎樣的手勢。

1. 首先用鉛筆畫出海龜的初步輪廓，用長直線概括出外形（注意握筆的手法）。

2. 逐步深入，用短直線切出海龜身體各部位的形狀（剛開始學畫的人，要體會素描中關於線條的老話「寧方勿圓」）。

3. 豐富細節，畫出海龜身上的鱗甲、皮膚。

4. 陸續完成其餘部分的線稿勾勒。

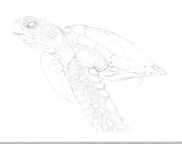

提示 關於「線稿減淡」在前面的 1.6.2 章節已提到，忘記的讀者可以翻閱回顧一下。

5. 用可塑橡皮擦做「線稿減淡」處理。

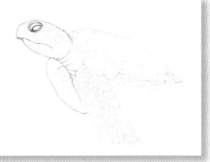

6. 從左至右，用 478 赭石色色鉛筆畫出海龜頭部的輪廓（筆尖一定要削細哦）。

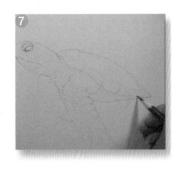
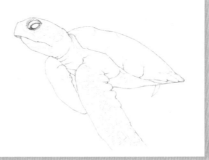

提示 筆尖削細，才能繪製出精細的線條。

7. 逐步完成整個輪廓線稿的繪製。

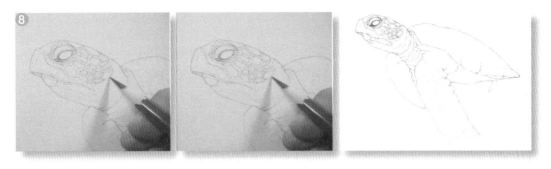

8. 豐富頭部的細節，透過鉛筆草稿的輔助，畫出頭部的塊狀皮膚。

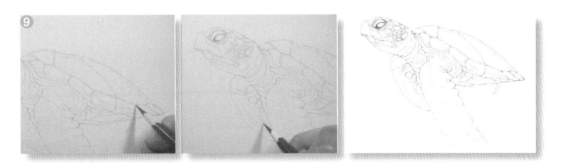

9. 進一步勾勒出殼體等部位的邊線。

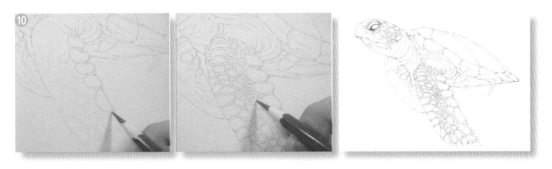

10. 前腿上的塊狀皮膚較為繁瑣，畫時要細心，用變化的、不規則的圖形來表現。

11. 整體調整，注意細節的刻畫，增
 加一些主要的明暗關係，完成整
 幅線稿。

細節說明——

12. 海龜的頭部是畫面的視覺中心，
 線稿階段要表達豐富，盡可能地
 畫出生動感。

13. 前腿上的鱗甲皮膚，形狀各異，
 繪製的時候要細心。

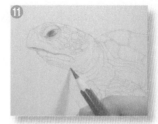

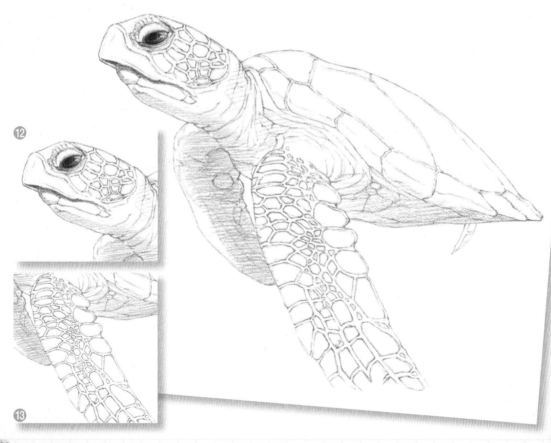

❶

❷

❸

1. 首先用鉛筆畫出鸚鵡的初步輪廓，用長直線概括出外形。

2. 逐步深入，用短直線切出鸚鵡身體各部位的形狀。

3. 進一步細化形態，畫出鸚鵡的基本形態。

❹

4. 深入勾畫鸚鵡的細節輪廓。

5. 用可塑橡皮擦做「線稿減淡」處理。

6. 從上至下，用 478 赭石色色鉛筆畫出鸚鵡嘴部的輪廓（筆尖一定要削細哦）。

❺

❻

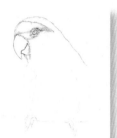

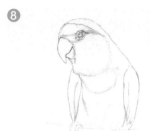

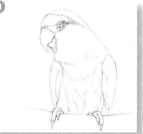

7. 逐步勾畫出整個頭部的輪廓（勾線時若仍覺得色鉛筆不夠尖銳，可以在草紙上進一步將色鉛筆磨尖）。

8. 繼續勾畫鸚鵡的身形。

9. 調整細節，完成單線稿。

10. 增加畫面的明暗關係，由主到次，逐步上調子。

11. 整體調整，注意細節的刻畫，完成整幅線稿。

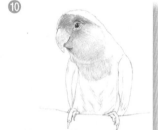

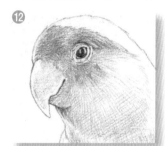

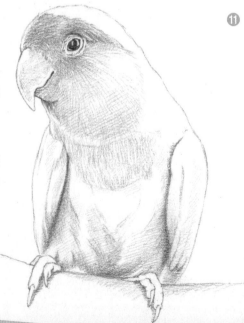

細節說明——

12. 鸚鵡圓潤的頭部近似一個球體，根據球體的黑、白、灰的變化來繪製便會輕鬆許多。

順勢繪製羽毛

8.3 花栗鼠 利用簡單的調子概括出生動的畫面

1. 首先用鉛筆畫出花栗鼠的初步
 輪廓,用長直線概括出外形。

2. 逐步深入,用短直線切出花栗
 鼠身體各部位的形狀。

3. 從頭部開始,豐富細節,勾勒外形。

4. 陸續完成其餘部分的線稿勾勒。

5. 用可塑橡皮擦做「線稿減淡」處理。

6. 從上到下,用 478 赭石色色鉛筆畫出花栗鼠
 眼部的關係。

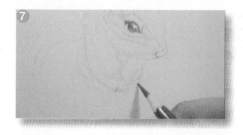

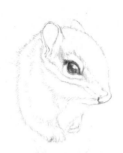

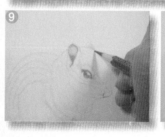

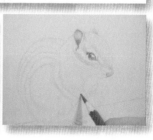

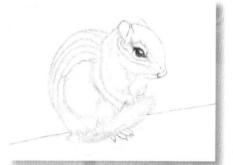

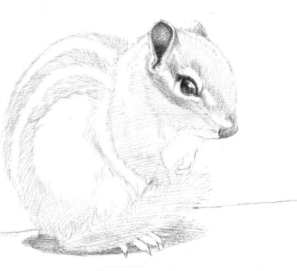

7. 陸續畫出手臂的輪廓（注意畫各
 部位所用筆觸的形式）。

8. 逐步完成整幅色鉛筆輪廓的勾
 勒。

9. 增加適當的明暗關係。

用放鬆、隨意的短直線表現鬆散自然的邊緣毛髮

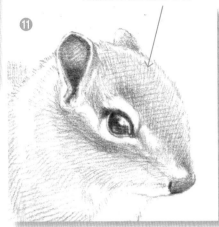

10. 整體調整，加強畫面的素描關係，完成整幅線稿的繪製。

細節說明——

11. 利用簡單的調子概括出生動的畫面，是非常考驗畫者的造型能力，讀者在學習時要多做這方面的練習，以提高自己的造型能力。

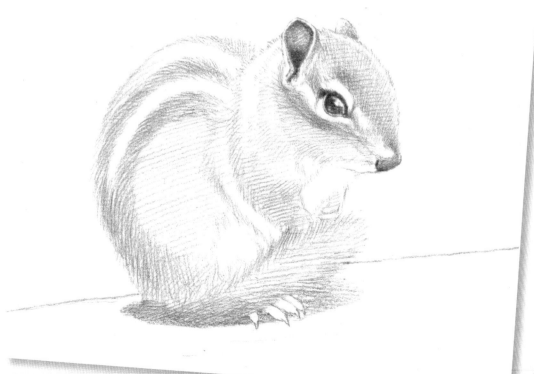

①

②

③

④

1. 首先用鉛筆畫出章魚的初步輪廓，用長直線概括出外形。

2. 逐步深入，用短直線切出章魚身體各部位的形狀。

3. 豐富細節，從頭部開始細緻勾畫章魚的形體。

4. 陸續完成其餘部分的線稿勾勒。

5. 用可塑橡皮擦做「線稿減淡」處理。

⑤

⑥

6. 從上到下，用 478 ✏️
赭石色色鉛筆畫出章
魚頭部的明暗關係。

提示 1 章魚的頭部近
似一個球體，容易入
手刻畫。我們可以採
用從局部到整體的方
法，逐步畫出形體的
黑、白、灰關係。

⑦

7. 陸續畫出章魚長足的
細節。

提示 2 當削完的色鉛
筆仍不夠尖細時，可以
在廢紙上反覆側塗，進
一步磨尖畫筆。

8. 逐步完成整個線稿的
繪製。

⑧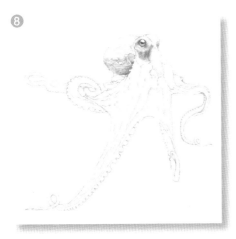

209

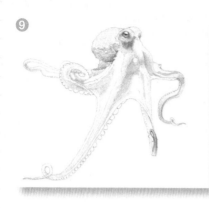

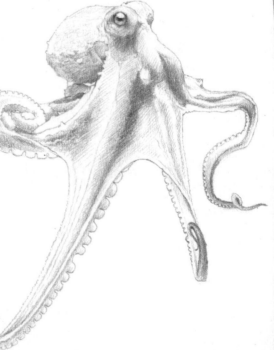

9. 用 478 赭石色色鉛筆繼續深入畫出章魚整體的明暗關係。

10. 進一步細化,逐步勾畫出形體各部分的素描關係,完成整幅線稿。

細節說明——

11. 章魚的頭部是畫面的視覺中心,在線稿階段要表現豐富,盡可能地畫出生動感,將皮膚斑駁的凹凸感簡練地概括出來,切勿鑽牛角尖。

8.5 獅子 分組繪製複雜的形體，化繁為簡

1. 首先用鉛筆以長直線概括出獅子的初步輪廓。

2. 逐步深入，用短線切出獅子身體各部位的形狀。

3. 從鼻子入手，進一步細化線稿。

4. 陸續完成其餘部分的線稿勾勒。

5. 用可塑橡皮擦做「線稿減淡」處理。

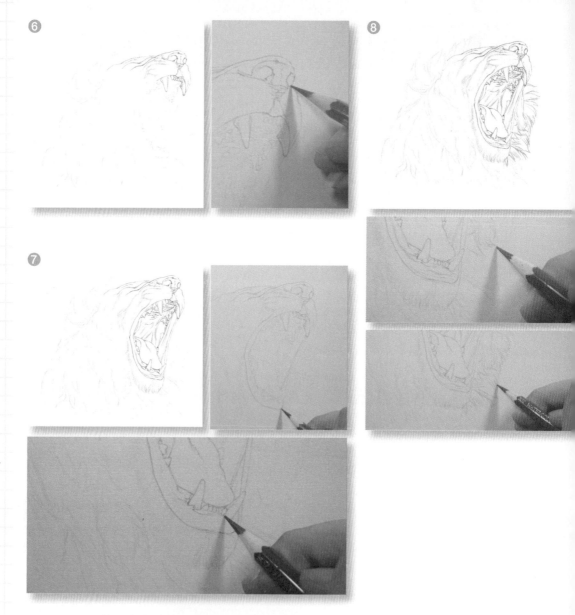

6. 用 478 🖍 赭石色色鉛筆畫出獅子鼻子的輪廓。

7. 逐步完成臉部、嘴部等輪廓的繪製。

8. 繪製遠處的毛髮（注意對毛髮做分組繪製，規整雜亂的毛髮）。

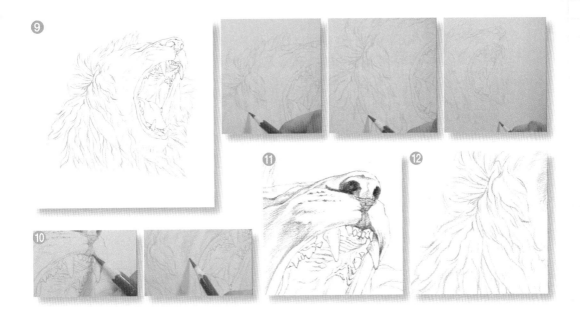

9. 陸續畫出近處的毛髮（用一些曲線來表現蓬鬆凌亂毛髮的生動感）。

10. 給形體增加明暗關係，完成繪製（有些時候，表達的意思到了即可）。

細節說明——

11. 繪製線稿時要透過改變下筆的力度，調節線條的虛、實。

12. 用簡單的線條組合，概括畫出蓬鬆凌亂的毛髮。

畫面要有主次之分，刻畫要有重點和側重點，拉大虛實間的對比，能讓形象更加生動。

1. 首先用鉛筆畫出翠鳥的初步外輪廓,用長直線概括出外形。注意握筆的手法。

2. 逐步深入,用短直線切出翠鳥身體各部位的形狀(線條要寧方勿圓)。

3. 豐富細節,從頭部開始細緻勾畫形體。

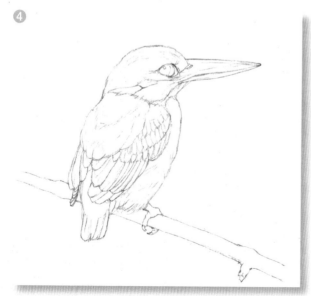

4. 完成其餘部分的線稿勾勒。

⑤

5. 用可塑橡皮擦做「線稿減淡」處理。

6. 從上到下，用478
 🍃赭石色色鉛筆刻
 畫出翠鳥頭部的輪
 廓。

7. 陸續畫出翠鳥羽毛
 的細節。

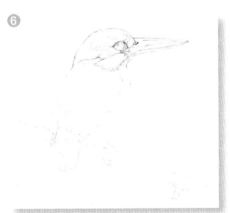

⑥

提示 當削完的色鉛筆
仍不夠尖細時，可以在
廢紙上反覆側塗，進一
步磨尖畫筆。

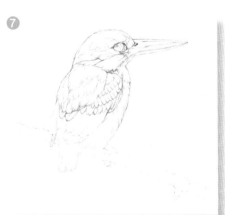

⑦

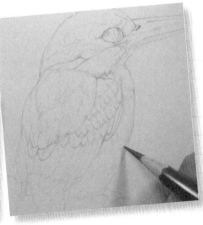

⑧

8. 逐步完成整個輪廓的繪製。

9. 從頭部開始豐富畫面的素描關係。

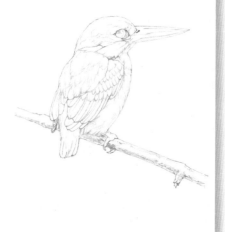

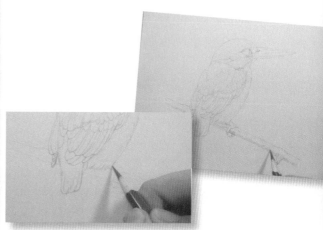

⑨

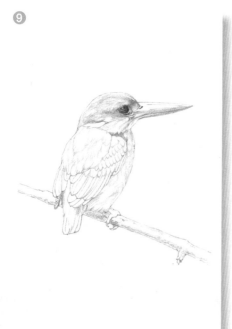

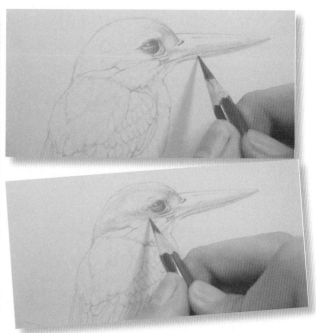

10. 整體調整，注意
　　細節刻畫，增加
　　一些主要的明暗
　　關係，完成整幅
　　線稿的繪製。

細節說明——

11. 要學會把複雜的體、面關係簡化成面塊的
　　拼貼，要知道明暗面、轉折面等都是有形
　　狀的，以這種方法繪製會簡單許多。

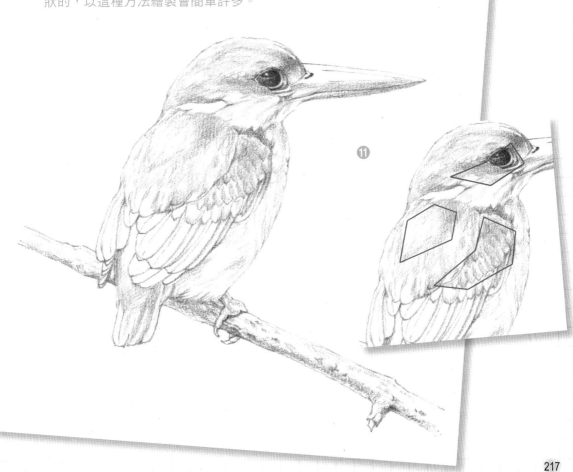

8.7 螃蟹 利用點、線、面表現不同部位細節的特點

1. 首先用鉛筆畫出螃蟹的初步輪廓，用長直線概括出外形。

2. 逐步深入，用短直線切出螃蟹身體各部位的形狀。

3. 豐富細節，細化螃蟹的身體。

4. 由上到下，由左到右，畫出左邊的蟹足。

5. 逐步完成整幅線稿的繪製。

6. 用可塑橡皮擦做「線稿減淡」處理。

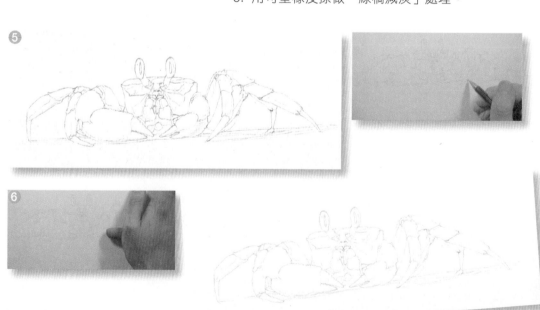

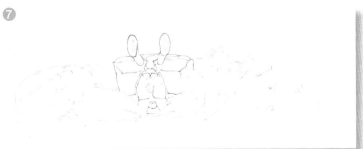

7. 用 478 赭石色色鉛筆畫出螃蟹身體的輪廓。

8. 深入繪製。

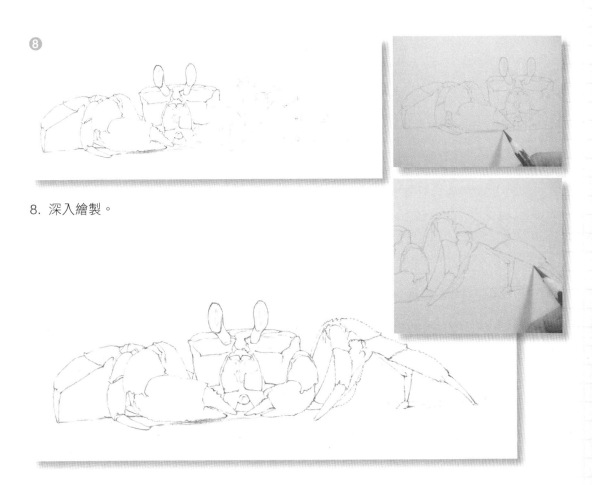

9

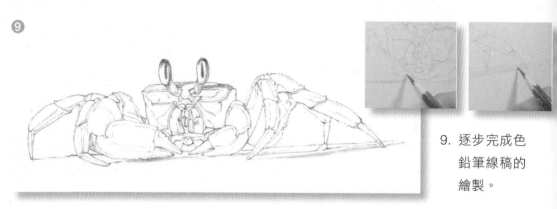

9. 逐步完成色
　　鉛筆線稿的
　　繪製。

10

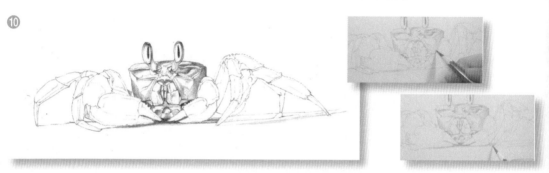

10. 增加形體的素描關係。

11

11. 陸續上調子。

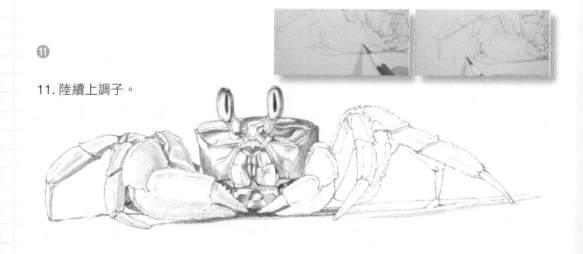

12. 繼續塑造螃蟹身體各
 部位的體積感。

13. 整體調整，完成繪
 製。

細節說明——

14. 利用點、線、面，可
 以表現出不同部位細
 節的特點。

線

點

面

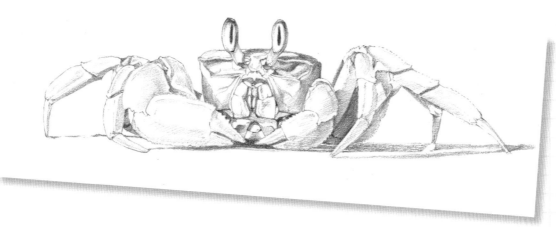

第9章

色鉛筆動物填色練習

結構線能更好地表現體積、形體、為上色做好準備

纖細生動的墨線，用彩色鉛筆為其添加色彩，產生一種淡雅、樸素的效果。乾淨清爽的風格會讓人眼前一亮！

在本章中還將學習色鉛筆輔助繪畫工具，如鋼筆淡彩、馬克筆的表現等。

本範例中的墨線是用圓珠筆繪製的，圓珠筆的筆觸柔和，可以很好控制，很適合繪畫表現，圓珠筆與色鉛筆的結合也相對比較理想，可補充各自的不足，綜合表現的效果也是非常有趣味的。

❶

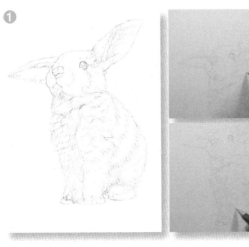

1. 用鉛筆勾畫出兔子的輪廓形狀，在勾畫繁多的毛髮時，要採用分組概括的方式去處理。

2. 然後用可塑橡皮擦減淡線稿，乾乾淨淨的畫紙準備待用，畫前準備的充足才可以火力全開。

3. 用圓珠筆勾勒兔子的頭部輪廓，這時我們可以利用「針筆留白」的技法，把白色的鬍鬚畫出來。

❷

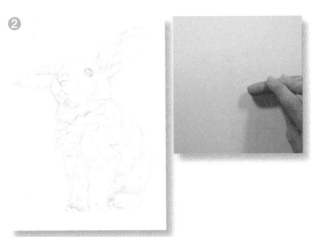

❸

❹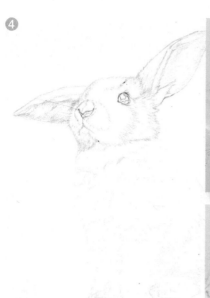

4. 進一步深入兔子頭部輪廓細節，壓低筆桿用筆頭的側鋒去畫，這樣畫出的線很細很輕。

注意 圓珠筆常有漏油現象，畫一段時間就要擦油，雖然是一個很微小的細節，但是很多讀者都為此而困惑不已。

❺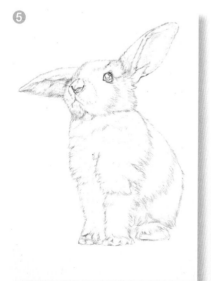

5. 繼續用圓珠筆勾畫輪廓完成整幅兔子的基礎輪廓，注意要用放鬆而又隨意的自然線條來表現毛髮。

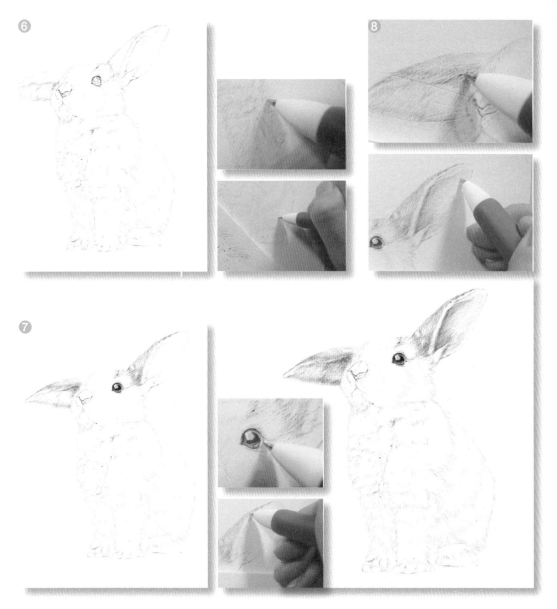

6. 深入勾畫出毛髮細節輪廓，要以分組的形式去處理，即化整為零，把複雜簡單化。

7. 給頭部上調子，深入刻畫眼睛。眼睛其實就是玻璃球體，利用「三大面，五大調子」
 （參考 1.5.2 章節）去繪製。

8. 調整加強耳朵的明暗關係，輕揮畫筆，用短而隨意的線條去表現毛髮的質感。

❾

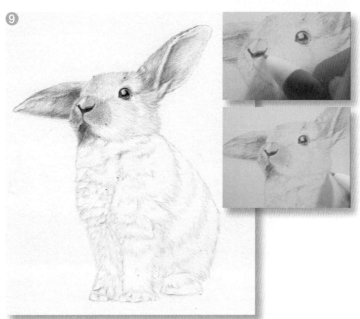

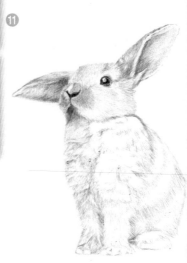

9. 進一步畫出整個頭部的初步明暗關係。

⑪

❿

10. 陸續繪製兔子前腿的毛髮,注意觀察毛髮的朝向、走勢。

11. 完成其餘毛髮的初步處理。

注意兔子的頭部是最吸引目光的區域,是畫面的主體,所以在處理毛髮時盡量放鬆,主次分明,增強畫面的對比。

⑫

12. 從嘴巴開始深入刻畫，加強明暗對比。時遠時近地觀察畫面，從而發現不同部分之間的問題。

13. 陸續加強整個頭部的素描關係。

14. 前腿的毛髮比較雜亂，繪製時要耐心、細心。注意要給圓珠筆擦油，以免油跡影響畫面效果。

⑭

⑬

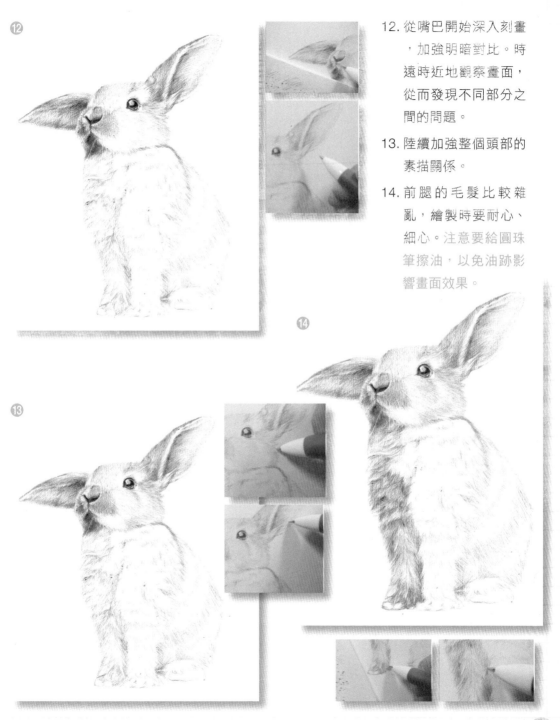

⑮

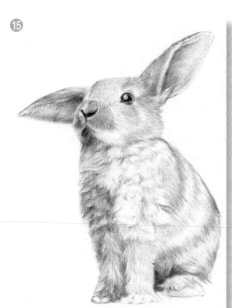

15. 逐步完成兔子的毛髮繪製，前面的毛髮比較雜亂，在後面的毛髮處理時要柔順些，「亂與順」的結合讓畫面對比更強烈。

⑯

16. 最後給鬍鬚增加些細節，然後使用橡皮擦對整體調整，完成整幅畫面。圓珠筆細膩的畫風也會給畫面增加一分靈動。

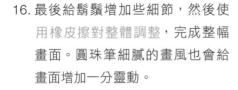

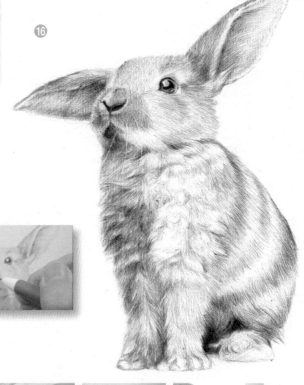

提示 小的筆誤漏油處可以用比較鋒利的小刀刮掉。

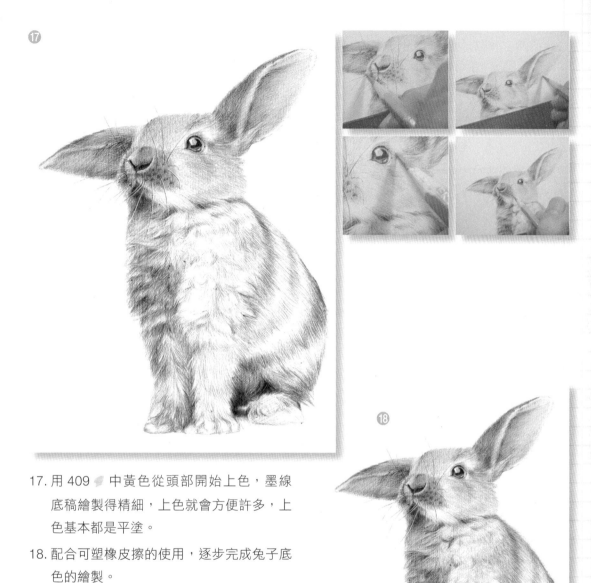

17. 用 409 🖊 中黃色從頭部開始上色，墨線底稿繪製得精細，上色就會方便許多，上色基本都是平塗。

18. 配合可塑橡皮擦的使用，逐步完成兔子底色的繪製。

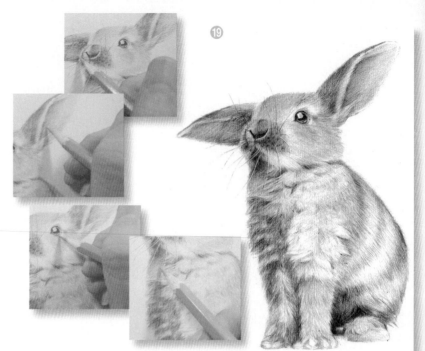

19. 用 130 🖊 肉 紅
　　色給兔子的頭部
　　及前腿區域的毛
　　髮增加些粉潤的
　　色彩（注意混色
　　的搭配）。

20. 再 用 414 🖊 橘
　　黃色進一步加強
　　兔子身上的色彩
　　關係。

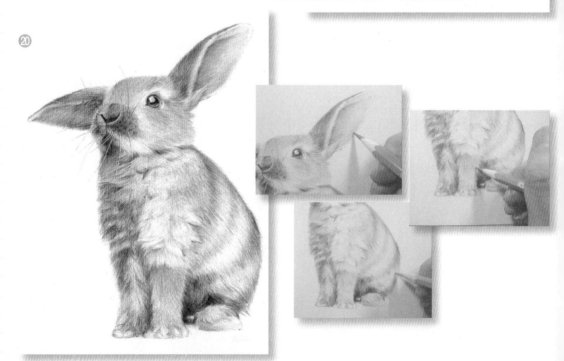

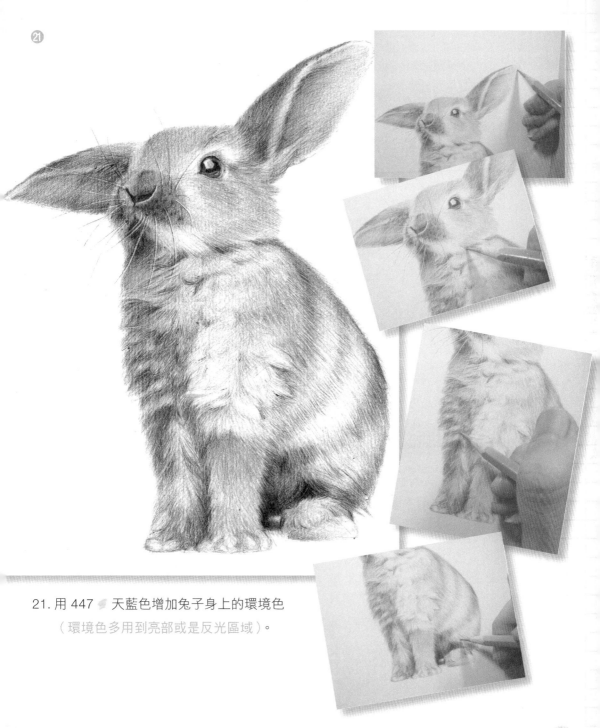

㉑

21. 用 447 ✎ 天藍色增加兔子身上的環境色
（環境色多用到亮部或是反光區域）。

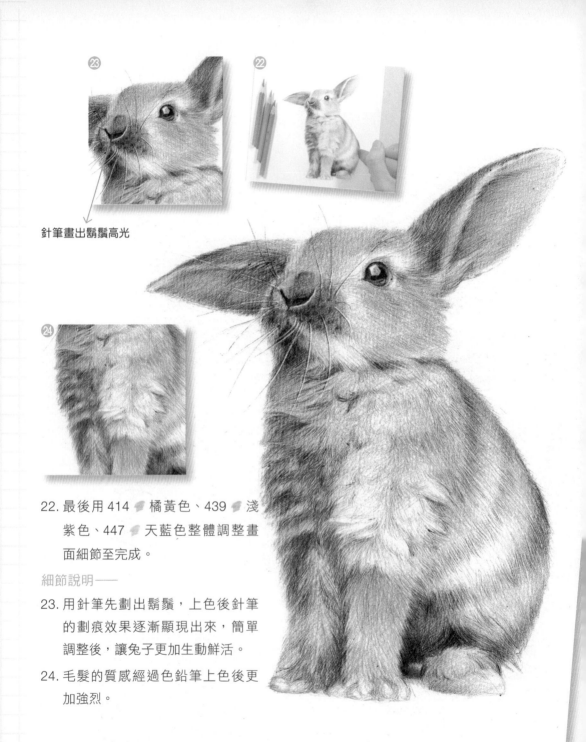

針筆畫出鬍鬚高光

22. 最後用 414 🖍 橘黃色、439 🖍 淺
 紫色、447 🖍 天藍色整體調整畫
 面細節至完成。

細節說明——

23. 用針筆先劃出鬍鬚，上色後針筆
 的劃痕效果逐漸顯現出來，簡單
 調整後，讓兔子更加生動鮮活。

24. 毛髮的質感經過色鉛筆上色後更
 加強烈。

這個示範我們的墨線是用圓珠筆進行繪製的。

❶

1. 用鉛筆勾畫出白鯨的輪廓形狀，然後用可塑橡皮擦減淡線稿，乾乾淨淨的畫紙準備待用（白鯨幼圓的身體接近於球體、圓柱體繪製起來還是相對容易的，適合初學者練習掌握）。

❷

2. 用圓珠筆勾勒白鯨的外輪廓。

3. 進一步畫白鯨形體上的體面轉折線，壓低筆桿用筆頭的側鋒去畫，這樣畫出的線很細、很輕（注意擦掉圓珠筆的漏油）。

❸

④

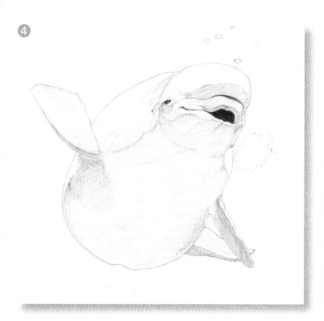

4. 用圓珠筆畫出暗部的調子（先區
 分出整體的明暗關係，再細緻刻
 畫細節關係）。

5. 從頭部開始，深入刻畫白鯨的體
 積關係。

⑤

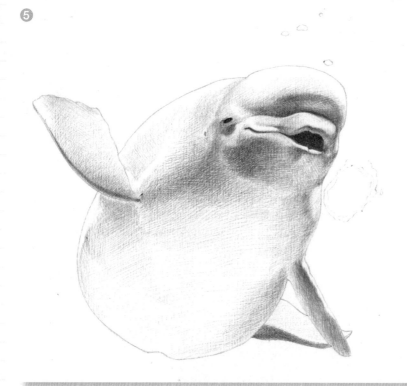

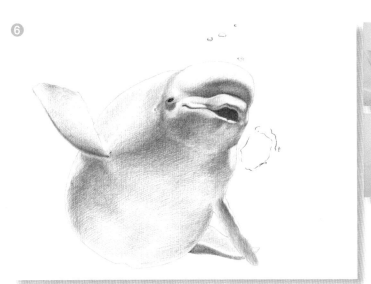

6 (circled)

6. 陸續畫完整條白鯨的明暗關係，利用「三大面，五大調子」去繪製。

提示 三大面，即亮面、灰面和暗面。五大調子，即（暗面）交界線、反光、投影、亮面和暗面。

7 (circled)

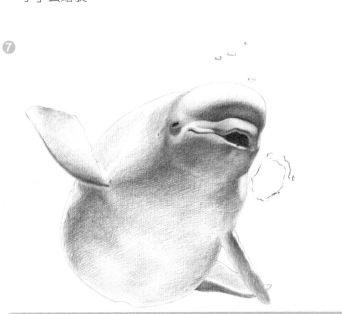

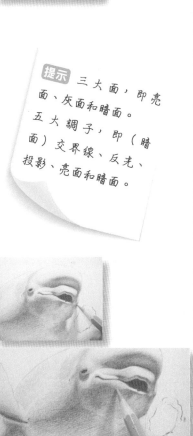

7. 用 447 天藍色從頭部開始畫出形體上的環境底色，墨線繪製得精細，上色基本都是平塗。

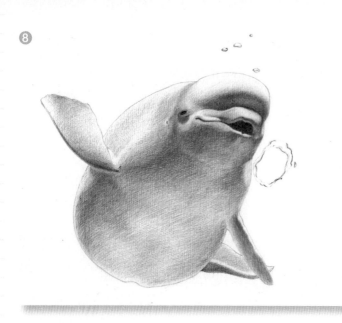

8. 配合可塑橡皮擦的使用逐步完成形體上環境底色的繪製。

9. 用 454 淺藍色進一步加強形體上的環境藍色。

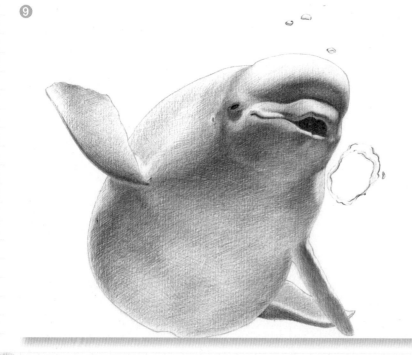

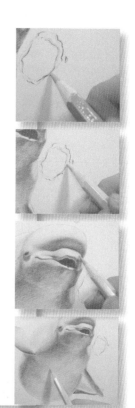

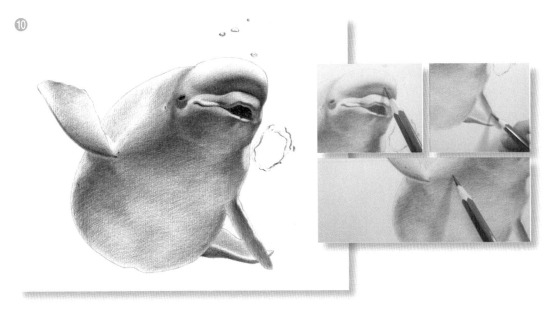

10. 再用 437 🖋 紫色加強白鯨身上暗部色彩。

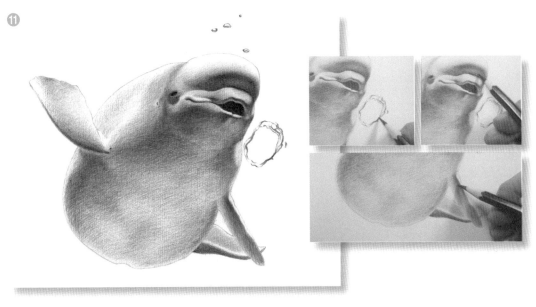

11. 用 444 🖋 普藍色進一步加強畫面的色彩，水
　　泡依據球體的明暗變化進行繪製。

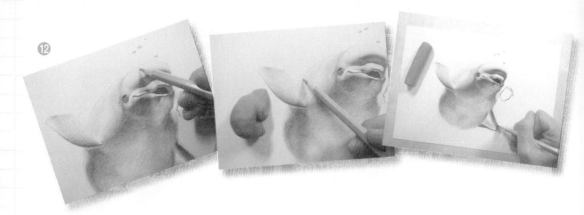

⑫

12. 最後用 470 🖌 黃綠色
 給白鯨亮部上一些綠
 色的環境色，結合橡
 皮擦調整完成繪製。

細節說明——

13. 強烈的明暗對比讓白
 鯨更加地鮮活立體。
 配景泡泡的體積感
 其實很好繪製，明暗
 簡單概括幾筆就出來
 了。

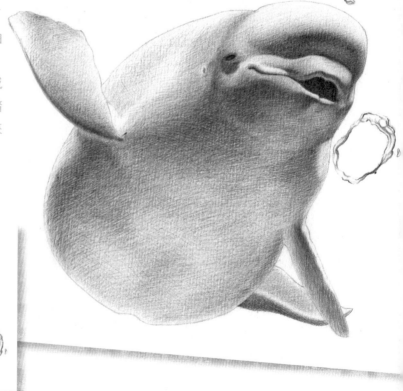

⑬

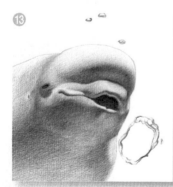

這個示範我們的墨線是用圓珠筆進行繪製的。

1. 用鉛筆勾畫出白鯨的輪廓形狀。

2. 然後用可塑橡皮擦減淡線稿，乾乾淨淨的畫紙準備待用。

3. 用圓珠筆勾勒羊駝的外輪廓（注意擦油哦）。

4. 從頭部開始用筆頭的側鋒去畫出形體上的體面轉折線。

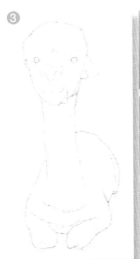

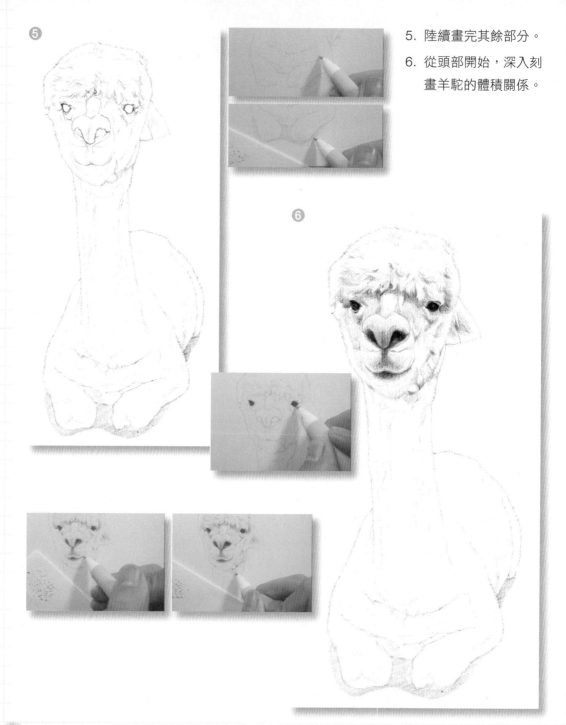

⑤

5. 陸續畫完其餘部分。

6. 從頭部開始，深入刻
 畫羊駝的體積關係。

⑥

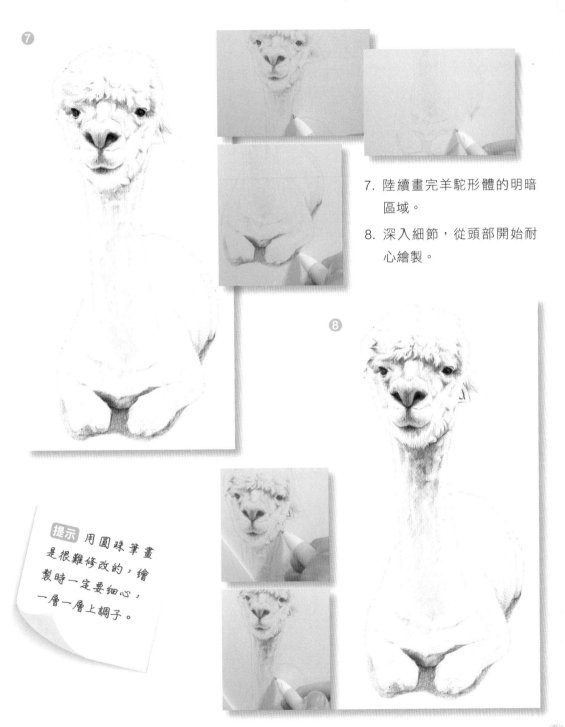

7. 陸續畫完羊駝形體的明暗區域。

8. 深入細節，從頭部開始耐心繪製。

提示 用圓珠筆畫是很難修改的，繪製時一定要細心，一層一層上調子。

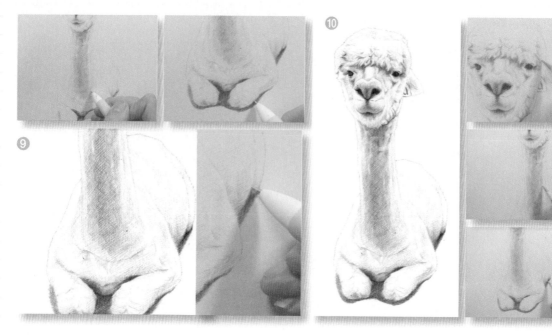

9. 細緻刻畫頸、身部分，用幾何體概括替換羊
 駝身體各部位，畫起來容易許多。

10. 用 447 天藍色色鉛筆畫出形體上泛藍的環
 境色。

11. 從頭部開始用 483 土黃色色鉛筆，進一步
 豐富羊駝毛髮泛黃的色彩。

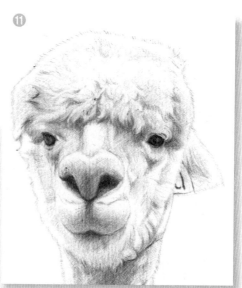

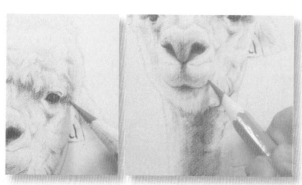

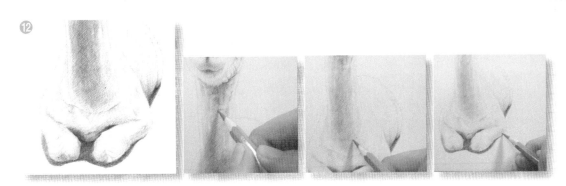

12. 陸續畫出其餘部分的泛黃。

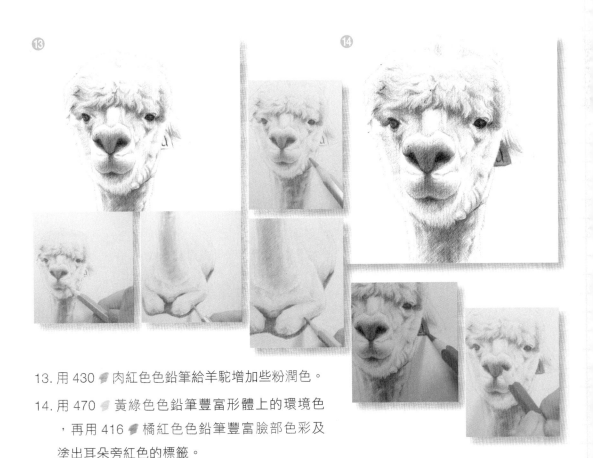

13. 用 430 ✏ 肉紅色色鉛筆給羊駝增加些粉潤色。

14. 用 470 ✏ 黃綠色色鉛筆豐富形體上的環境色
　，再用 416 ✏ 橘紅色色鉛筆豐富臉部色彩及
　塗出耳朵旁紅色的標籤。

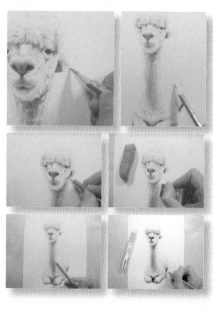

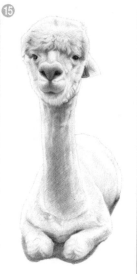

⑮

15. 用 447 ✏ 天藍色色鉛
 筆進一步加強羊駝身
 上的環境色。

⑯

⑰

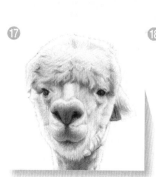

⑱

16. 最後用 439 ✏ 淺紫色色鉛筆調整畫
 面，結合橡皮擦修改完整整幅繪製。

細節說明——

17. 白色泛黃的毛髮繪製時要注意力度的
 控制，以防喧賓奪主。

18. 脖頸其實就是一個逆光下的圓柱體，
 放寬思路把形體看成幾何體去畫會容
 易些。

9.4 帝企鵝 用均勻的針管筆線條，畫出主體物毛髮的蓬鬆感

從這個範例開始我則採用針管筆來繪製墨線，多一種表現方法多一種心得。相對於圓珠筆而言，控制針管筆還是有些難度的，掌握使用技巧便能熟練使用。繪製之前我們先瞭解一下針管筆的相關特點。

針管筆又叫做草圖筆，或稱為繪圖墨水筆，是專門用於繪製墨線線條圖的工具，可畫出精確且具有相同寬度的線條。填色部分的線稿是以這種筆進行繪製的，因為相對比較容易掌握使用，對於線條型繪畫是一個不錯的選擇。

夾角大

夾角小

當針管筆與紙面的夾角偏大時筆跡會粗些，當針管筆與紙面的夾角偏小時筆跡會細很多，常用改變筆與紙面的夾角調整線條的寬窄程度。

1. 用鉛筆勾畫出企鵝的輪廓形狀，然後用可塑橡皮擦減淡線稿，準備上墨線。

2. 用針管筆勾畫出企鵝的外輪廓，用短排線表現蓬鬆羽毛。

注意邊緣毛髮的繪製手法

3. 進一步深入畫出企鵝身上的明暗轉折。

4. 用針管筆畫出大企鵝的素描關係，沒有什麼特別的技法，與鉛筆素描一致排線上調子。

提示 繪畫時細心些，壓低筆桿，改變握筆力度從而可以控制線條的粗細。

5. 陸續畫出小企鵝的素描關係，小企鵝的羽毛比較蓬鬆，在繪畫時我用短排線營造這一蓬鬆感，與後面的大企鵝較順滑的羽毛產生對比，讓畫面更活躍。

6. 用針管筆調整整體畫面的素描關係，加上陰影完成墨線繪製。

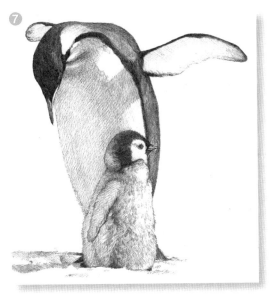

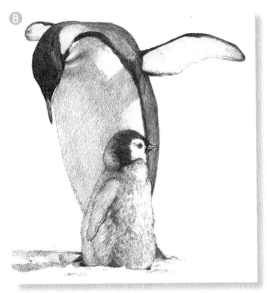

7. 用 447 ✐ 天藍色色鉛筆畫出企鵝身上暗部區域的環境色。

8. 進一步用 407 ✐ 淡黃色色鉛筆畫出企鵝身上亮部的暖色，增加畫面的冷暖關係。

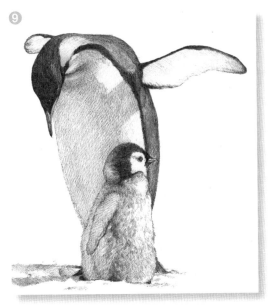

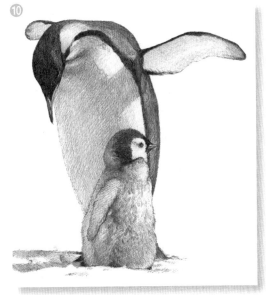

9. 用 414 ✐ 橘黃色色鉛筆豐富大企鵝頭部的色彩。

10. 用 496 ✐ 灰色色鉛筆讓小企鵝身上的羽毛過渡更自然。

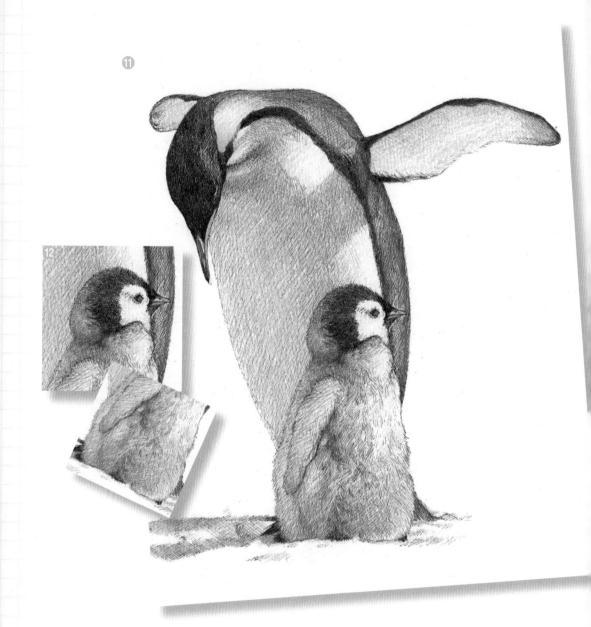

11. 最後用 439 🖍 淺紫色、447 🖍 天藍色色鉛筆整體調整畫面的色彩關係，完成繪製。

細節說明——

12. 鬆動的墨線配以適當的配色，讓小企鵝蓬鬆的毛髮愈發鮮活。

9.5 海豹 概括出主體物的特點，有側重地表現

提示 海豹的鬍鬚可以用針筆提前畫出來，也可在後面繪製中用高光筆畫出來。

1. 用鉛筆勾畫出海豹的輪廓形狀，然後用可塑橡皮擦減淡線稿，準備上墨線。

2. 用針管筆畫出海豹的外輪廓。

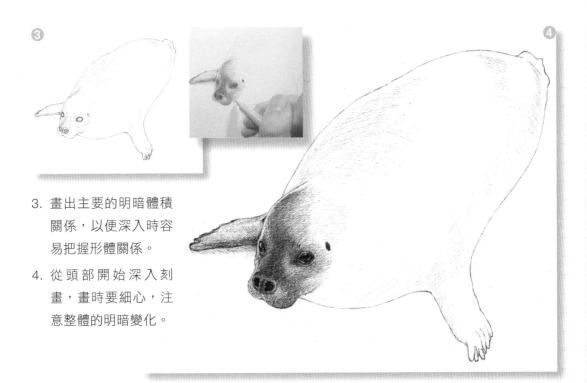

3. 畫出主要的明暗體積關係，以便深入時容易把握形體關係。

4. 從頭部開始深入刻畫，畫時要細心，注意整體的明暗變化。

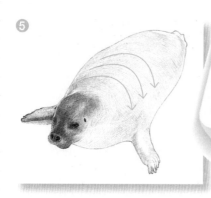

⑤

提示 1 海豹的形體可以近似看成一個橢圓球體，運用「三大面，五調子」的知識進行繪製。

⑥

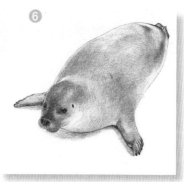

5. 規整海豹身體的體面轉折關係。

6. 進一步深入畫出海豹的素描關係。

提示 2 繪製斑點時要去概括、提煉出主要的斑點，突出近處、淡化遠處的斑點。

⑦

7. 再用針管筆整體調整形體的素描關係。

8. 增加細節，畫出海豹身上的斑點，完成墨線的繪製。

遠虛

⑧

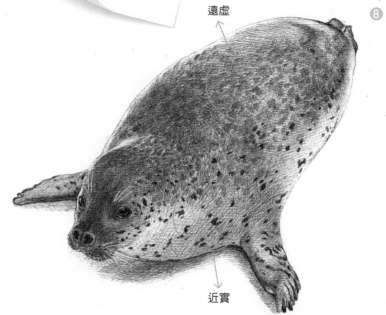

近實

250

9. 用 447 ✐ 天藍色色鉛筆，從頭部開始
　　畫出海豹身上的環境色。

10. 結合可塑橡皮擦逐步畫完海豹身上的
　　環境色。

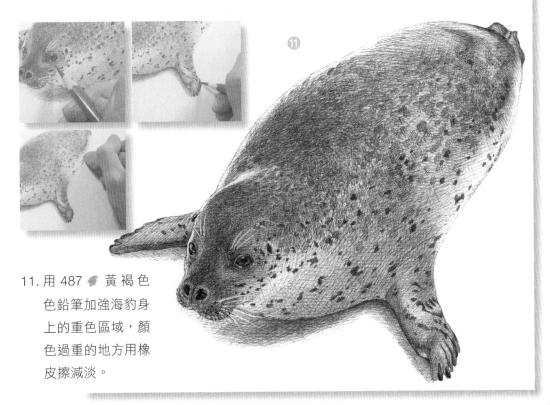

11. 用 487 ✐ 黃褐色
　　色鉛筆加強海豹身
　　上的重色區域，顏
　　色過重的地方用橡
　　皮擦減淡。

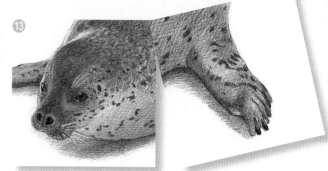

12. 用 457 藍綠色色鉛筆進一步加強海豹身上的環境色。

13. 最後用 439 淺紫色色鉛筆結合可塑橡皮擦整體調整畫面的色彩關係,完成繪製。

細節說明——

14. 細膩的細節刻畫讓胖嘟嘟的海豹活躍在畫紙上。

1

2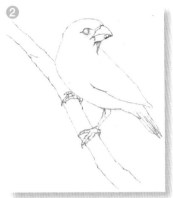

3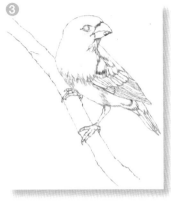

1. 用鉛筆勾畫出血雀的輪廓形狀，然後用可塑橡皮擦減淡線稿，準備上墨線。

2. 用針管筆畫出血雀的外輪廓。

3. 進一步勾畫出血雀身上的主要表現細節。

5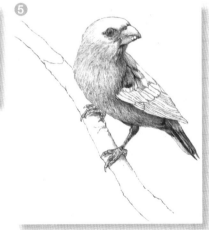

4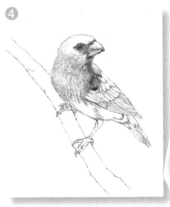

提示 此處的羽毛與畫兔子毛髮的處理手法是一致的，順著雀身的走勢去繪製。

4. 勾畫頭頸上的羽毛。

5. 陸續畫完腹部、爪子及尾端的羽毛（觀察發現前胸的羽毛畫「過」了，此時可以借助「鋼筆橡皮擦」進行減淡修改）。

253

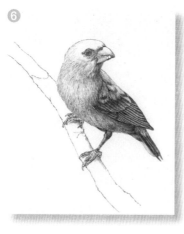

❻

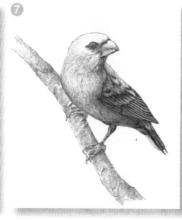

❼

6. 逐步完成翅膀的繪製，過程要細心，理清翅膀上羽毛的數量等細節。

7. 最後在畫出枝幹的明暗過渡和體積，整體調整，完成墨線稿的繪製。

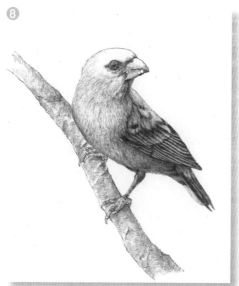

❽

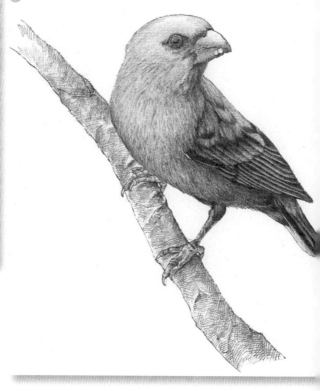

❾

8. 用 447 天藍色色鉛筆畫出雀身及枝幹上的環境色。

9. 用 409 中黃色色鉛筆打底畫出雀身的色彩。

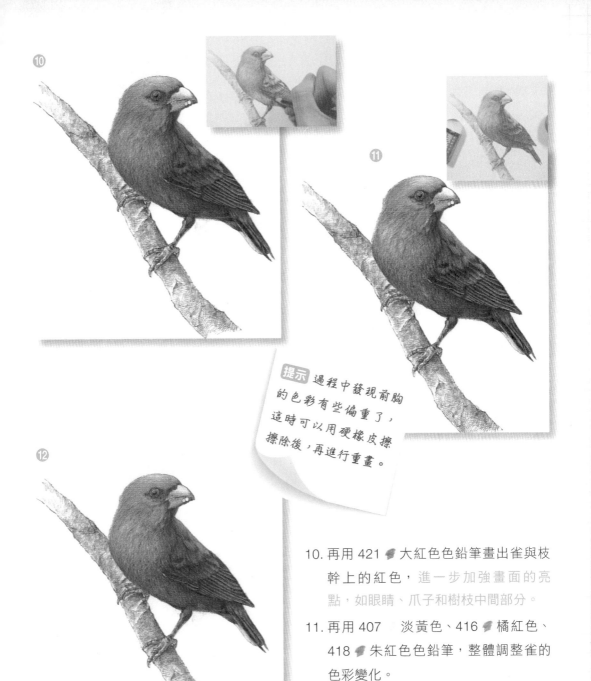

⑩

⑪

⑫

提示 過程中發現前胸的色彩有些偏重了，這時可以用硬橡皮擦擦除後，再進行重畫。

10. 再用 421 大紅色色鉛筆畫出雀與枝幹上的紅色，進一步加強畫面的亮點，如眼睛、爪子和樹枝中間部分。

11. 再用 407 淡黃色、416 橘紅色、418 朱紅色色鉛筆，整體調整雀的色彩變化。

12. 用 439 淺紫、447 天藍色色鉛筆，整體調整畫面的色彩。

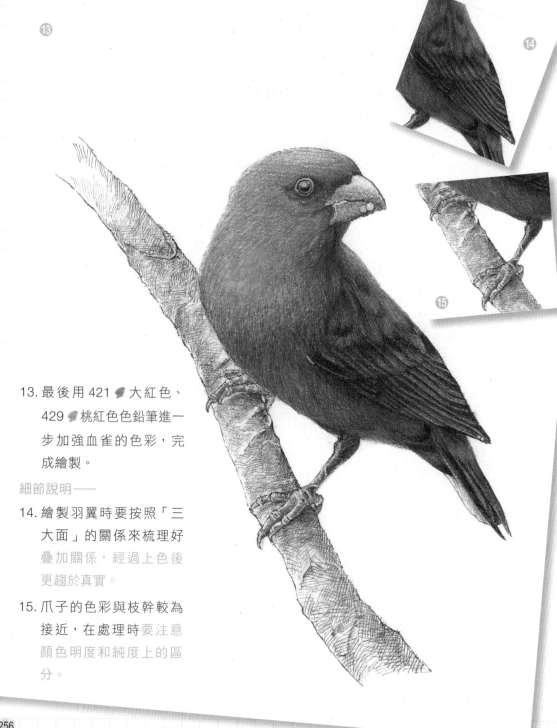

⑬

⑭

⑮

13. 最後用 421 🖊️ 大紅色、
429 🖊️ 桃紅色色鉛筆進一
步加強血雀的色彩，完
成繪製。

細節說明──

14. 繪製羽翼時要按照「三
大面」的關係來梳理好
疊加關係，經過上色後
更趨於真實。

15. 爪子的色彩與枝幹較為
接近，在處理時要注意
顏色明度和純度上的區
分。

9.7　海螺　分組繪製複雜形體，化繁為簡

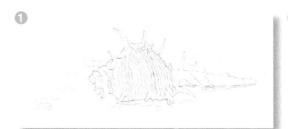

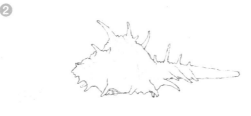

1. 用鉛筆勾畫出海螺的輪廓形狀，然後用可塑橡皮擦減淡線稿，準備上墨線。

2. 用鋼筆畫出海螺的外輪廓。

3. 進一步勾畫出海螺身上的主要輪廓細節。

4. 可以從左到右進行繪製，鋼筆畫畫細節多，對畫者的控筆能力要求比較高，多做這方面的練習有助於提高畫者的造型能力。繪製形體比較複雜的主體物時，要記住我們的 3 個心：「細心」、「耐心」和「專心」。

提示　可以分組繪製海螺的形體。

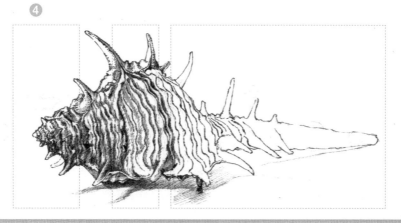

257

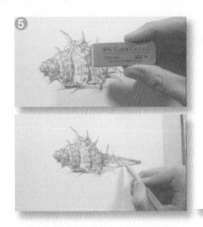

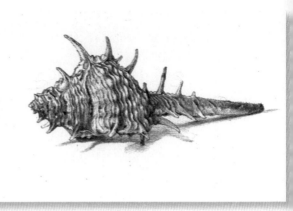

5. 陸續畫完海螺的形體塑造，要注意明暗過渡和變化。局部顏色畫重了可以用鋼筆橡皮擦進行減淡擦除。

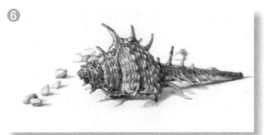

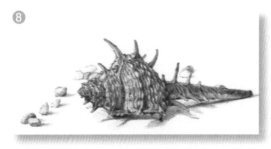

6. 最後輕揮畫筆，用筆尖側鋒畫出配景石子，完成墨線稿。

7. 用 447 🖊 天藍色色鉛筆畫出形體上的環境色，注意環境色的位置。

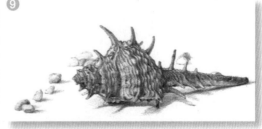

8. 用 409 🖊 中黃色色鉛筆畫出海螺身上的底色。

9. 再用 414 🖊 橘黃色色鉛筆進一步豐富海螺的色彩。

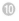

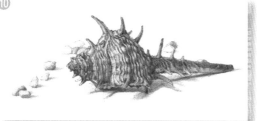

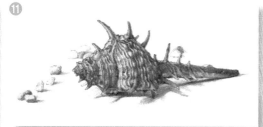

10. 用 434 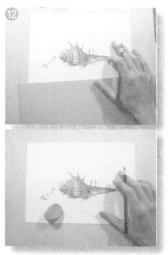 紫紅色色鉛筆加重畫面暗部
　　的色彩。

11. 再用 454 　淺藍色加重畫面的暗部及陰
　　影區域，注意 434 　紫紅色和 435 　
　　的疊加。

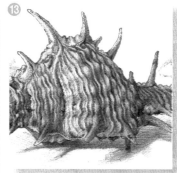

12. 最後用 439 　淺紫色色鉛筆調整豐
　　富海螺身上的環境色，完成繪製。

細節說明——

13. 複雜繁瑣的凹凸表面是
　　本例的難點，也是本例
　　最精彩的地方。

水溶加水畫動物

水溶鋪底色，讓畫面更和諧

水溶色鉛筆，兼有色鉛筆的質感和水彩的透明感。輕鬆的筆觸與水相溶，慢慢暈出的色彩別樣柔和、透明、清新，淡雅的色調加上筆觸有欲溶而不溶的感覺，達到渾然天成的效果。

10.1 錘頭鯊 1種水溶鋪底色；3種環境色

①

② ③

④

起形階段——

1. 用鉛筆和可塑橡皮擦起好線稿，線稿盡量簡練。

潤色階段——

2. 用 447 天藍色色鉛筆塗出鯊魚的底色，注意亮部的留白。

3. 用水彩筆（水粉筆、毛筆也可）蘸水，用水溶解色鉛筆的顏色，顏色淡的地方可以多加水，也可以用紙巾吸走多餘的色彩。或者用吹風機烘乾紙面。

4. 用 496 灰色色鉛筆進一步畫出鯊魚的明暗關係。

⑤

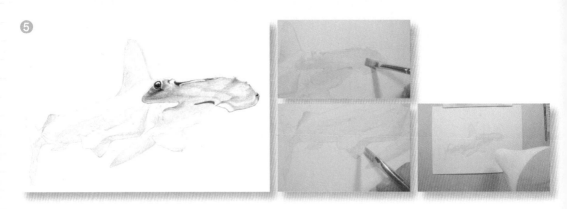

5. 同上用水彩筆蘸水溶色，順著鯊魚的體面關係去畫，完成後用吹風機烘乾。完成潤色。

⑥

深入階段──

6. 然後用 499 黑色色鉛筆畫出鯊魚頭部的素描關係，注意配合可塑橡皮擦進行減淡調整。

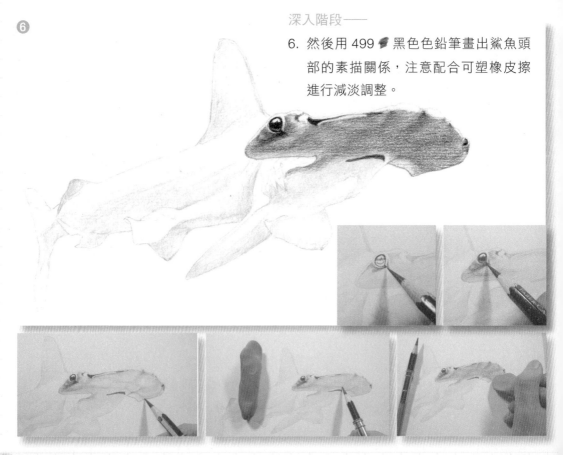

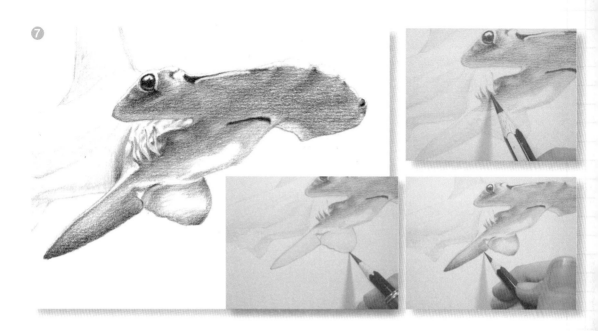

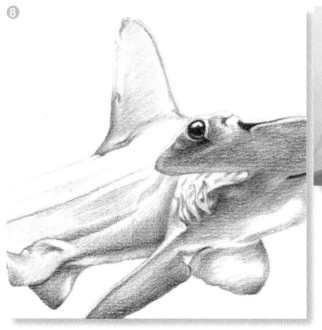

7. 陸續畫出腮與胸鰭的明暗對比和形體變化。

8. 再畫出背鰭的體積,注意明暗過渡。

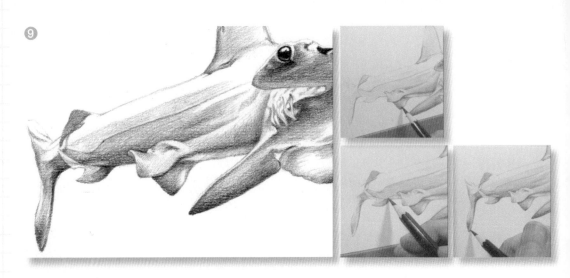

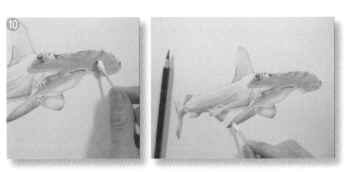

9. 逐步完成其餘部分的繪製，注意由主到次的繪畫順序。

10. 整體調整後，用棉花棒擦柔色彩，讓畫面更柔和細膩。

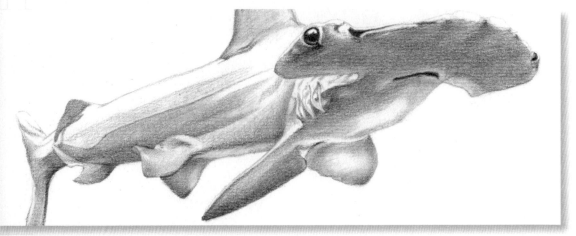

11. 用 445 🖊 湖藍色色
 鉛筆進一步加強魚身
 上冷色調的環境色。

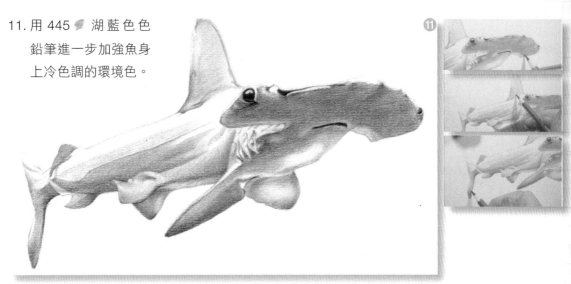

12. 用 429 🖊 桃紅色色鉛
 筆給鯊魚增加些粉潤
 的感覺，使形體更鮮
 活。

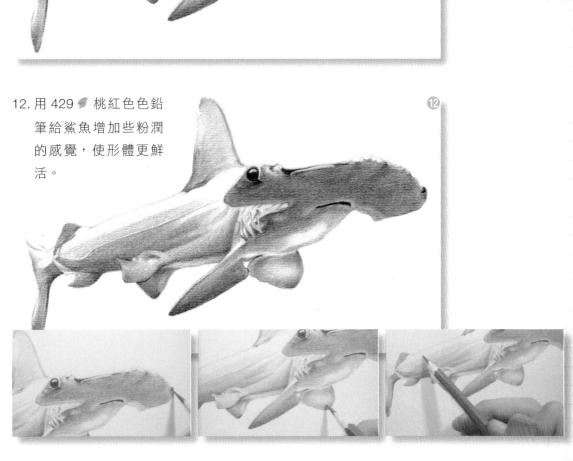

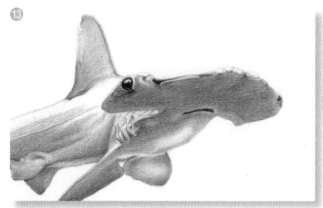

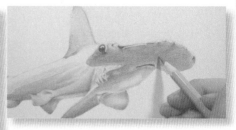

13. 用 461 青綠色色鉛筆加強鯊魚頭部的色彩傾向
和環境色。

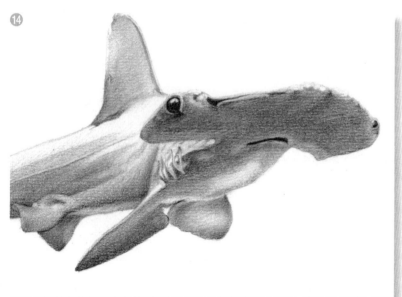

14. 用 409 中黃
色色鉛筆給鯊
魚的亮部增加
些光照的暖色
和環境色，讓
畫面冷暖對比
更強烈。

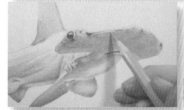

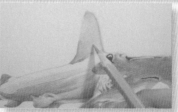

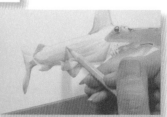

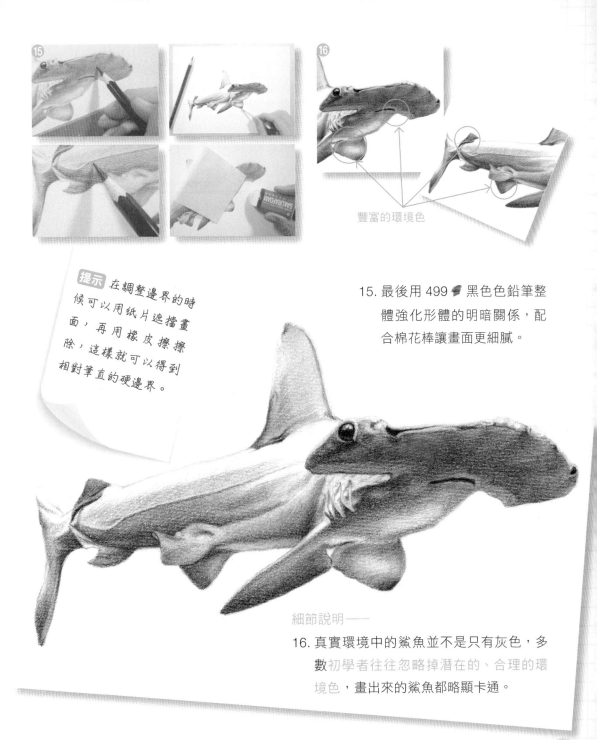

豐富的環境色

提示 在調整邊界的時候可以用紙片遮擋畫面，再用橡皮擦擦除，這樣就可以得到相對筆直的硬邊界。

15. 最後用 499 ✐ 黑色色鉛筆整體強化形體的明暗關係，配合棉花棒讓畫面更細膩。

細節說明——

16. 真實環境中的鯊魚並不是只有灰色，多數初學者往往忽略掉潛在的、合理的環境色，畫出來的鯊魚都略顯卡通。

10.2 犀鳥 2種水溶鋪底色；同色區域同步上色

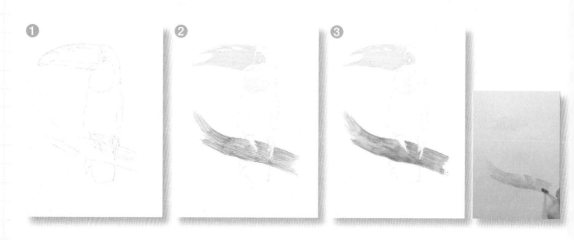

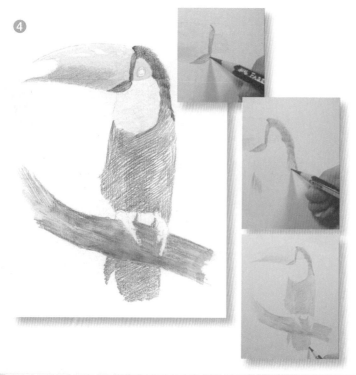

起形階段——

1. 用鉛筆和可塑橡皮擦起好線稿，線稿盡量簡練。

上底色階段——

2. 用 407 淡黃色色鉛筆塗出犀鳥嘴巴的色彩，注意留白，再用 478 赭石色色鉛筆塗出樹幹的色彩。

3. 用水彩筆蘸水，用水溶解水溶的顏色，再用吹風機加速紙面的烘乾。注意要保持高光留白的形狀。

4. 用 414 橘黃色色鉛筆畫出嘴巴的體面轉折，再用 499 黑色色鉛筆塗出黑色羽毛的區域。

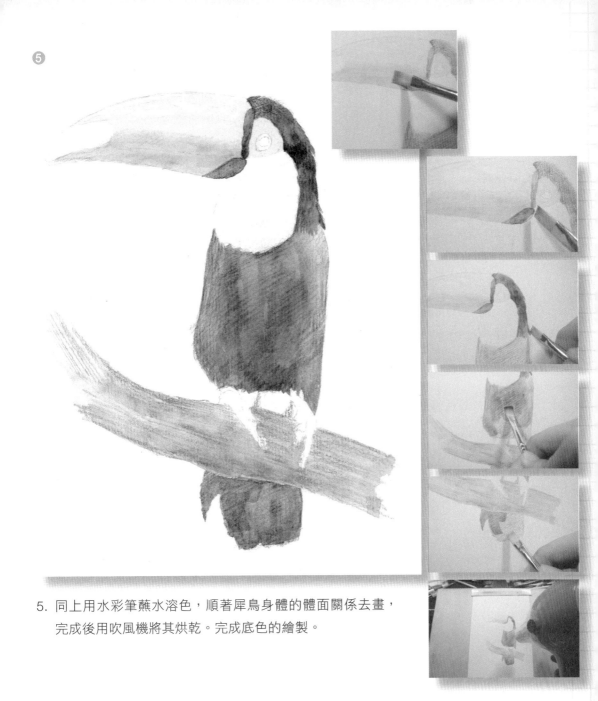

5. 同上用水彩筆蘸水溶色，順著犀鳥身體的體面關係去畫，
 完成後用吹風機將其烘乾。完成底色的繪製。

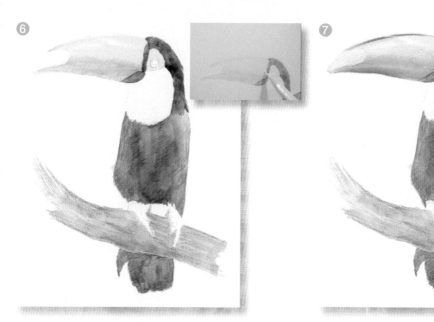

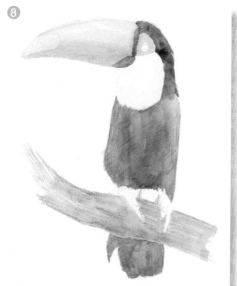

深入階段——

6. 用 407 ✏ 淡黃色色鉛筆深入嘴巴的亮部細節。

7. 用 409 ✏ 中黃色色鉛筆加強嘴部、眼部的形體轉折。

8. 再用 421 ✏ 大紅色色鉛筆加強嘴部的形體轉折，順手將下身的小撮紅毛畫出來。注意相近顏色的區域，可以同步處理，減少反覆操作次數。

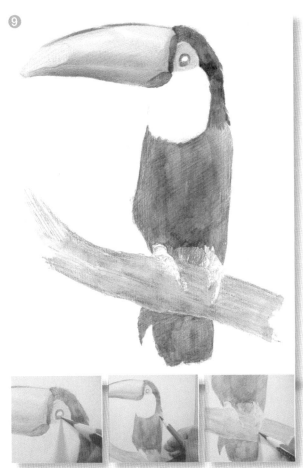

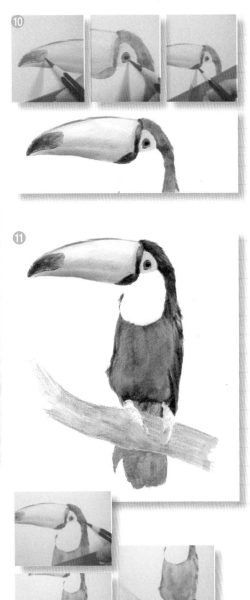

9. 用 451 ✏ 深藍色色鉛筆勾畫出眼眶及爪子的輪廓,隨後給羽毛的亮部增加些環境色藍色。

10. 用 499 ✏ 黑色色鉛筆從頭部開始深入細節,注意整體的黑、白、灰關係。

11. 繪製頭部及翅膀處的羽毛,嘗試一下用色鉛筆勾畫出羽毛的輪廓,然後畫出明暗關係。

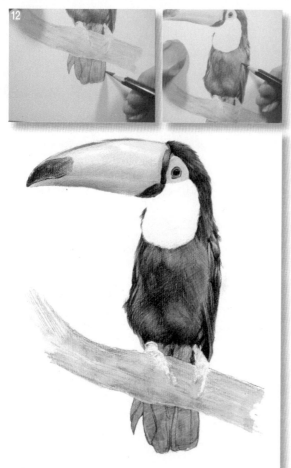

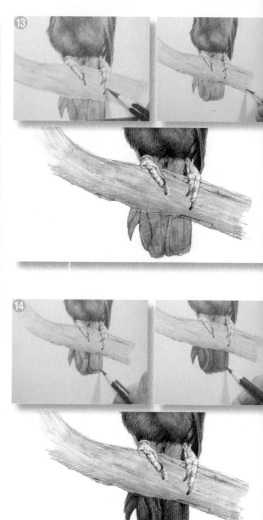

12. 逐步完成胸部羽毛的繪製，然後順便勾畫出
　　 尾巴上的羽毛輪廓。

13. 陸續深入爪子的細節及枝幹的明暗。

14. 完成尾巴的細節上色。

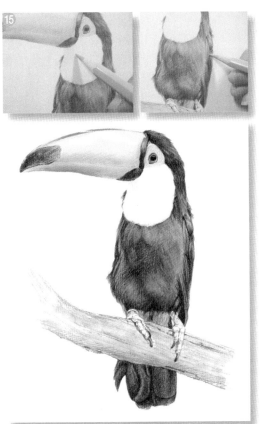

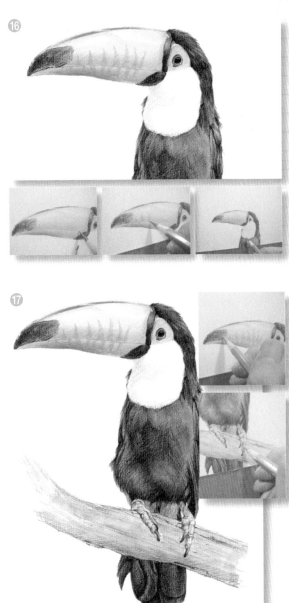

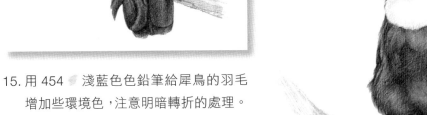

15. 用 454 ✏ 淺藍色色鉛筆給犀鳥的羽毛
增加些環境色，注意明暗轉折的處理。

16. 用 483 ✏ 土黃色色鉛筆勾畫出嘴巴上
的紋理，再給白色的羽毛增加些暖色。

17. 先用 447 ✏ 天藍色色鉛筆畫出嘴巴上
的環境色，再豐富爪子上的色彩過渡。

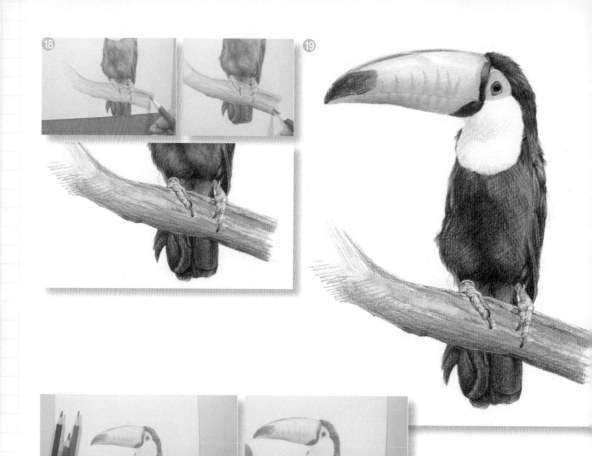

18. 用 478 赭石色色鉛筆畫出枝幹的素描、色彩關
 係。

19. 最後用之前的色鉛筆整體深入調整畫面關係,配合
 可塑橡皮擦修改細節,再用棉花棒虛化腹部羽毛,
 讓畫面虛與實的對比更強烈。

提示 把枝幹想像成一
個圓柱體,再去刻畫
相對容易很多。

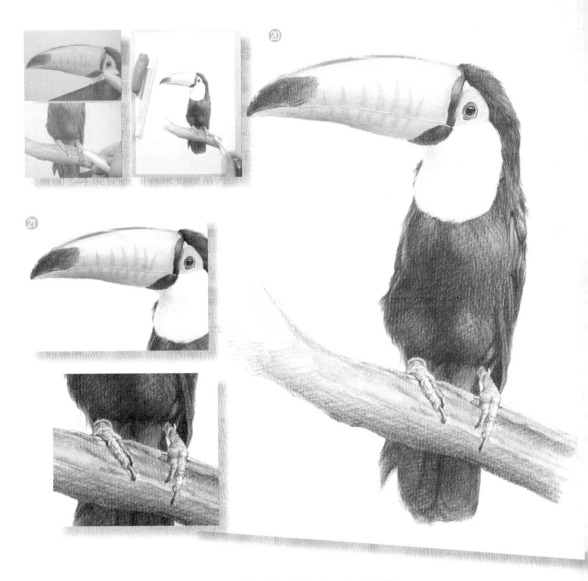

20. 最後用高光筆，提亮一下犀鳥形體上的細節高光，完成繪製。

細節說明——

21. 本例主要亮點都集中在頭部與爪子上，其細膩的刻畫與蓬鬆的羽毛形成對比，鬆緊搭配讓畫面更有節奏感。

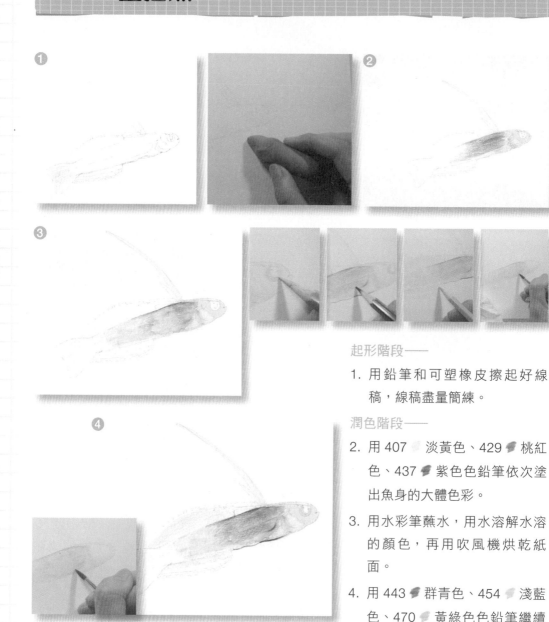

起形階段——

1. 用鉛筆和可塑橡皮擦起好線
 稿，線稿盡量簡練。

潤色階段——

2. 用 407 淡黃色、429 桃紅
 色、437 紫色色鉛筆依次塗
 出魚身的大體色彩。

3. 用水彩筆蘸水，用水溶解水溶
 的顏色，再用吹風機烘乾紙
 面。

4. 用 443 群青色、454 淺藍
 色、470 黃綠色色鉛筆繼續
 給魚身上色。

⑤

5. 用水彩筆蘸水溶色，順著魚身的體面轉折關係去畫，完成後再用吹風機烘乾。完成潤色。

深入階段——

6. 用 429 桃紅色色鉛筆畫出腮部的體積。

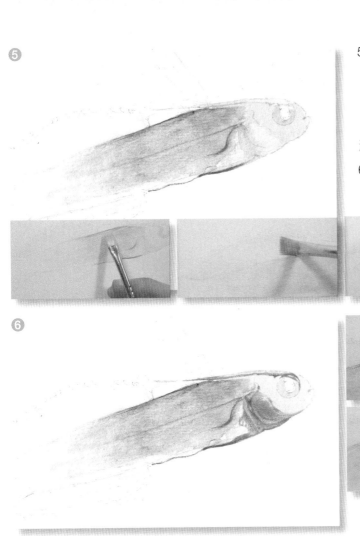

⑥

⑦

7. 再用 407 淡黃色色鉛筆，進一步豐富頭部的色彩及魚鰭上的點狀細節。

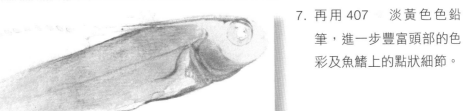

⑧

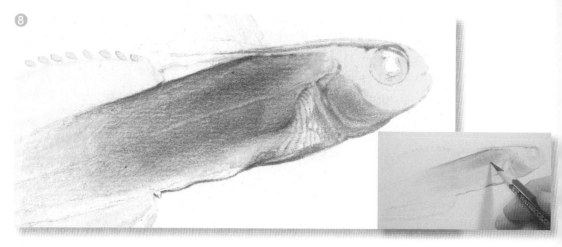

8. 用 443 ⬤ 群青色色鉛筆豐富魚身體的體面過渡。

9. 陸續勾畫出魚鰭上亮點的輪廓。

10. 用 434 ⬤ 紫紅色色鉛筆加強魚身上的色彩過渡,然後用針筆劃出魚鰭上的亮痕,再用 434 ⬤ 紫紅色色鉛筆薄薄地罩一遍色彩。此時,針筆的效果慢慢顯現出來。

11. 用 499 ⬤ 黑色色鉛筆勾畫出眼睛細節及其他部分的重色區域。

提示 透過色鉛筆的補畫,使得剛剛不均勻的水溶後的顏色效果更加均勻、完整。

⑨

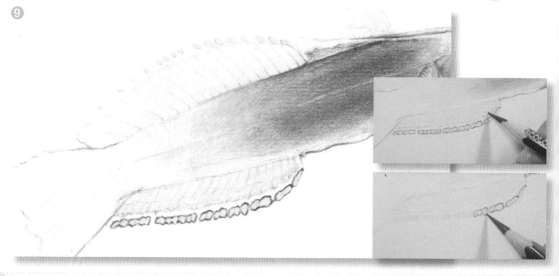

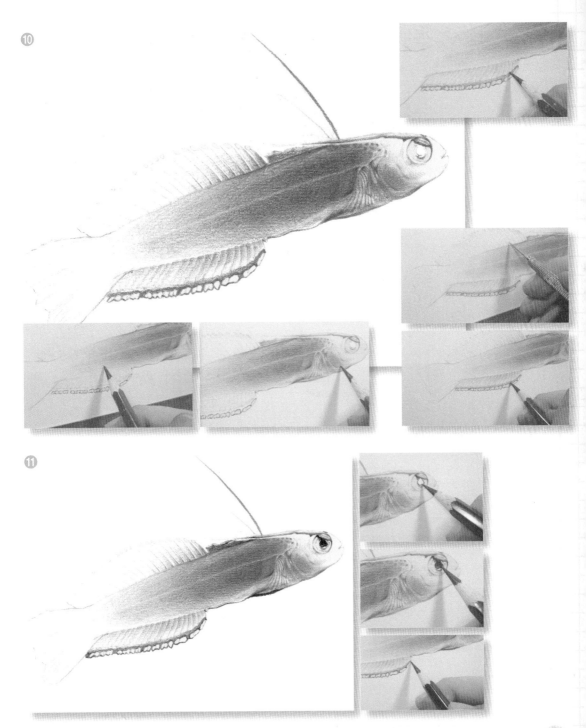

⑫

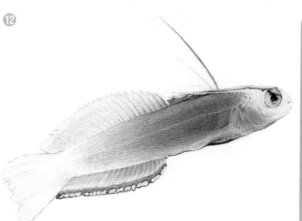

⑬

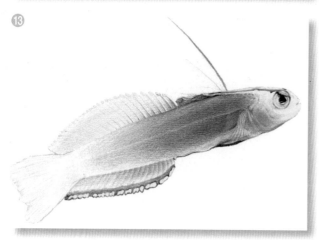

12. 用 461 青綠色色鉛筆繼續
　　豐富魚身上的色彩。

13. 用 416 橘紅色色鉛筆進一
　　步加強魚鰓區域的色彩。

14. 用 447 天藍色色鉛筆調整
　　畫面體面過渡。

⑭

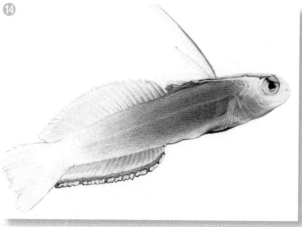

280

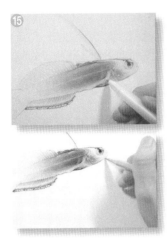

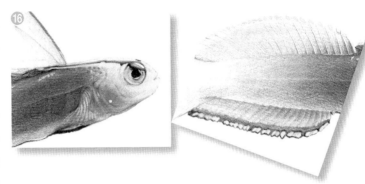

15. 用高光筆勾畫出魚身上的高光細節，整體調整
 畫面，完成繪製。

細節說明——

16. 生動的表情、多種顏色間的過渡都是本例的亮
 點，針筆與高光筆的結合使用，讓細節表現更
 加豐富。

提示 形體上豐富的
色彩漸層，讀者在做
這方面的練習時要多
多思考。請多注意本
例中，各個形體間是
怎樣過渡的。

10.4 小豬 1種水溶鋪底色；同色系4種顏色輪番上陣

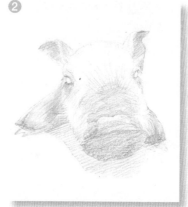

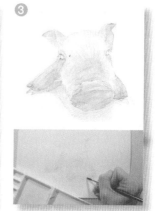

起形階段——

1. 用鉛筆和可塑橡皮擦起好線稿。

潤色階段——

2. 用 430 🖊 肉紅色色鉛筆塗出小豬身上的底色，注意體面轉折關係。

提示 慢慢用色鉛筆把水彩顏色畫得流暢，注意體面轉折的過渡。

3. 用水彩筆蘸水，用水溶解色鉛筆的顏色，再用吹風機烘乾紙面。

4. 用 429 🖊 桃紅色色鉛筆進一步畫出小豬的體積、體面轉折關係。

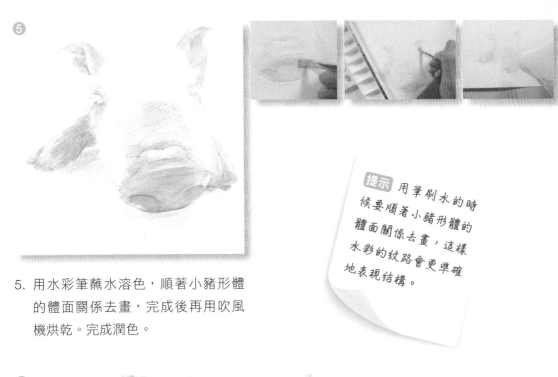

5. 用水彩筆蘸水溶色，順著小豬形體
 的體面關係去畫，完成後再用吹風
 機烘乾。完成潤色。

提示 用筆刷水的時
候要順著小豬形體的
體面關係去畫，這樣
水彩的紋路會更準確
地表現結構。

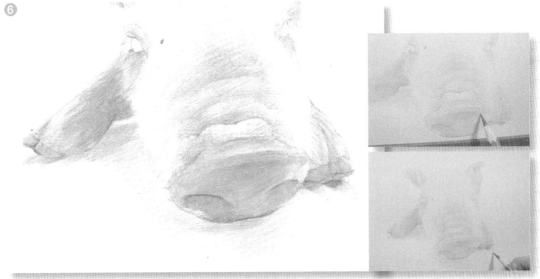

深入階段——

6. 用 483 🖌 土黃色色鉛筆豐富畫面的色彩。

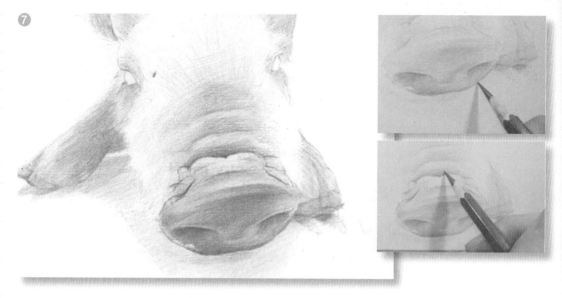

⑦

7. 再用 416 🖊 橘紅色色鉛筆進一步畫出鼻子的體積。

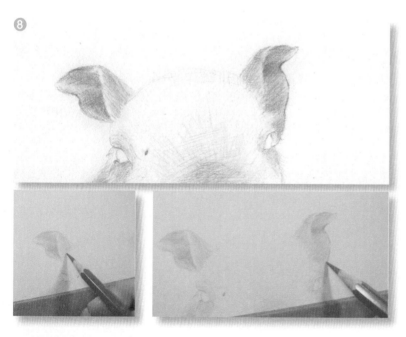

⑧

8. 陸續畫出耳朵的體積。

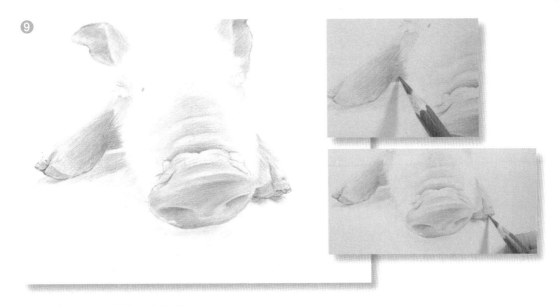

9. 逐步完成一對前蹄的體積。

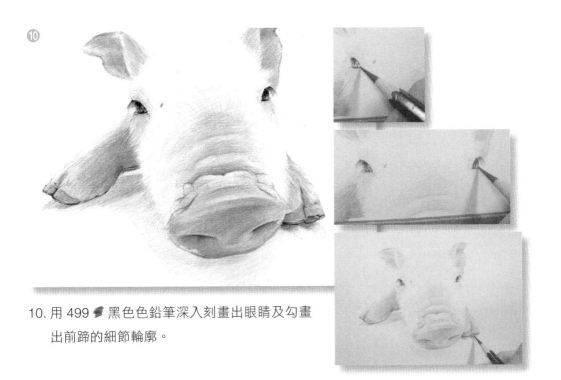

10. 用 499 ✒ 黑色色鉛筆深入刻畫出眼睛及勾畫
 出前蹄的細節輪廓。

⑪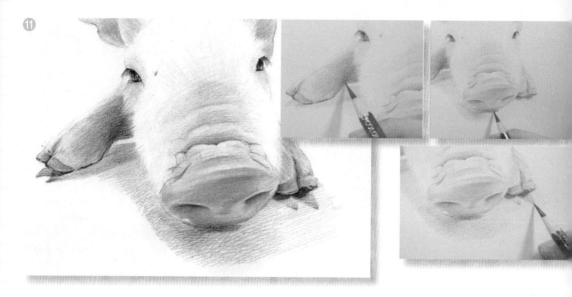

11. 逐步增加形體的暗部及陰影的明暗關係。

⑫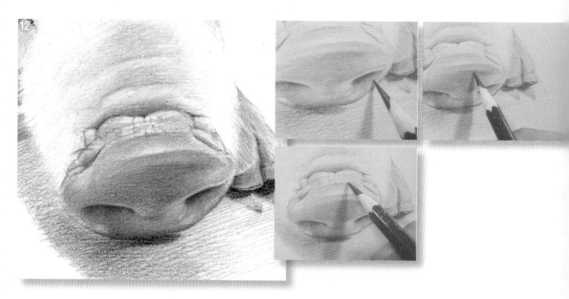

12. 用427 🖊 曙紅色色鉛筆進一步加強鼻子的素描關係。

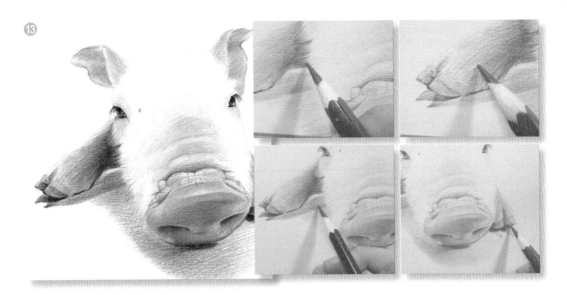

13. 繼續完成前蹄及其陰影的細節繪製。

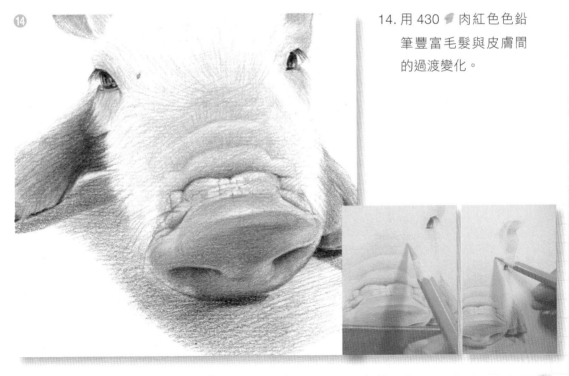

14. 用 430 肉紅色色鉛筆豐富毛髮與皮膚間的過渡變化。

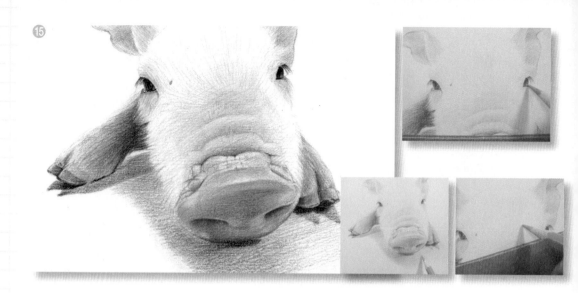

⑮

⑯

15. 用 447 ✐ 天藍色色鉛筆
　　給形體增加環境色，讓
　　畫面冷暖對比更強烈。

16. 用 434 ✐ 紫紅色色鉛筆
　　加強整體的素描、色彩
　　關係。

17. 用棉花棒柔化調子讓畫
　　面更細膩，配合橡皮擦
　　做整體調整，最後用高
　　光筆勾畫出幾根突出的
　　毛髮及形體上的高光，
　　完成繪製。

細節說明——

18. 圓潤的大鼻子讓小豬豬
　　更增幾分可愛，毛髮邊
　　緣的處理讓畫面更增幾
　　分生動。

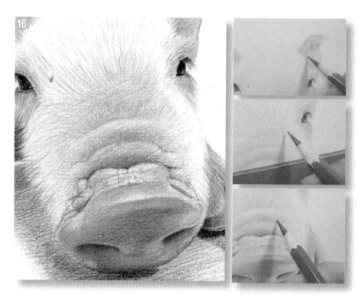

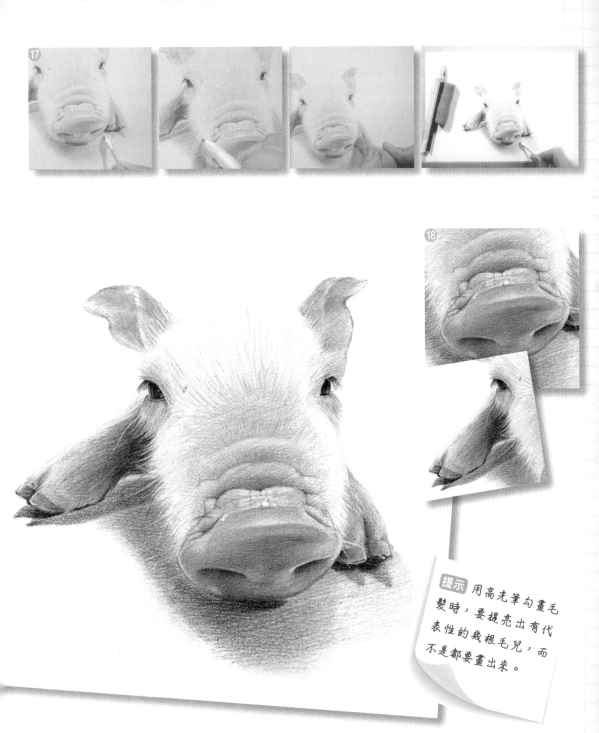

提示 用高光筆勾畫毛髮時，要提亮出有代表性的幾根毛兒，而不是都要畫出來。

10.5 長頸鹿 利用水溶打底，結合細膩的色鉛筆線條

❶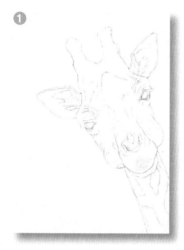

❷

❸

起形階段——

1. 用鉛筆和可塑橡皮擦起好線稿。

潤色階段——

2. 用 483 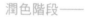 土黃色色鉛筆畫出長頸鹿身上的色彩，注意體面轉折關係。

3. 用水彩筆蘸水，用水溶解色鉛筆的顏色，再用吹風機烘乾紙面（淡的色彩可以加水稀釋或是用紙巾吸淡）。

❹

4. 用 487 黃褐色色鉛筆進一步畫出長頸鹿體面關係。

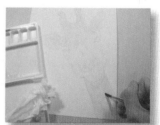

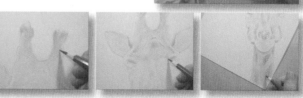

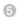

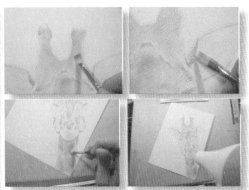

5. 用水彩筆蘸水溶色，順著長頸
 鹿形體的體面關係去畫，注意
 運筆的方向，完成後用吹風機
 烘乾。完成潤色。

深入階段——

6. 用 480 褐色色鉛筆深入刻畫
 部的毛髮細節（用短促的小排
 線表現短毛髮的質感）。

⑦

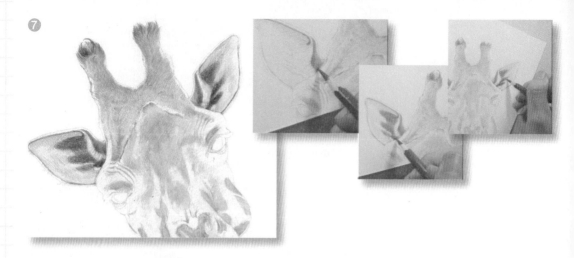

⑧

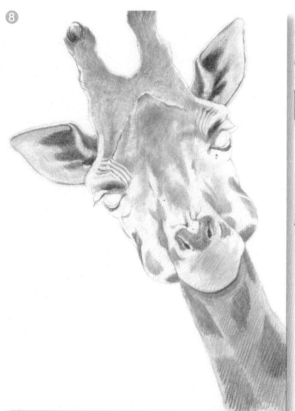

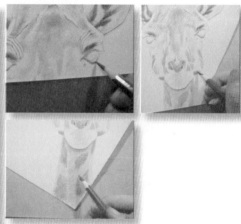

7. 進一步畫出耳朵的體積關係。

8. 陸續加強眼部、嘴部、頸部的
　 形體轉折。

⑨

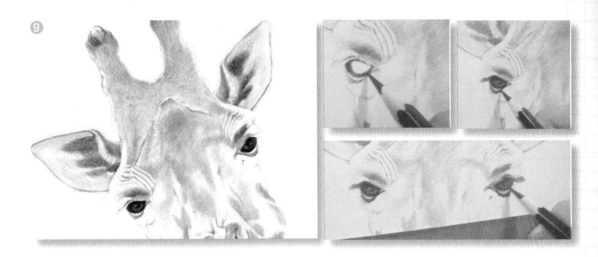

⑩

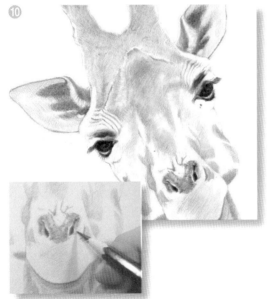

⑪

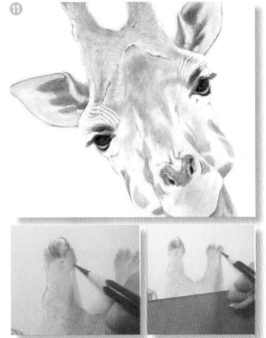

9. 用 499 ✏ 黑色色鉛筆畫出眼睛，注意體積的變化。

10. 豐富鼻子上的細節，注意形體的轉折。

11. 畫出鹿角上的毛髮細節，使畫面更生動。

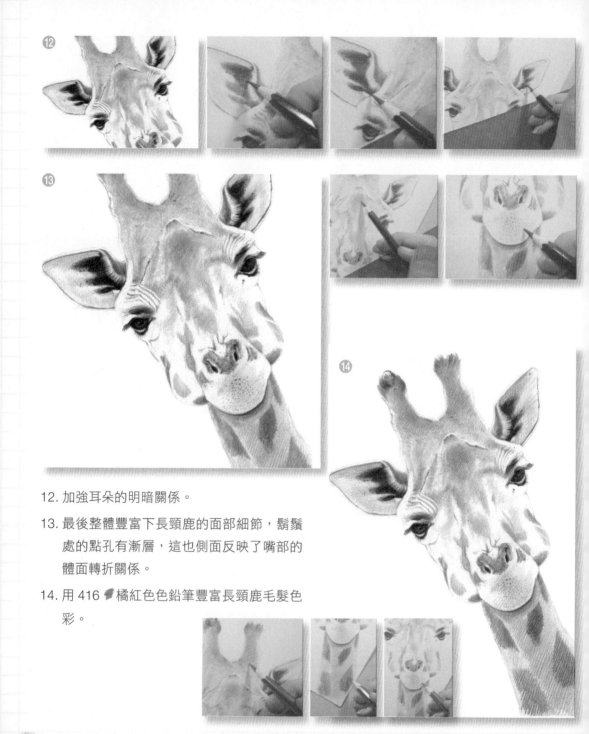

12. 加強耳朵的明暗關係。

13. 最後整體豐富下長頸鹿的面部細節，鬍鬚
　　處的點孔有漸層，這也側面反映了嘴部的
　　體面轉折關係。

14. 用 416 ✏ 橘紅色色鉛筆豐富長頸鹿毛髮色
　　彩。

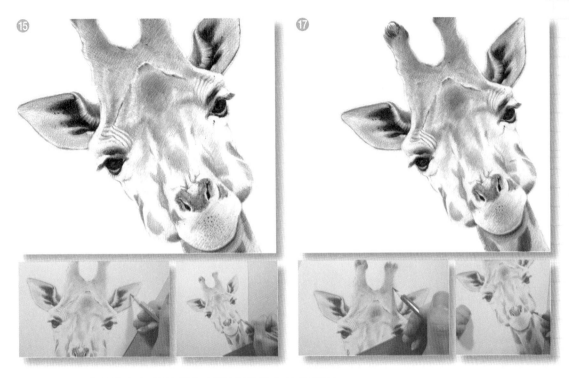

15. 用 439 淺紫色色鉛筆增加長頸鹿形體上的環境色。

16. 用 447 天藍色、470 黃綠色色鉛筆整體豐富一下長頸鹿的臉部色彩。

17. 用 478 赭石色色鉛筆整體加強形體的素描關係。

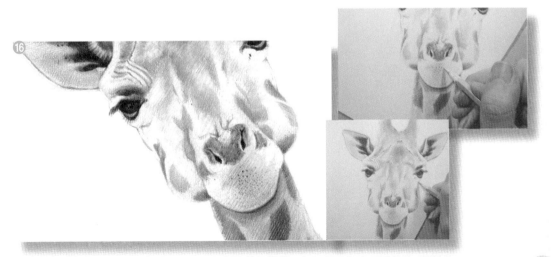

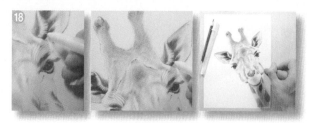

18. 最後用高光筆勾畫出一些泛白的毛髮，讓畫面更透氣，整體調整完成繪製。

⑲

短促的筆觸表現毛髮細節

用高光筆加強毛髮邊緣的質感，讓細節更加自然

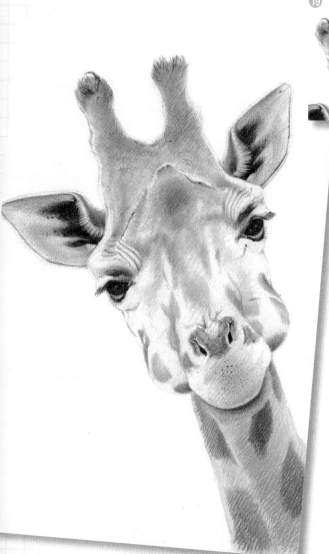

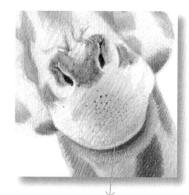

鬍鬚處的點孔有變化，這也側面反映了嘴部的體面轉折

細節說明──

19. 利用水溶加水後的水彩效果，再配以細膩的色鉛筆上色，發揮兩者各自的優勢，讓畫面更加生動。

起形階段——

1. 用鉛筆和可塑橡皮擦起好線稿。

潤色階段——

2. 用 483 土黃色色鉛筆畫出蝸牛身上的色彩，注意體面轉折關係。

3. 用水彩筆蘸水，用水溶解色鉛筆的顏色，再用吹風機烘乾紙面。

仍然屬於水色的前奏，鋪出整體的體塊轉折就好

4. 用 487 黃褐色色鉛筆加強出蝸牛的形體轉折和體積。

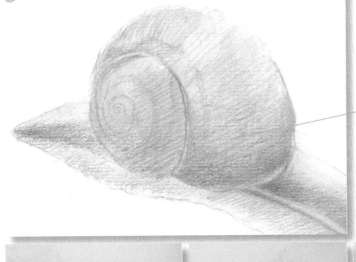

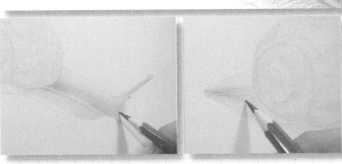

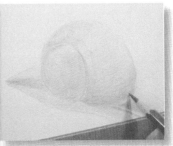

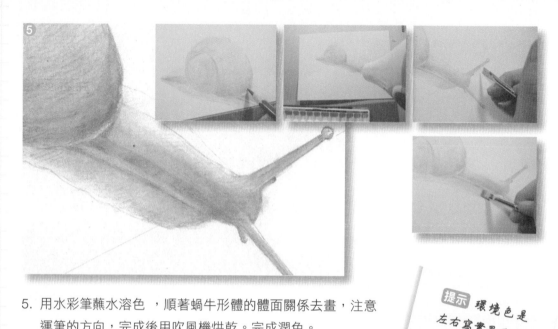

5. 用水彩筆蘸水溶色 ，順著蝸牛形體的體面關係去畫，注意
 運筆的方向，完成後用吹風機烘乾。完成潤色。

深入階段——

6. 用 447 🖌 天藍色色鉛筆豐富畫面的環境色。

提示 環境色是左右寫實最重要的因素之一。

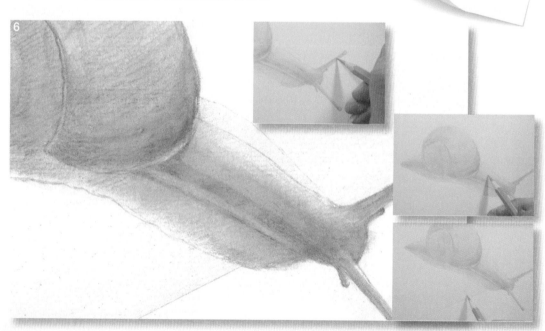

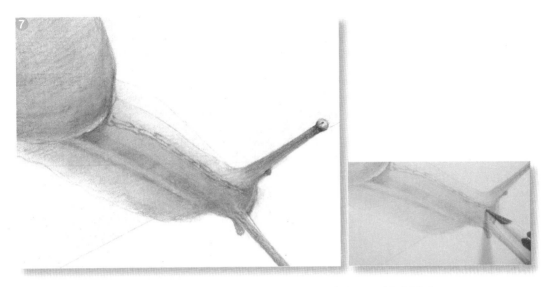

7. 用 478 赭石色色鉛筆勾畫蝸牛身上的紋理（比較繁雜需耐心刻畫）。

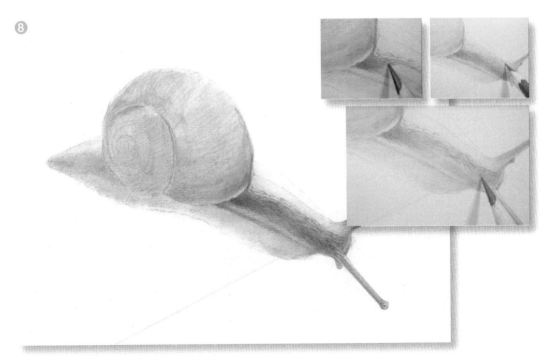

8. 耐心畫完背部的紋理。

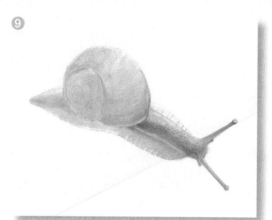

⑨

9. 繼續繪製足部的體積。

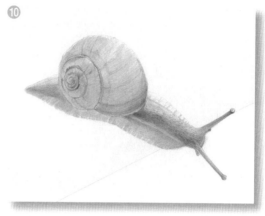

⑩

10. 畫出蝸牛殼的主要體面轉折及斑紋形
狀。

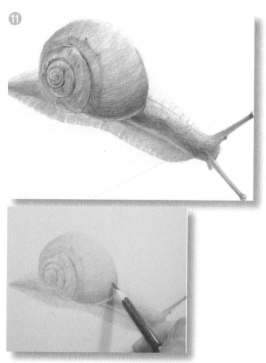

⑪

11. 進一步加強殼的形體關係。

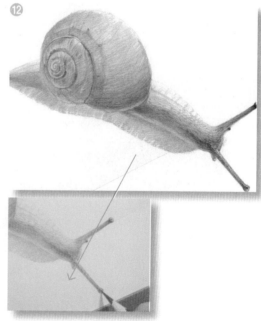

⑫

12. 用 476 ✏ 熟褐色色鉛筆進一步加強蝸
牛身上的紋理。

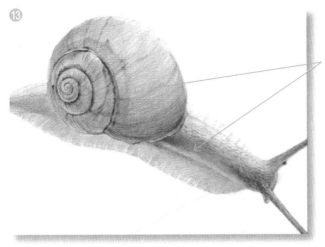

⑬

到目前為止，殼與身體都用相同顏色繪製，此時心中要建立起質感的概念，主觀地透過筆觸區分開二者。

13. 進一步加強殼的體積感。

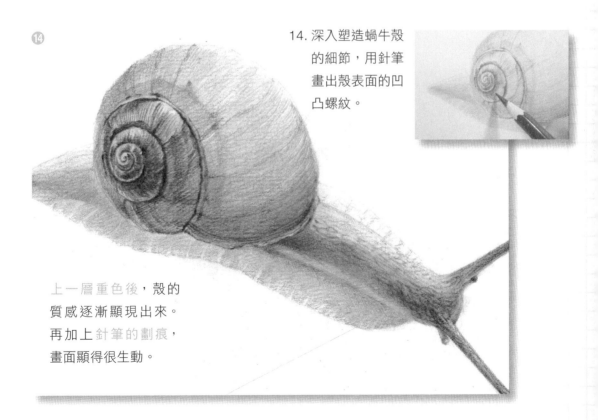

⑭

14. 深入塑造蝸牛殼的細節，用針筆畫出殼表面的凹凸螺紋。

上一層重色後，殼的質感逐漸顯現出來。再加上針筆的劃痕，畫面顯得很生動。

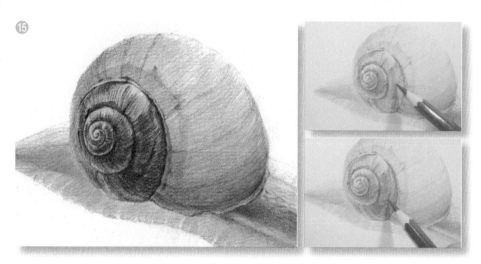

15. 繼續對殼進行細節刻畫。

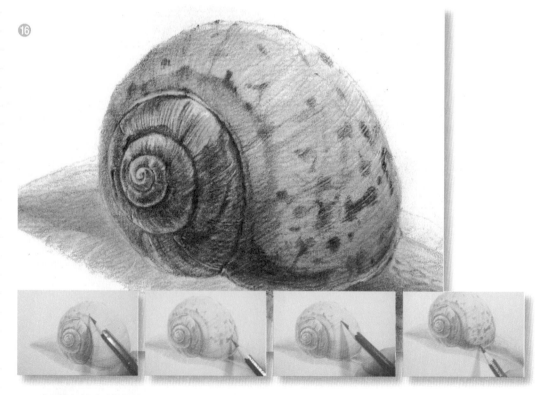

16. 勾畫出殼上的斑紋。

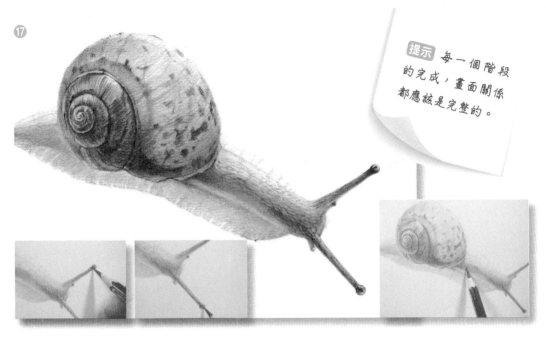

提示 每一個階段的完成，畫面關係都應該是完整的。

17. 用 499 黑色色鉛筆進一步加強蝸牛身體的明暗關係。

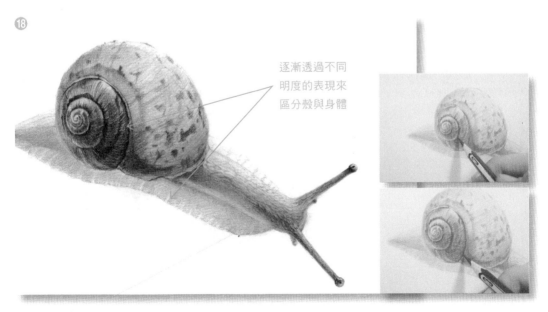

逐漸透過不同明度的表現來區分殼與身體

18. 繼續對殼體深入繪製。

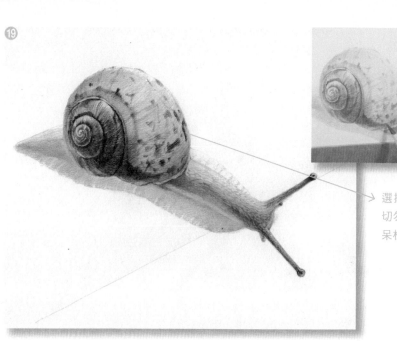

⑲

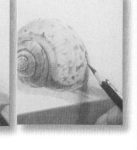

選擇性地加重黑色斑紋，
切勿統一，否則畫面會變得
呆板。

⑳

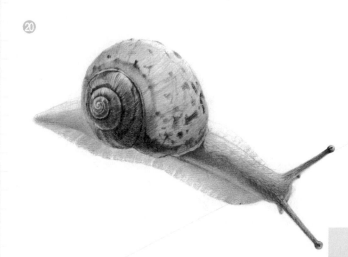

19. 加重斑紋的色彩。
注意體面轉折關係。

20. 用 416 橘紅色色
鉛筆整體豐富蝸牛
身體的色彩。

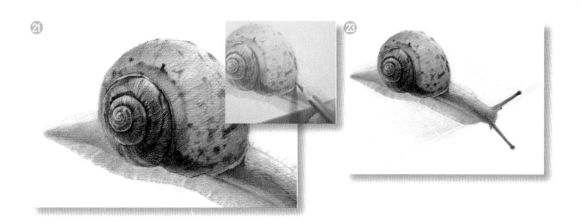

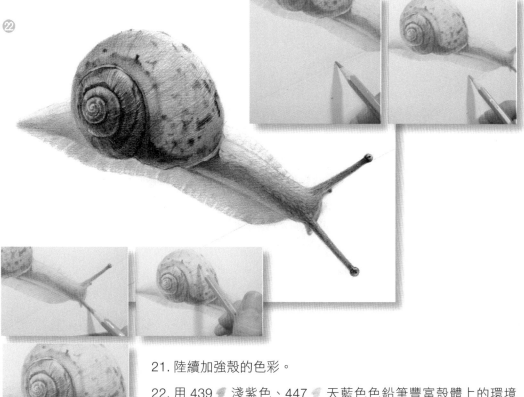

21. 陸續加強殼的色彩。

22. 用 439 🖋 淺紫色、447 🖋 天藍色色鉛筆豐富殼體上的環境
色。讓光感更加強烈。

23. 陸續用 439 🖋 淺紫色、447 🖋 天藍色色鉛筆畫出周圍配景。

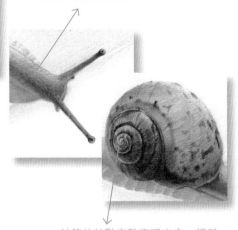

身體上的斑紋層疊有序，有深有淺、有明有暗，繪製時要多斟酌這樣的細節後，再進行刻畫。

24. 用棉花棒塗抹顏色銜接處，讓調子更柔和細膩，整體調整後完成繪製。

細節說明——

25. 細膩的刻畫讓蝸牛愈發生動、逼真，針筆劃出的螺紋讓殼體的質感愈發強烈。

針筆的特點完整表現出來，讓殼體的質感尤為強烈。

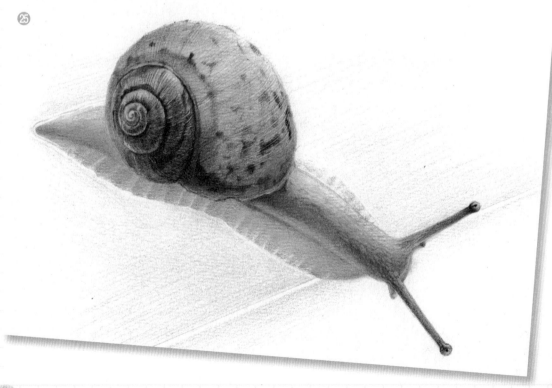

①

②

起形階段——

1. 用鉛筆勾畫出公雞的輪廓形狀，在勾畫
 繁多的羽毛時要採用分組概括的方式去
 處理。

2. 然後用可塑橡皮擦減淡線稿，乾乾淨
 淨的畫紙準備待用。

③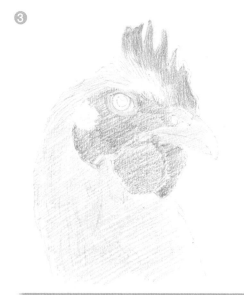

潤色階段——

3. 用 407 淡黃色、419 粉紅色色鉛筆
 畫出公雞身上的主要色彩，注意體面轉折
 關係。

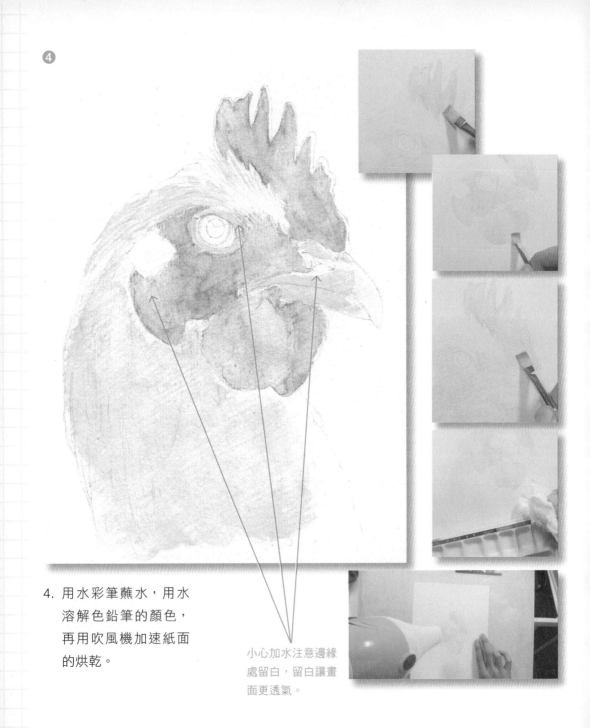

❹

4. 用水彩筆蘸水，用水
 溶解色鉛筆的顏色，
 再用吹風機加速紙面
 的烘乾。

小心加水注意邊緣
處留白，留白讓畫
面更透氣。

⑤

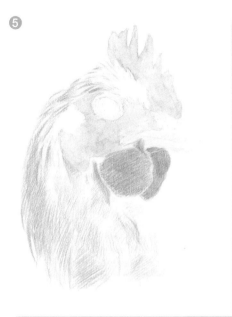

5. 用 416 ✎ 橘紅色、418 ✎ 朱紅色色鉛筆加強公雞形體的體積。

⑥

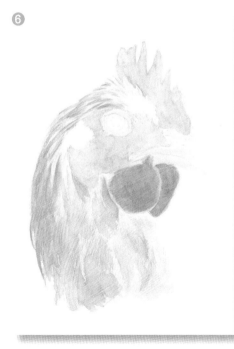

6. 用水彩筆蘸水溶色，順著公雞形體的體面關係去畫，注意運筆的方向，完成後用吹風機烘乾。完成潤色。

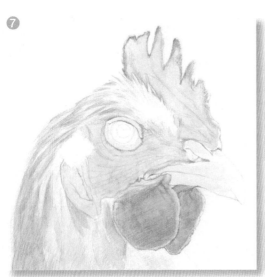

⑦

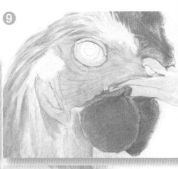

⑨

雞冠上有很多凹凸
紋理，我們可以借
助紙紋來表現雞冠
的質感。

⑧

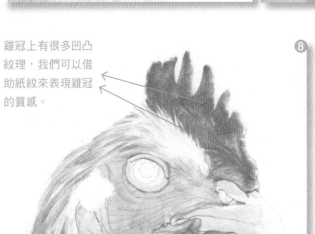

深入階段——

7. 用 421 🖊 大紅色色鉛筆勾畫
 出雞冠等輪廓細節。

8. 陸續用 421 🖊 大紅色色鉛筆
 畫出雞冠轉折變化。

9. 用針筆畫出雞頭部上的短毛
 然後繼續畫出肉垂的體積。

⑩
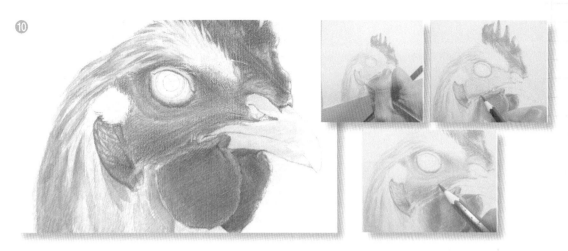

10. 陸續繪製臉部素描關係，交替切換針筆繪製毛髮（不同粗細的針筆可以畫出不同種類的毛髮，常備幾枝不同粗細的空油筆來當作針筆使用）。

⑪
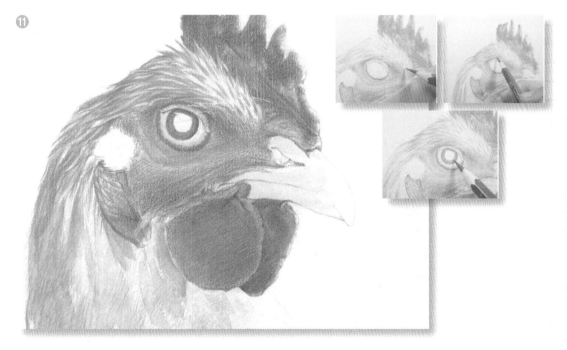

11. 用 416 橘紅色畫出雞冠旁毛髮及眼部的色彩。

⑫

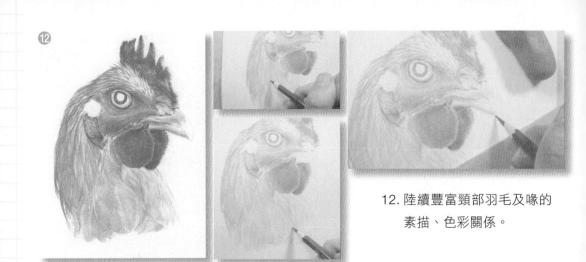

12. 陸續豐富頸部羽毛及喙的
素描、色彩關係。

⑬

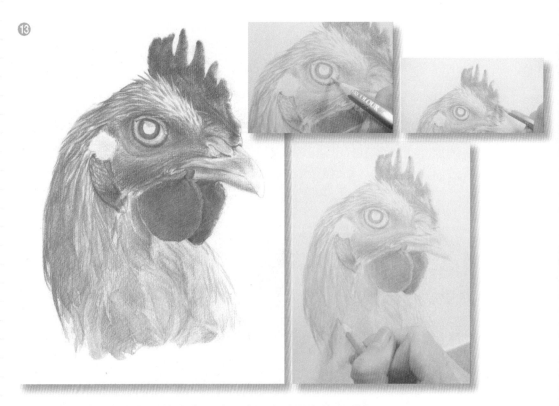

13. 用 447 🖊 天藍色色鉛筆畫出眼睛、雞冠和毛髮上的環境色。

⑭

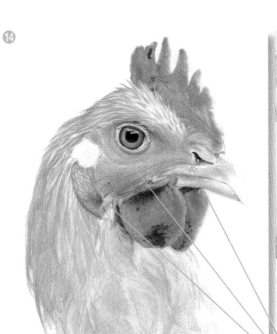

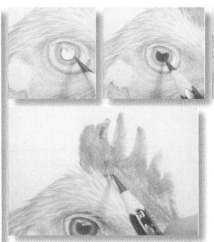

14. 用 499 ✎ 黑色色鉛筆刻畫眼睛及雞
 冠、肉垂的細節。

豐富的細節點綴讓形體更趨於寫實,繪製
時要著重觀察細節的形狀、位置、比例。

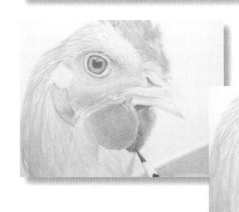

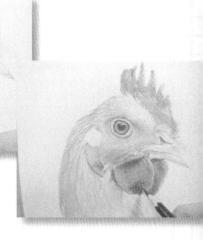

⑮

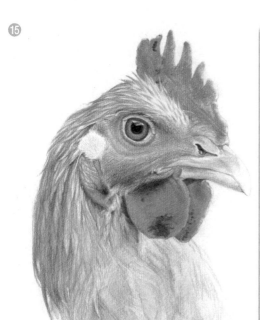

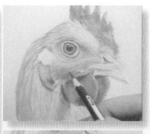
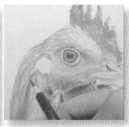

15. 陸續用 499 ✏ 黑色色鉛筆畫出臉部、
　　毛髮細節素描關係。

16. 用 418 ✏ 朱紅色、421 ✏ 大紅色色鉛
　　筆進一步豐富畫面紅色區域，配合橡
　　皮擦調整畫面。

⑯

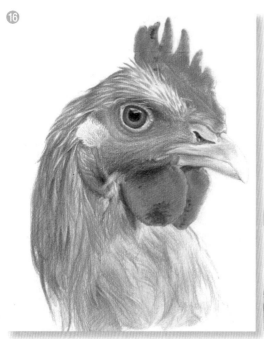

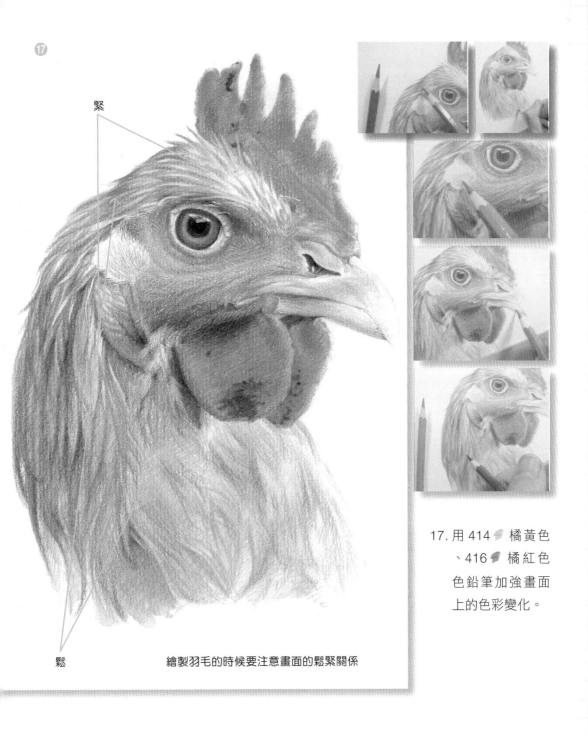

17

緊

鬆

繪製羽毛的時候要注意畫面的鬆緊關係

17. 用 414 橘黃色
 、416 橘紅色
 色鉛筆加強畫面
 上的色彩變化。

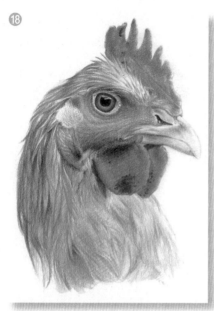

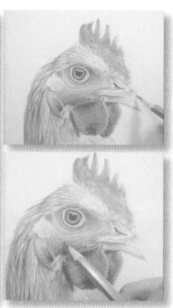

提示 1 環境色是左右寫實的最重要因素。

18. 用 439 🖊 淺紫色色鉛筆豐富喙、面部環境色。

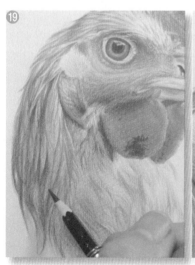

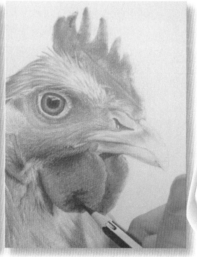

提示 2 工具要用到最能表現出它的特點的地方,提白筆在後期調整畫面時,是非常好用的工具,可用於表現光斑、光痕細節後期添加。

19. 再用 499 🖊 黑色色鉛筆進一步加強畫面素描關係,用提白筆點畫出面部一些高光細節。

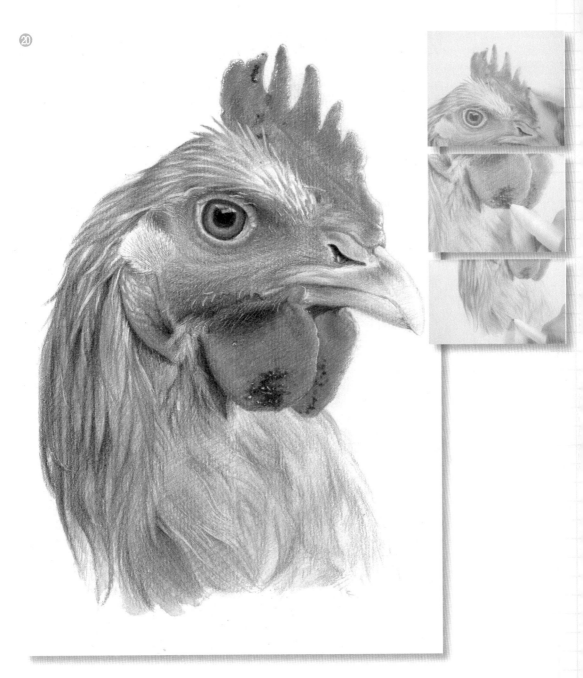

20. 整體調整後，完成繪製。

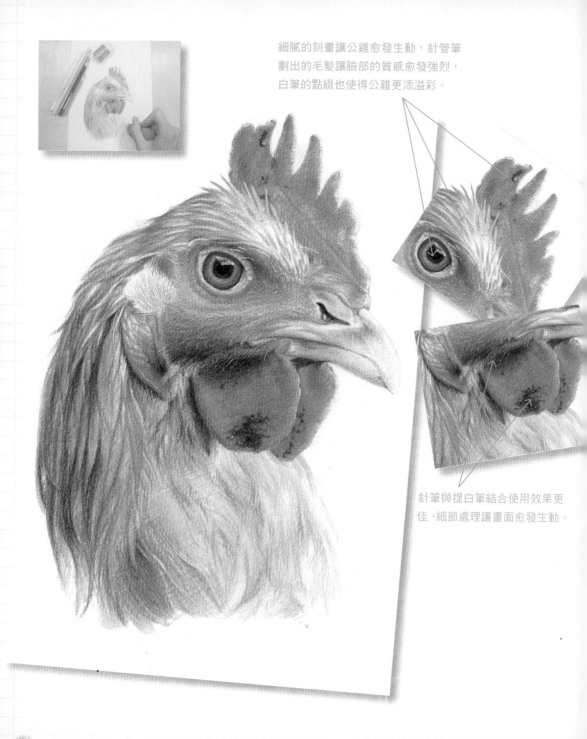

細膩的刻畫讓公雞愈發生動，針管筆
劃出的毛髮讓臉部的質感愈發強烈，
白筆的點綴也使得公雞更添溢彩。

針筆與提白筆結合使用效果更
佳，細節處理讓畫面愈發生動。

畫出色鉛筆的動物世界

畫畫竟是如此簡單、如此好玩

我尤為偏愛寫實色鉛筆小畫，因為心裡有個畫匠情節，對於精緻的表現尤為喜愛。對於色鉛筆畫而言作畫部分分為兩大塊一是線稿，二是上色。這一章我們主要針對寫實色鉛筆畫的上色部分進行講解，由簡到繁。

❶

1. 用鉛筆勾畫出鴨的輪廓。

❷

2. 隨後用可塑橡皮擦減淡鉛筆線稿，用滾動按壓的方式減淡筆痕。

❸

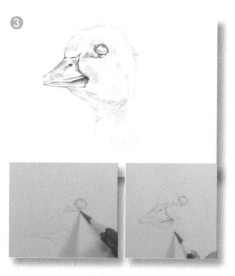

3. 用 478 赭石色色鉛筆從上至下畫出鴨的素描關係，下筆輕鬆些，不要用死力。

❹

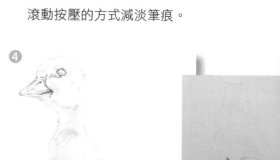

4. 逐步完成鴨身的體積。

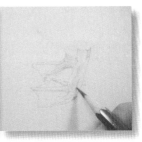

5. 陸續畫完鴨掌的明暗關係。

6. 進一步豐富畫面的素描關係，隨後用針筆劃
 出嘴、腳掌及毛髮上的高光（嘴、腳掌用粗
 一些的針筆，毛髮用細針筆）。

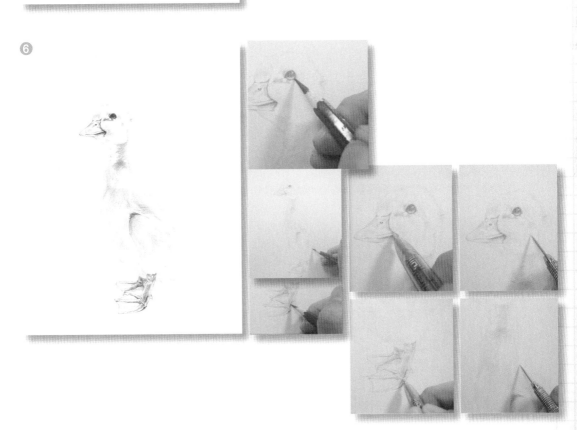

⑦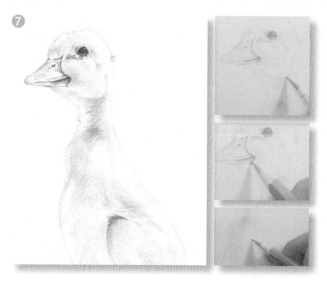

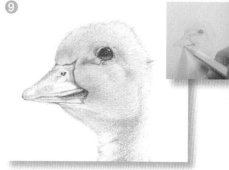

⑨

7. 從頭部開始用 447 天藍色色鉛筆畫出鴨身上的環境色。

8. 陸續畫出其餘部分上的環境色及陰影。

9. 用 407 淡黃色色鉛筆豐富鴨頭部轉折關係、色彩變化。

⑧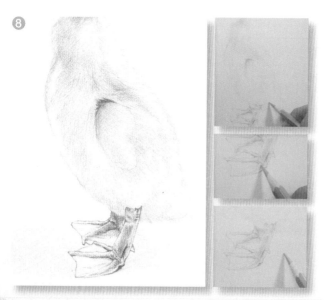

⑩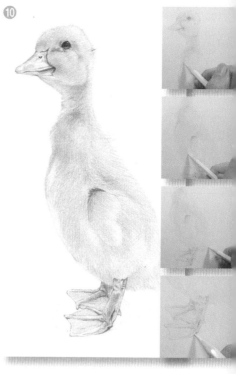

10. 繼續畫完整隻鴨。

11. 用 414 🍂 橘黃色
　　色鉛筆豐富頭部
　　深色區域。

12. 繼續豐富鴨身色
　　彩。

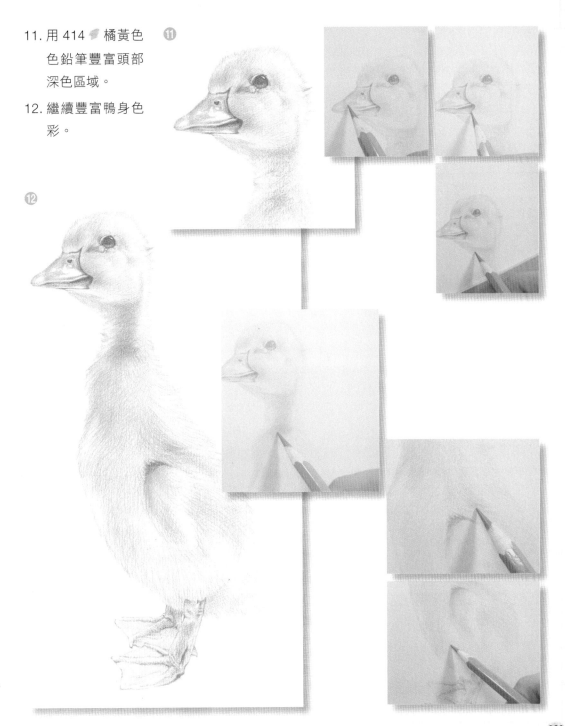

⑬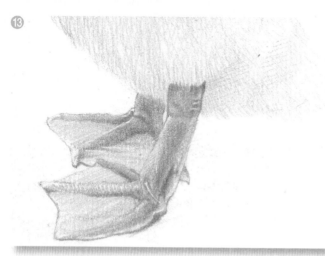

13. 繼續加強塑造鴨掌的體積感。

⑭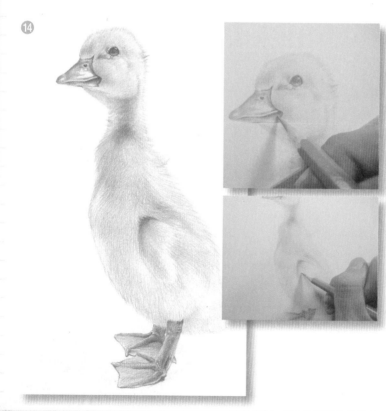

14. 用 430 ✎ 肉紅色色
　　鉛筆進一步豐富鴨
　　子的色彩。

⑮

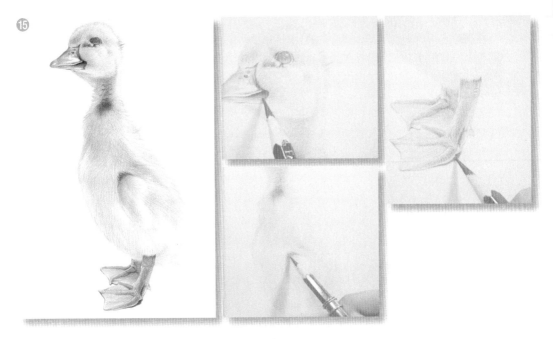

15. 用 499 🖊 黑色色鉛筆加強畫面的明暗關係。

⑯

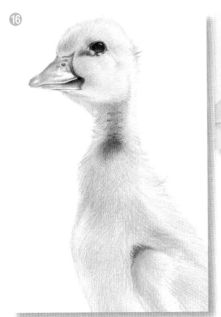

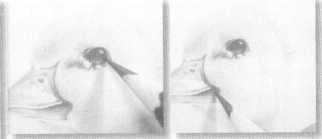

16. 用 499 🖊 黑色色鉛筆畫出眼睛細節，進一步加
　　強面部明暗關係。

⑰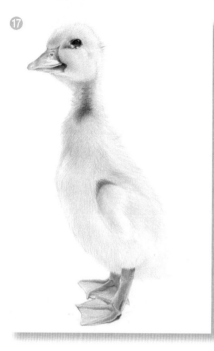

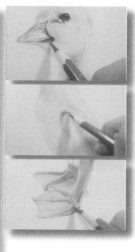

⑲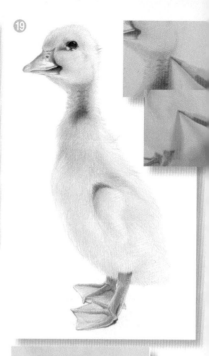

⑱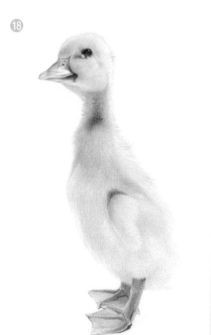

17. 用 416 橘紅色色
 鉛筆豐富鴨子色彩。

18. 用 409 中黃色色
 鉛筆進一步加強鴨身
 的固有黃色。

19. 用 470 黃綠色色
 鉛筆畫出羽毛上暗部
 的環境色。

⑳

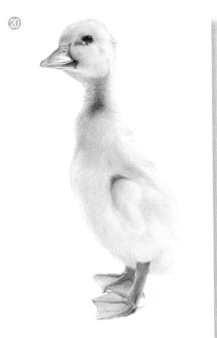

20. 用 439 淺紫色色鉛筆配合可塑橡皮擦進一步豐富鴨嘴、鴨掌的環境色及陰影的色彩。

㉑

21. 用 496 灰色色鉛筆加重陰影。

327

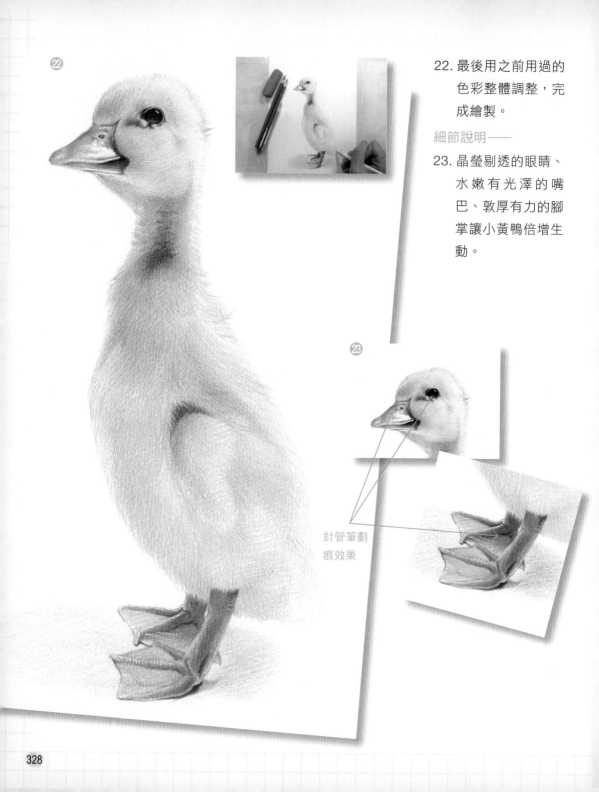

22. 最後用之前用過的色彩整體調整，完成繪製。

細節說明——

23. 晶瑩剔透的眼睛、水嫩有光澤的嘴巴、敦厚有力的腳掌讓小黃鴨倍增生動。

針管筆劃痕效果

11.2 牛頭㹴 大膽使用對比色；環境色可以多一點

1

1. 用鉛筆勾畫出狗狗的輪廓。隨後用可塑橡皮擦減淡鉛筆線稿，用滾動按壓的方式減淡筆痕，盡量減少對紙面的損傷。

2

2. 用針筆或是空心油筆勾畫出狗狗身上的毛髮及鼻子高光等，明顯的「亮痕」下筆用力些，邊圍亮痕下筆輕一些。

3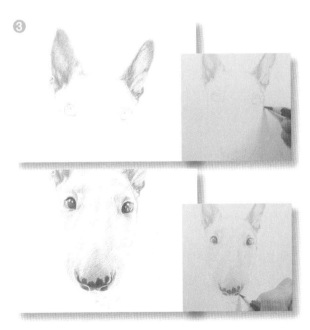

3. 用 478 🍃 赭石色色鉛筆從上至下畫出狗狗的體積，繪製耳朵的時候要順著結構塑造體積。下筆輕鬆些，不要用死力。

4. 逐步完成頭部的素描關係的繪製。

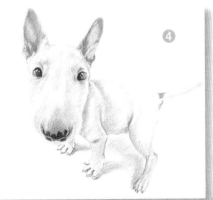
4

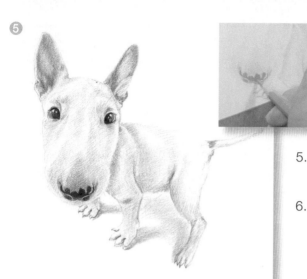

5. 陸續畫完其餘部分的色彩完成色鉛筆單色稿的繪製。

6. 用 447 天藍色色鉛筆畫出狗狗身上的環境色（多數情況下物體表面的環境色都是偏藍紫色，但不是所有場景）。

7. 用 430 肉紅色色鉛筆豐富狗狗耳朵的色彩。

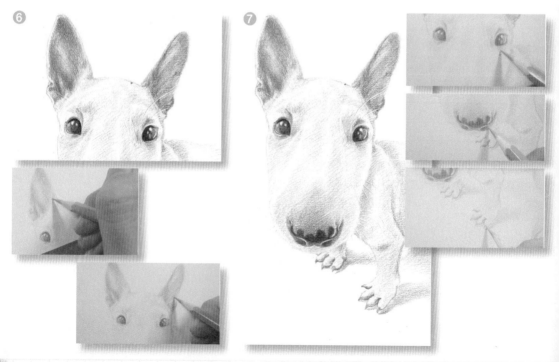

⑧

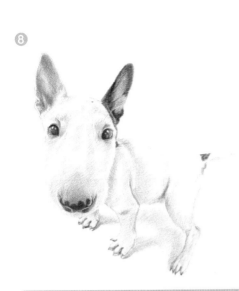

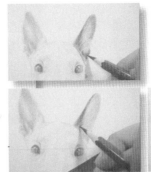

8. 陸續成完整隻狗狗大體體積（隨著顏色一層層疊在紙上，針筆的效果逐漸顯現出來）。

9. 用 480 褐色色鉛筆豐富狗狗深色毛髮的區域。

10. 用 499 黑色色鉛筆畫出眼睛的素描關係。

⑩

⑨

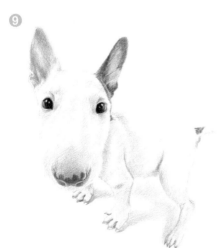

⓫

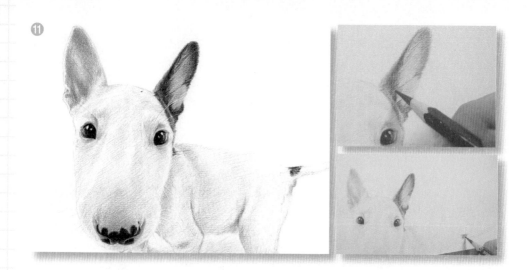

⓬

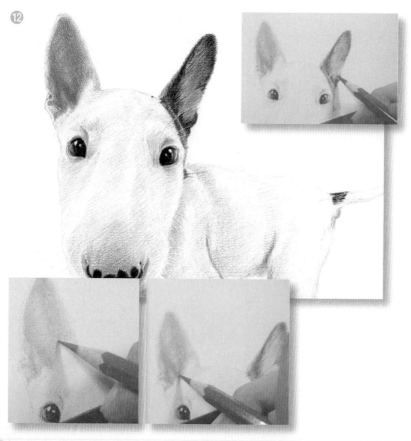

11. 陸續畫出鼻子
　　的色彩。

12. 隨後進一步加
　　強深色毛髮的
　　素描關係。

⑬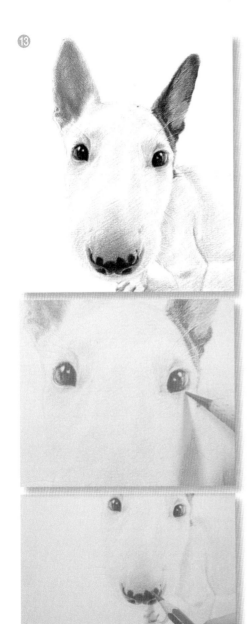

⑭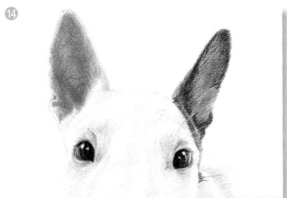

13. 用 416 🖋 橘紅色
 色鉛筆豐富耳朵
 的色彩,注意耳
 朵的體面轉折。

14. 陸續豐富其他五
 官的色彩(運筆
 力度可以輕一
 些)。

⑮

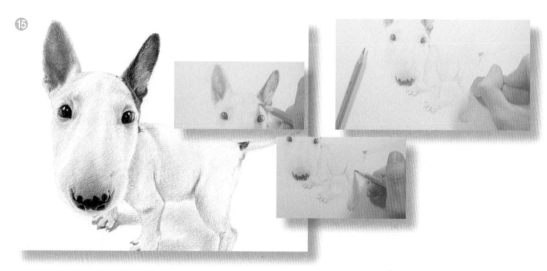

15. 用 418 ✏️朱紅色色鉛筆畫出耳朵上的血管細節。

16. 用 439 ✏️淺紫色色鉛筆配合可塑橡皮擦進一步豐富狗狗身上的環境色。

提示 多數情況下物體表面的環境色都是偏藍紫色，但這不適用於所有場景。

⑯

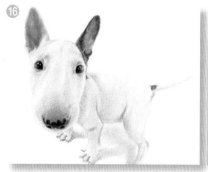

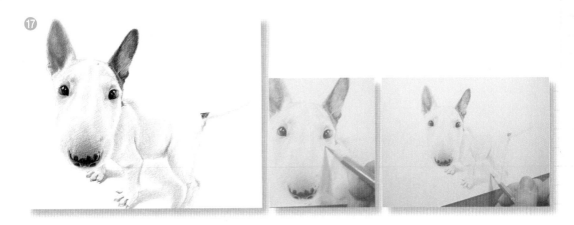

17. 用 419 ✏ 粉紅色色鉛筆在整體豐富狗狗身上的色彩關係。

18. 用 447 ✏ 天藍色色鉛筆進一步加強狗狗面部的色彩關係及豐富陰影的色彩。

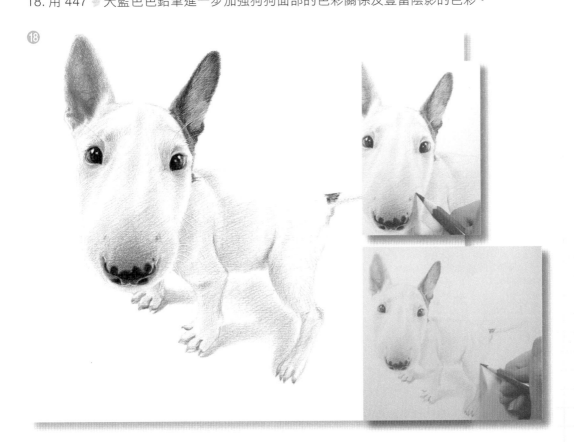

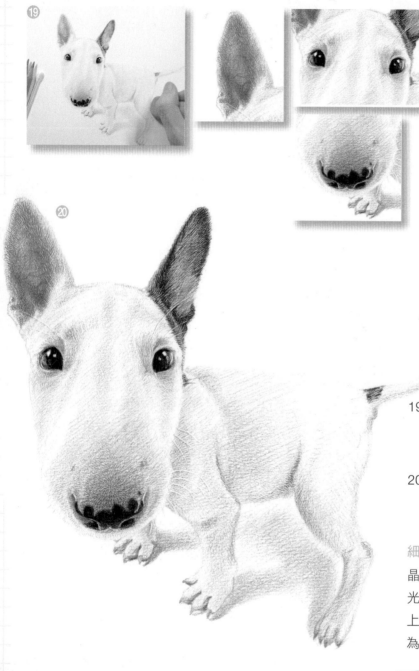

寫實色鉛筆畫主
要是基於素描功
底的，讀者朋友
要多練習素描，
從而提高自己的
造型能力。

19. 用 487 🖋 黃褐色色鉛
 筆整體加強畫面的素描
 關係。

20. 最後用棉花棒讓畫面更
 細膩，筆觸更柔和，整
 體調整後完成繪製。

細節說明——

晶瑩剔透的眼睛、水嫩有
光澤的鼻子，再加上耳朵
上的血管細節，讓狗狗尤
為生動可愛。